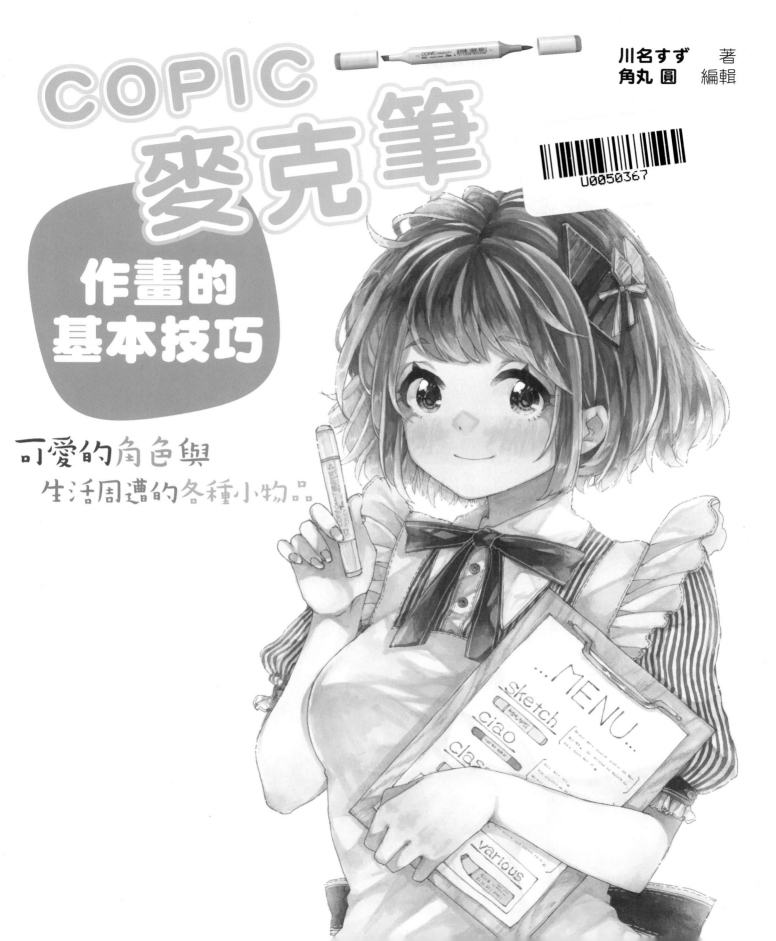

COPIC 麥克筆

作畫的基本技巧

可愛的角色與
生活周遭的各種小物品

川名すず 著
角丸 圓 編輯

U0050367

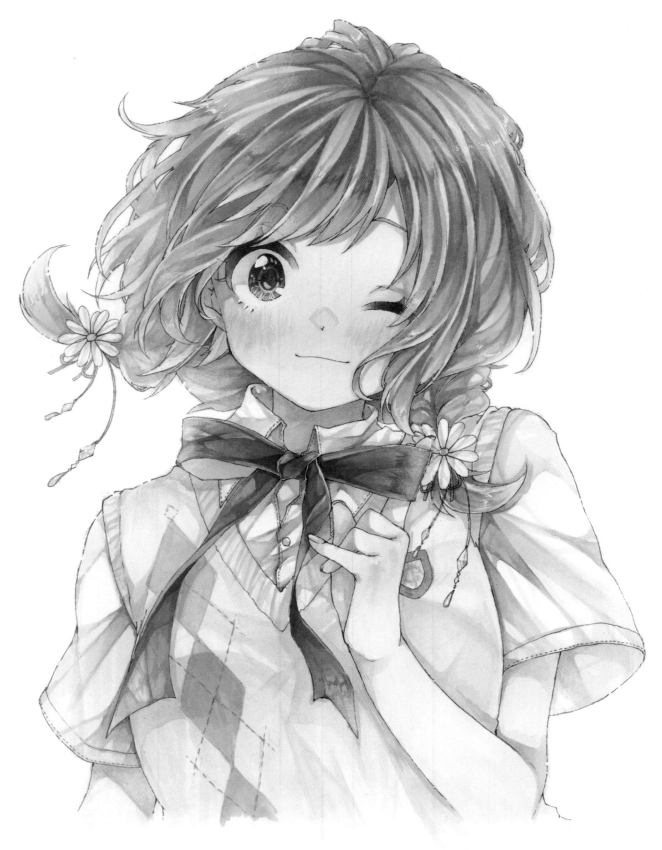

『由春轉夏』滿樂文素描本圖案系列畫用紙 B4（36.4×25.7cm）
＊作者川名すず老師使用的主要用紙為滿樂文的圖案系列。以下記載為「畫用紙」。

『由春轉夏』 ———————— 川名すず

透過自動鉛筆描繪出來的草圖。

透過 Multiliner 代針筆（棕色 0.3mm）所描繪出來的線稿。

新繪製作品的共通主題是訂為廣義下的「制服」，同時也有請各位特邀畫家分享其範例作品繪製過程。這幅作品的制服是試著畫成了夏季背心與襯衫。很想要讓作品中有那種『蓬鬆』的空氣感，因此就很仔細地將頭髮色調的轉變之處給描繪上。

＊繪製過程請參考 P.98 ～ P.104

川名すず（Kawana Suzu）

東京都人。自 2015 年秋天起，以一名自由插畫家的身分，透過運用 COPIC 麥克筆描繪作品並展開活動。Instagram 的追蹤粉絲也在 3 年內成長到了 20 萬人，並在創作即售會活動等活動當中，製作、販賣原創插畫本跟周邊商品。於 COPIC 官方網站負責「COPIC 遮覆液」之範例作品。2016 年起，開始舉辦個展，並於 5 月擔任專門學校的特別講師，在夏天則是以 COPIC 企業攤的插畫家身分，參加 2016 法國的日本博覽會。現在也一樣積極地參與在各地的講習會、現場活動及舉辦個展。

pixiv ⁞ http://www.pixiv.net/member.php?id=1542539

twitter ⁞ @spicaboy

Instagram ⁞ @spicaboy

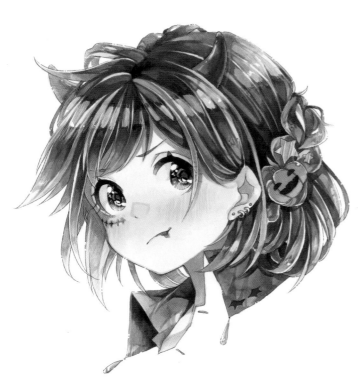

『萬聖節』畫用紙 A4（29.7×21cm）　2018 年 10 月繪製。

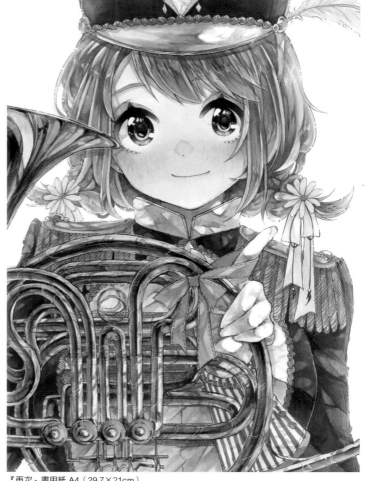

『再次』畫用紙 A4（29.7×21cm）
2018 年 5 月繪製。是以樂儀隊為創作題材所描繪出來的連續創作當中的其中一幅畫作。

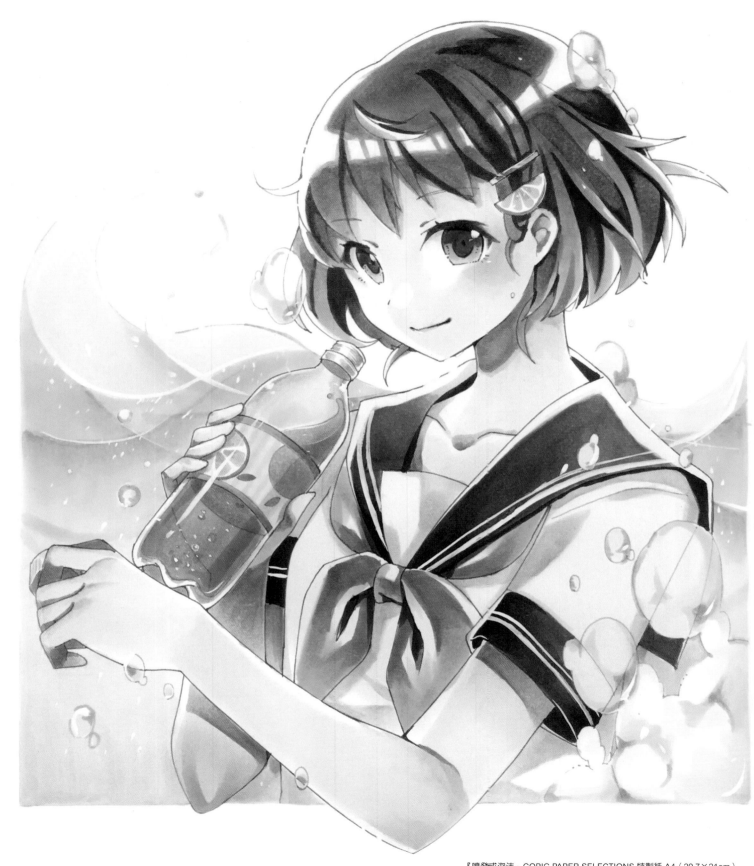

『噴發或泡沫』COPIC PAPER SELECTIONS 特製紙 A4（29.7×21cm）

『噴發成泡沫』 — のう（Nou）

以鉛筆創作，並掃描成電子檔的草圖。

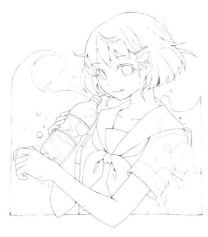

線稿是使用棕色的 COPIC Multiliner 代針筆。眼眸跟髮夾是使用鈷藍色，其他則是使用暖灰色。粗細則是各種顏色的 0.1mm。背景沒有上墨線，保持了草圖的狀態。

藉由水手服＋碳酸飲料的這項『飲料』組合，構想出了一幅氣氛很輕便律動的插畫。小物品是想要解說橘色的噴發液體呈現這方面。此外，透過顏色數量運用得比較少，在讓畫面呈現出清爽感與輕快感的同時，對 COPIC 麥克筆初學者的朋友而言也較容易看懂。

※繪製過程請參考 P.106 ～ P.113

のう（Nou）

北海道札幌市人並現居在此。負責 2015 年開始的「EXIT TUNES PRESENTS Entrance Dream Music」系列之封面插畫。出展 2016 年 企畫展『Draem My Colors!!』。
2017 年開始除了負責株式會社 Wright Flyer Studios 手機遊戲「消滅都市 2」部分插畫，也在 Niconico 動畫跟 YouTube 平台上，創作為數眾多的 VOCALOID 樂曲插畫。

pixiv ⇨ https://www.pixiv.net/member.php?id=2460057
twitter ⇨ @nounoknown

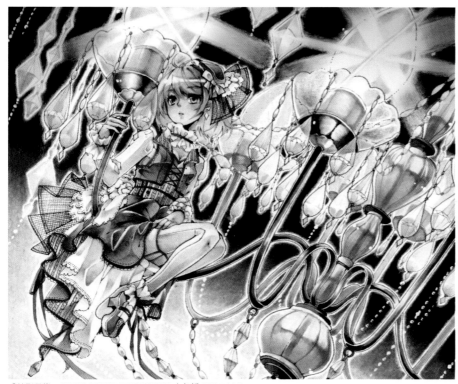

『枝形吊燈』COPIC PAPER SELECTIONS 中色紙 18.2×21.2cm
2013 年繪製。主要使用 COPIC 麥克筆，並局部使用色鉛筆進行繪製，之後透過數位軟體進行修正補充。

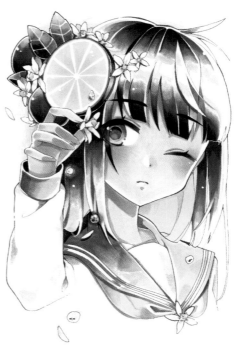

『憧憬』COPIC PAPER SELECTIONS 特製紙 A4（29.7×21cm）
2016 年繪製的作品。

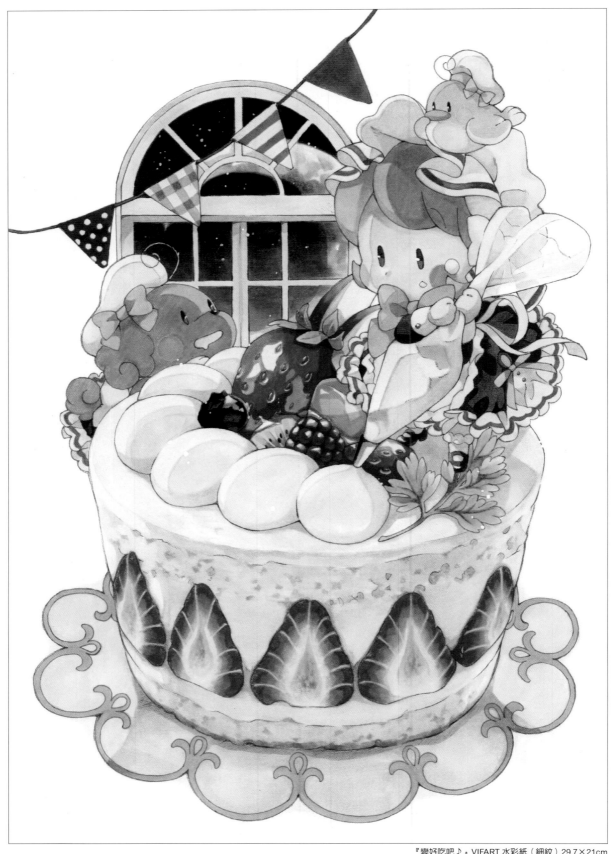

『變好吃吧♪』VIFART 水彩紙（細紋）29.7×21cm

這幅新繪製插畫，其設定為「一名穿著女僕制服的女孩子，一面請糕點師傅小鳥老師教導自己，一面做著要擺在店裡的蛋糕，一直做到很晚……」小狗狗則是以一種流著口水看著很好吃的蛋糕，那種毛手毛腳的形象進行描繪的♪
＊繪製過程請參考 P.114 ～ P.121

有事先設定好女僕的制服。

透過鉛筆描繪出來的新繪製作品草圖。

すーこ（Suuko）

近畿地方人士。在 twitter 跟 pixiv 平台上，主要是發布一些用 COPIC 麥克筆創作出來的作品，並以此展開活動。代表作品，則是其親手繪製的「以點心零食跟水果為創作題材的世界」之原創插畫。

pixiv ░ https://www.pixiv.net/member.php?id=3308503
twitter ░ @jinsukou_2

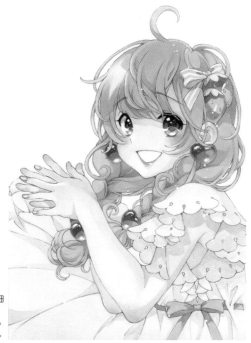

▶『看這裡！』VIFART 水彩紙（細紋）29.7×21cm
R（紅色）系髮色的女孩子插畫。
在下幅作品則是試著改塗成黑髮。

『小休片刻』VIFART 水彩紙（細紋）29.7×21cm

〔黑髮 ver〕

使用色

● C-4	● T-6	● T-8
○ E70	○ E71	

①以 C-4 塗上底色（髮梢則使用 E70、E71 塗成漸層效果）。
②留下高光部分，並以 T-6 將整體頭髮塗上顏色（髮梢不要整個塗到滿，要以 C-4、E71 使其融為一體）。
③以 T-8 塗上髮束的陰影。要一面觀看協調感，一面照著已經變得很不起眼的線稿描上顏色，如此一來陰影就會顯得很鮮明。

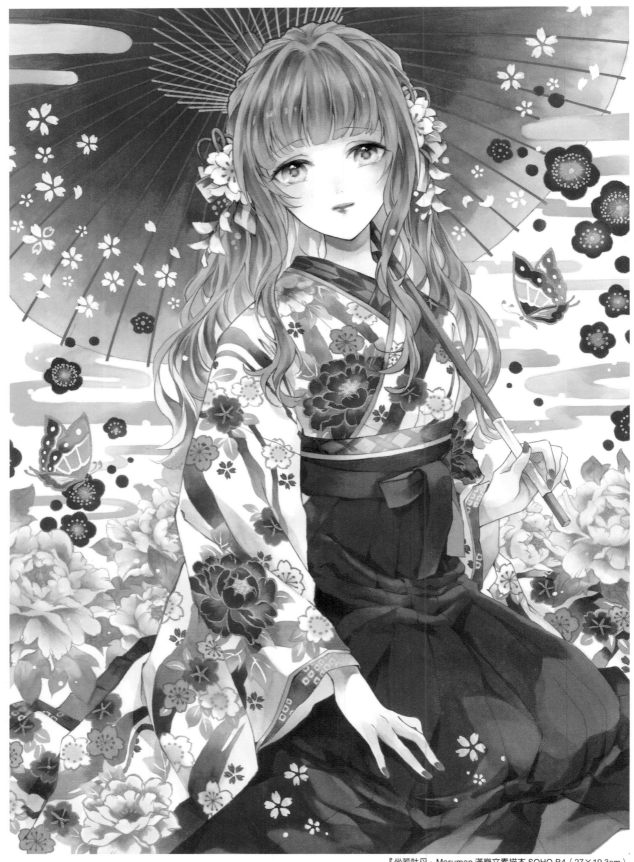

『坐若牡丹』Maruman 滿樂文素描本 SOHO B4（27×19.3cm）

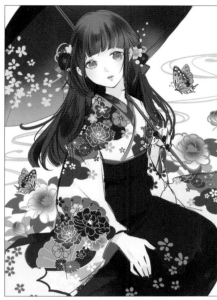

透過電繪描繪出來的草圖。

用 Multiliner 代針筆（深褐色 0.3mm）所描繪出來的線稿。

此幅作品是參考「立如芍藥，坐若牡丹，行猶百合」這個將一名美麗女性的容貌姿態比喻為花的一段話。不單只有背景與和服花紋上的牡丹，傘跟袴則以櫻花作為構想，雖然是一個很簡易的構圖，但作畫時有設法使其產生一股震撼感。

※繪製過程請參考 P.122 ～ P.129

白谷悠（Siroya Yuu）

福岡縣人。以一名自由插畫家展開活動中。於集英社 Cobalt 文庫、Orange 文庫負責輕小說的封面與插畫，並於『SS』『季刊 S』負責封面跟繪製過程。
2017 年起，於日本設計師學院九州分校擔任漫畫插畫科的講師。Cobalt 文庫負責作品為『湖城魔王與異界少女（2016 年）』『珍珠公主的再婚（2018 年）』，Orange 文庫負責作品為『京都伏見乃水神休養之地（2018 年）』。
pixiv ：https://www.pixiv.net/member.php?id=3999122
twitter ：@dekitani

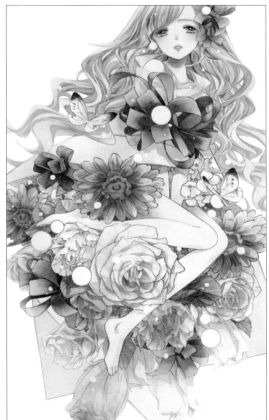

『花束禮服』棉紋紙 29×17.5cm

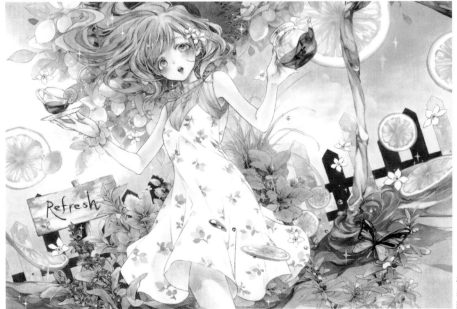

『Refresh』棉紋紙 A4（21cm×29.7cm）
棉紋紙是一種在紙張表面加入了如布匹織紋般壓紋處理的美術用紙。紙張觸摸手感的不同，會使得 COPIC 麥克筆的顯色之美更加突出。

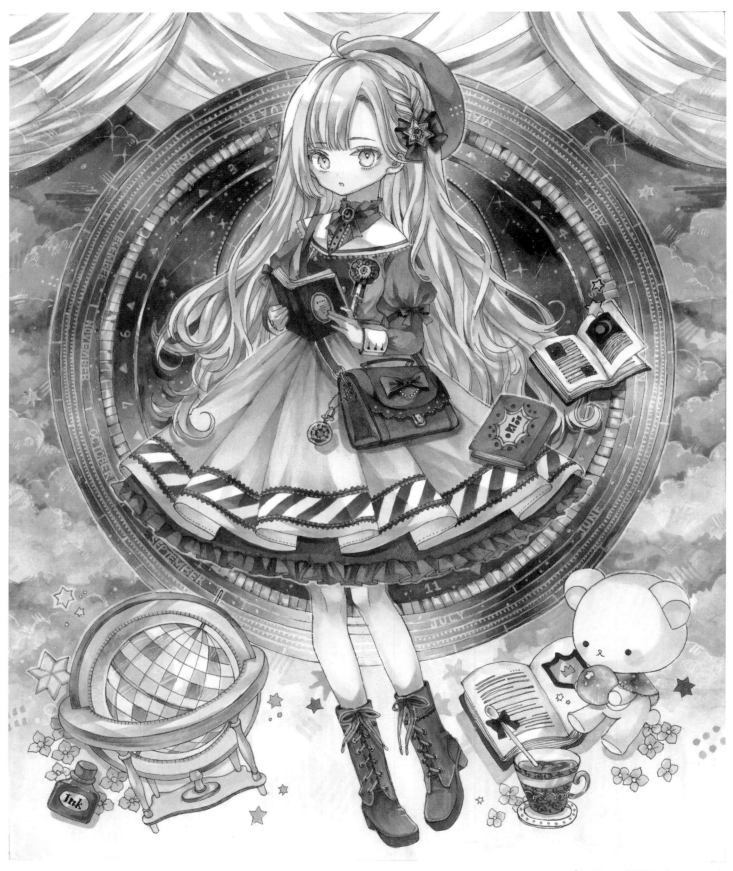

『Sophia』　畫用紙 A4（29.7×21cm）

『Sophia』 雲丹。

自動鉛筆所描繪的草圖。

用Multiliner代針筆（棕色0.05mm）描繪出來的線稿。

制服→學生→圖書館……這幅作品是按照這個順序爆發想像力所描繪出來的。因為想要畫成一幅藍色系的插畫，所以就將書本內容放在了「天體」這方面，使其在背景上以一種概念傳遞出訊息。

＊繪製過程請參考 P.94～96 及 P.130～P.137

雲丹。
埼玉縣人。2017 年時期起，以創作活動會場為中心展開活動中。
2018 年 12 月舉辦 2 人展「Redecorate my Room」。
pixiv ⁝ https://www.pixiv.net/member.php?id=4450981
twitter ⁝ @setsuna_gumi39
Instagram ⁝ https://www.instagram.com/setsuna_gumi39/?hl=ja

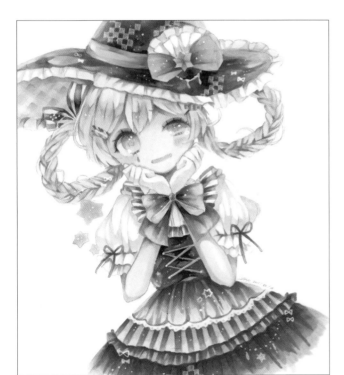

『等不及萬聖節了!!』畫用紙 17.5×20.5cm
沒有上墨線而直接描繪出來的作品。形成了一種比起有上墨線的作品還要來得輕柔的呈現。

『Neon』畫用紙 22×15.8cm
2017 年 12 月繪製。是一幅挑選了藍色作為頭髮點綴色進行描繪的作品。角色則是畫成了一個不同於平常作品，有點男孩子氣的女孩子。

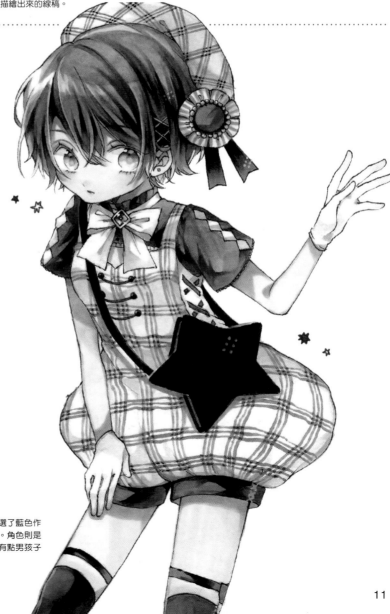

https://copic.jp
Official 🐦 @COPIC_Official

目錄

第1章

COPIC 麥克筆的基本技巧就是「漸層上色」與「重疊上色」 15

第2章

限定 9 種顏色作畫 從一個「上半身角色」 開始描繪起吧！ 31

第3章

角色閃耀的眼睛跟頭髮，以及小物品的質感表現　67

第4章

以制服為主題，一幅新插畫作品的創作過程　97

序言

大家好幸會，我是川名すず。首先非常感謝您將本書拿至手中！

本書委請了現在以職業畫家從事繪畫工作的各位畫家，從多達358種顏色的 COPIC 彩色麥克筆當中挑選出顏色，研究重疊順序跟漸層效果的技巧，最後定形為畫家其自身之作品後，再將這些貴重技術刊載出來的一本技法書。

此外，本書的主題並不是「塗上」顏色，而是以顏色「作畫」。無論是初學者的朋友，還是平常就有在使用 COPIC 麥克筆的朋友，若是您能夠從本書當中獲得一點啟發或幫助，並藉此讓各位作品的原創性再向上提升，那就是本書之幸了。

川名すず

＊COPIC 為株式會社 Too 之註冊商標。
COPIC 官方網站
https://copic.jp/

＊本書所刊載的各種畫材之顏色樣本乃是參考顏色。
本書雖有刊載了 2018 年 10 月目前的各種產品，但因為各畫家其手中的畫材類有些也有包含更早之前的產品，因此色名跟產品名稱等的式樣規格有可能已經有所變更。此外，關於書中所介紹的網際網路上的資訊，有可能會沒有預告便有所變更。

第 1 章
COPIC 麥克筆的基本技巧就是「漸層上色」與「重疊上色」

本章將介紹 COPIC 麥克筆插畫當中不可欠缺的主要畫材。看看酒精性麥克筆的 COPIC Sketch、COPIC Ciao 等麥克筆，以及用來畫線條的麥克筆 COPIC Multiliner 代針筆等畫材的基本使用方法。同時這裡也會解說使用於細部刻畫跟完稿處理的其他畫材類。

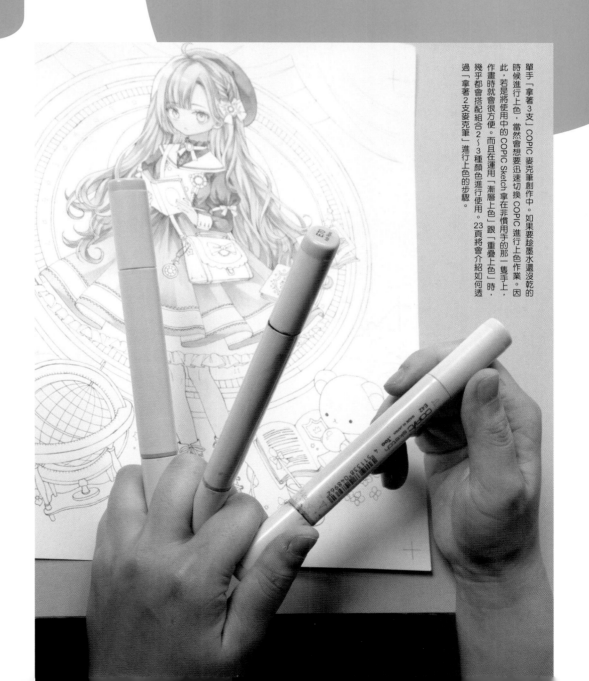

單手「拿著 3 支」COPIC 麥克筆創作中。如果要珍墨水還沒乾的時候進行上色，當然會想要迅速切換 COPIC 進行上色作業。因此，若是將使用中的 COPIC Sketch 拿在非慣用手的那一隻手上，作畫時就會很方便。而且在運用「漸層上色」跟「重疊上色」時，幾乎都會搭配組合 2～3 種顏色進行使用。23 頁將會介紹如何透過「拿著 2 支麥克筆」進行上色的步驟。

用來上色的畫材　COPIC 麥克筆是什麼呢 !?

COPIC……Sketch、Ciao、Classic

這是能夠不溶解用影印機列印出來的碳粉線條，進行上色的酒精性麥克筆系列。顏色數量很豐富，即使進行重疊上色，還是有很鮮艷的顯色效果，而且乾燥速度很快，能夠迅速進行作畫。這裡將介紹經常使用於設計圖畫跟插畫創作上的 3 種麥克筆。

看懂顏色號碼

① **顏色符號**
英文符號

② **顏色系統**
0 ～ 9 共 10 階

③ **明度**
000 ／ 00 ／ 0 ～ 9 共 12 階

④ **色名**
有附上以英文象徵顏色其個性的名字

COPIC Sketch

筆頭（筆尖）為刷子型用起來很方便，最適合插畫創作了！ Sketch 顏色數量是 COPIC 準備最多的麥克筆類型。

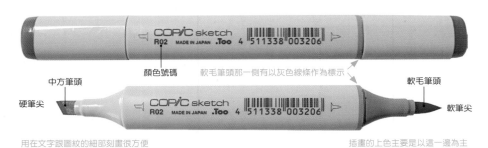

中方筆頭　顏色號碼　軟毛筆頭那一側有以灰色線條作為標示　軟毛筆頭

硬筆尖　軟筆尖

用在文字跟圖紋的細部刻畫很方便　　插畫的上色主要是以這一邊為主

COPIC Sketch（全 358 色）

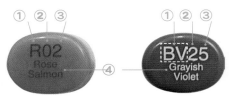

Sketch 的蓋子上有標記上顏色號碼。

COPIC Ciao

筆頭（筆尖）與 Sketch 相同，價格合適。是一款顏色數量經過嚴選，適合剛入門者的麥克筆。

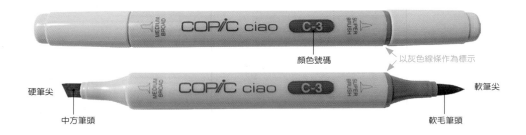

顏色號碼　　以灰色線條作為標示

硬筆尖　　軟筆尖

中方筆頭　　軟毛筆頭

COPIC Ciao（全 180 色）

特徵是圓蓋上帶有小溝槽。
有很在意的顏色就來嘗試看看吧！

COPIC Classic

最早誕生的 COPIC 麥克筆。特徵是細頭筆尖。

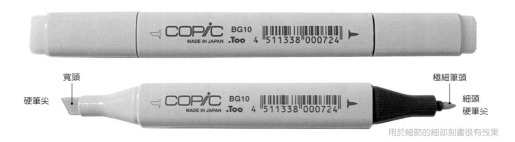

寬頭　　極細筆頭

硬筆尖　　細頭硬筆尖

用於細節的細部刻畫很有效果

COPIC Classic（全 214 色）

Classic 的四角形蓋子上，有標記著顏色號碼。

無色調和液（0 號）

能夠運用在打底跟渲染等用途，含有溶劑的無色麥克筆。要營造中空效果、漸層效果，或是修改超塗部分時會很方便。

在有點褐色的 E（大地色）當中最為明亮的顏色（淺色顏色）。明度很高的顏色（明亮顏色）能夠代替無色調和液（0 號）使用。要拉長漸層上色的色調時會大派用場。

① 顏色符號……代表著大略色相（色調）的英文符號

所謂的色相，指的是紅黃藍這些大略的色調。COPIC 的特徵是除了基本的 10 種分類，大地色與灰色方面也很充實。

- **BV** Blue Violet（藍紫）
- **V** Violet（紫）
- **RV** Red Violet（紅紫）
- **R** Red（紅）
- **YR** Yellow Red（黃紅）
- **Y** Yellow（黃）
- **YG** Yellow Green（黃綠）
- **G** Green（綠）
- **BG** Blue Green（藍綠）
- **B** Blue（藍）

- **E** Earth（大地）
- **C** Cool Gray（冷灰）
- **N** Neutral Gray（中性灰）
- **T** Toner Gray（調色灰）
- **W** Warm Gray（暖灰）
- **F** Fluorescent（螢光色）顏色符號前面會帶有 F

＊除此之外，還有無彩色的 0 號色（無色）和 100 號色（Black）及 110 號色（Special Black）。

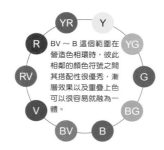

YR ~ B 這個範圍在營造色相環時，彼此相鄰的顏色符號之間其搭配性很優秀，漸層效果以及重疊上色可以很容易就融入一體。

② 顏色系統……用來分類色相的號碼

COPIC 是將各個色相分類成 0～9 這幾種顏色系統。

③ 明度……表示顏色深淺的數字

COPIC 是將一個顏色系統分類成 000／00／0～9 這幾種色階（淺色～深色）。
＊數字越大則明度越低，就會形成陰暗（深色）的顏色。

④ 色名……顏色的名字

COPIC 都有賦予產品一個會刺激大家創作欲望的顏色名字，除了那些經常被使用、很容易感到很親切的名字外，也有一些很獨特的名字。

重疊上色的運用時機範例

如果是基本的重疊上色，要先等前面上完的顏色乾掉後再進行。

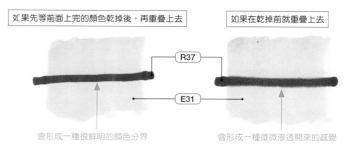

如果先等前面上完的顏色乾掉後，再重疊上去	如果在乾掉前就重疊上去

R37

E31

會形成一種很鮮明的顏色分界　　會形成一種微微滲透開來的感覺

剛上完不久的顏色，感覺有點黑黑的？

這是因為 COPIC 的墨水會滲透到紙張裡，所以塗完時的顏色看上去色調會有點黑黑的。可以觸摸紙張看看，如果沒有那種冰冷的感覺，那就是畫面已經乾掉了。

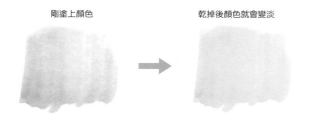

剛塗上顏色　　　　　　　乾掉後顏色就會變淡

漸層上色其基本中的基本

試著運用相同顏色系統且明度相異的顏色，營造出會帶來複數色調變化的漸層上色。可以很容易就呈現出從深色顏色到淺色顏色的變化，而且能夠進行很滑順的濃淡呈現。而若是加入不同的顏色系統，則會形成一種更具有深度的色調。

譬如說，如果是 R（紅色）

R08	R08
	R05
R02	R02
	R01
R00	R00
	R000
R0000	R0000

COPIC 麥克筆的保養

能夠補充墨水及更換筆頭，是 COPIC Sketch、Ciao、Classic 一個很優秀的特徵。先加好加滿墨水，是上色時顏色不會斑駁不均的第一步。記得要用前端沒有損傷的筆頭，才好描繪出漂亮的線條跟點狀。

V91
Pale Grape

蓋子上有標記著顏色號碼。

更換筆頭

用專用的鉗子夾住筆頭，並緩緩抽出，以免墨水噴灑出來，再將新的筆頭插入進去。最後等待墨水滲入至棉絮裡，再進行使用。

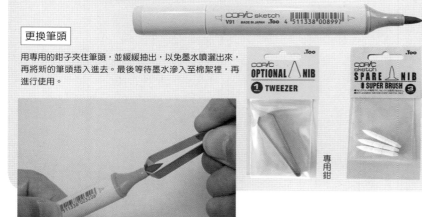

OPTIONAL NIB
❶ TWEEZER

SPARE NIB
❷ SUPER BRUSH

專用鉗

軟毛筆頭（3 個入）

COPIC 補充墨水（系列共通的補充用墨水）

補充墨水

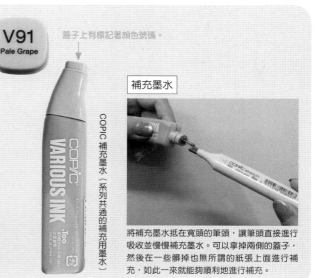

將補充墨水抵在寬頭的筆頭，讓筆頭直接進行吸收並慢慢補充墨水。可以拿掉兩側的蓋子，然後在一些髒掉也無所謂的紙張上面進行補充，如此一來就能夠順利地進行補充。

用來描繪人物的「COPIC 9色組」

本書作者所精選出來的顏色「COPIC Ciao 川名すず Selection」限定組。乃是9種顏色的 COPIC Ciao 與3種顏色的 Multiliner 代針筆所組成的一個套組。試著運用這個套組裡面的 Ciao 基本9色作畫看看吧！
＊ 2018 年年底限量發售

這次，嚴選了一些適合初學者在學習人物角色畫法時所需的基本色調。這些色調是以一些在各種角色呈現場面中會有所幫助的輕淡色調為中心。透過漸層上色跟重疊上色，營造出具有濃淡的色調。

推薦的 COPIC 顏色挑選法，從清淡色調開始湊齊起吧！

像這個9色組這樣，從「清淡色調」開始收集起顏色，就是通往用色達人的捷徑！
COPIC 的麥克筆就算進行重疊上色跟漸層上色，顏色也不容易混濁掉。也就是說，若是不斷重疊相同的淺色顏色，就會變成深色顏色，而只要重疊相異的2種顏色，也就能夠混色出很漂亮的顏色了。淺色顏色彼此之間的漸層是不會有失敗的情況的，大家嘗試看看吧！

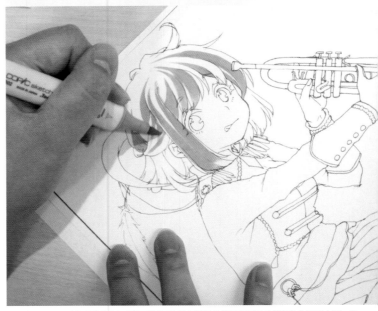

這是沿著頭髮走向的運筆範例。這裡雖然是請繪師描繪出像是揮掃般的筆觸作為解說之用，但是要活用筆尖（軟毛筆頭）一次就塗好顏色是很難的，是屬於職業畫家才辦得到的技巧。一開始就先像 P.34 開始解說起的那樣，從淺色顏色的底色開始描繪起吧！

9 色組的 COPIC Ciao

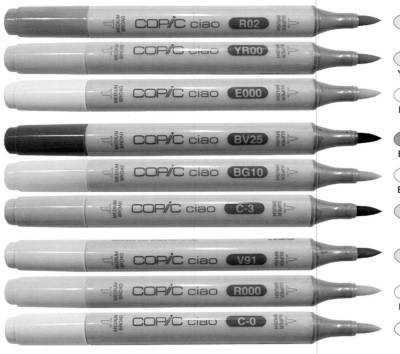

R02	從 R（紅色）、YR（黃紅色）、E（大地色）當中選擇出各自的淺色顏色。這是能夠使用在健康肌膚色調上的3種顏色。	肌膚 3 色
YR00		
E000		
BV25	因為想要在黑髮中加入一些顏色感，所以不只挑選了冷灰色，還挑選了彩度很高的淺色顏色 BG（藍綠色）和深色顏色 BV（藍紫色）。	頭髮 3 色
BG10		
C-3		
V91	這裡則是準備了與肌膚顏色一樣的 R（紅色），以及與頭髮顏色一樣的 C（冷灰色）的極淺顏色，並增加了 V（紫色）這1個顏色用於深色陰影上。	衣服 3 色
R000		
C-0		

COPIC Sketch 中有顏色感相異的 4 種灰色！

顏色當中，有像紅色、藍色、黃色那樣，擁有彩調的「有彩色」以及像黑色、灰色、白色那樣，沒有彩調的「無彩色」。有彩色是透過色相（Hue：指色調）、明度（Value：指明亮程度）、彩度（Chroma：指鮮艷程度）進行區別的。無彩色雖然是透過明度的差別呈現，但是 COPIC 的灰色（Gray）並不是完全的無彩色，是帶有微微的彩調。Sketch 當中有 C、N、T、W 這 4 種類型的灰色，而 Ciao 則有 C、W 這 2 種類型的灰色。

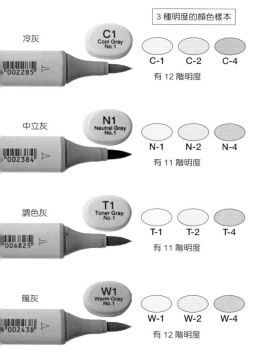

冷灰 C1 Cool Gray No.1

3 種明度的顏色樣本
C-1　C-2　C-4
有 12 階明度

中立灰 N1 Neutral Gray No.1
N-1　N-2　N-4
有 11 階明度

調色灰 T1 Toner Gray No.1
T-1　T-2　T-4
有 11 階明度

暖灰 W1 Warm Gray No.1
W-1　W-2　W-4
有 12 階明度

用 3 種明度進行上色

調色灰是有紅色感的灰色，是一種很接近暖灰的顏色！

C-1
C-2
C-4
漸層上色

C　冷灰是帶有藍色感的色調。

N　中立灰是一種位於中間的灰色，會感覺稍微有一點藍色感。

T　調色灰在印刷跟影印很容易呈現出來，因此想要展現出明度差異時會很方便。

W　暖灰會帶有紅色色調。

智慧型手機用 App
……COPIC Collection

若是下載 COPIC Collection（COPIC 搜集品）App，並將自己擁有的 COPIC 資料輸入進去，就能夠馬上確認手頭上的 COPIC 系列其一覽表。目前也充實了不少新功能，比如說可以從用戶拍攝下來的照片，提議作畫所需的 COPIC 色調，可說是越來越方便了。而且還能夠搜尋有在販賣 COPIC 的店家。

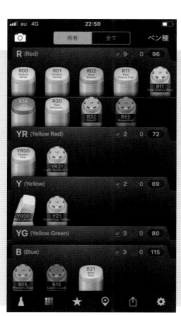

▲因為能夠選擇並顯示自己所擁有的 COPIC 產品，所以在描繪插畫時，色彩計畫規劃上會很方便。而且還能夠將預計購入的顏色進行清單化管理。

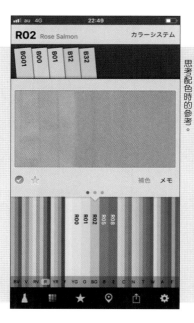

▲在顏色系統，能夠觀看將顏色塗在紙張後的狀態下，其色調示意圖。選擇完的顏色，會跳出幾個互補色，因此可以作為在思考配色時的參考。

用來描繪線稿的畫材類

COPIC Multiliner 代針筆

這是一種酒精性的 COPIC 麥克筆,是一款即使塗上顏色也不會融入其他顏色的耐水性墨水描線筆。也能夠讓線稿顏色配合想要上色之事物的色調進行挑選。

紅酒色　線寬:0.05 / 0.1 / 0.3 / 0.5mm

蓋子上有標記著線寬　　　　筆身上有印著色名跟粗細度(線寬)　　色名　粗細度(線寬)

顏色樣本

Black	Cobalt	Pink	Wine
黑色　0.3mm	鈷藍色　0.3mm	粉紅色　0.3mm	紅酒色　0.3mm

olive	Lavender	cool	Brown
深橄欖色　0.3mm	薰衣草色　0.3mm	冷灰色　0.3mm	棕色　0.3mm

Warm	Sepia
暖灰色　0.3mm	深褐色　0.1mm

線寬範例(黑色)

0.03mm
0.05mm
0.1mm
0.3mm
0.5mm
0.8mm
1.0mm

* COPIC 為株式會社 Too 之註冊商標。本書當中將 COPIC Multiliner 代針筆簡稱並記載為「代針筆」。代針筆當中是將 Gray 標記為「灰色」。

使用在線稿上的範例

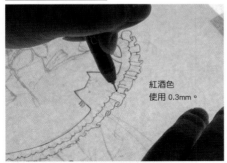

紅酒色
使用 0.3mm。

◀將紙張重疊在草稿上,一面描圖一面描繪出線稿。

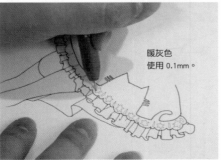

暖灰色
使用 0.1mm。

◀黑色底色衣服的細微圖紋部分。

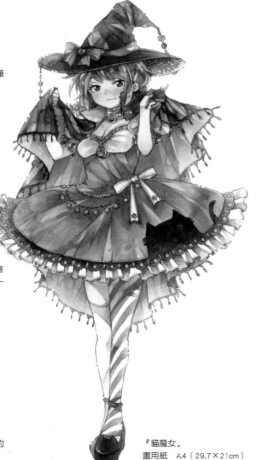

『貓魔女』。
畫用紙　A4(29.7×21cm)

使用於收尾處理的範例

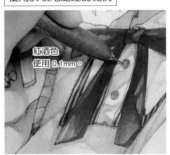

紅酒色
使用 0.1mm。

▲將金色鈕扣這種細小的形體刻畫出來(請參考 P.144)。

紅酒色
使用 0.1mm。

▲在波形褶邊的邊緣加入縫線作為裝飾。要後續追加描繪細部時,建議可以挑選線寬較細的筆。

會一併使用的畫材類

將在上色途中跟收尾處理階段會一起使用到的畫材也湊齊起來吧！

COPIC　遮覆液

▲ COPIC 遮覆液 10ml
要用筆塗上顏色的不透明白色。

◀ COPIC 遮覆液
（附筆刷）6ml

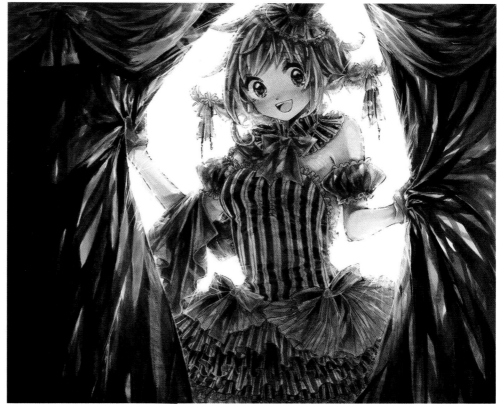

『無題』　中色紙　18.2×21.2cm
COPIC 專用色紙其表面紙張使用了特製紙（光滑平順的用紙），這種紙與不透明白的白色感搭配性很優秀。這幅作品是將不透明白，使用在角色背景中，那彷彿光線溢出般閃耀不已的逆光表現上。

因為附有細筆刷，
能夠直接使用。

其他畫材類

三菱 uni-ball Signo 粉彩鋼珠筆 AC 白 0.7mm 白色中性墨水細鋼珠筆。能夠描繪不透明的線條跟圓點。

彩色鉛筆跟橡皮擦這些用具，就用手頭上就有的東西吧！

將彩色鉛筆運用在構圖上的範例（請參考 P.143）。

上完色後，以橡皮擦擦去構圖。有時也會運用彩色鉛筆的線條進行呈現。

白色鋼珠筆是使用於收尾處理的高光部分這些細部刻畫上（請參考 P.142）。

插畫創作的流程……從草圖一直到上色

一面仔細思考要描繪怎樣子的人物角色，一面花時間處理草圖。
草圖到草稿這過程的步驟若是很細心，就會產生一張高完成度的插畫。

1 草圖（構想）

如果是川名すず

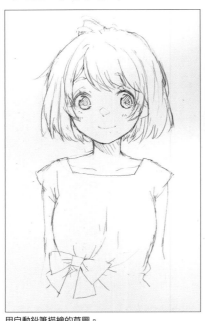

用自動鉛筆描繪的草圖。

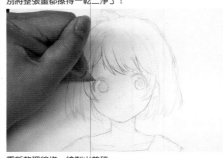

用搓成繩條狀的軟橡皮擦，在草圖上面滾動擦淡線條。記得別將整張畫都擦得一乾二淨了！

重新整理線條，繪製出草稿。

2 草稿

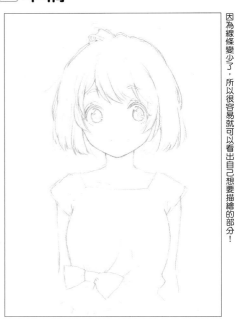

因為線條變少了，所以很容易就可以看出自己想要描繪的部分！

透過電腦修改描繪好的草圖

如果是雲丹。

用自動鉛筆描繪出草圖，再掃描進電腦進行調整。接著活用局部放大或左右反轉功能，抓出整體協調感。

＊也有一種轉印方法是在影印紙的背面塗上鉛筆，或是放在水彩紙這類紙張上用原子筆描線。

①將掃描檔讀進到軟體的畫面裡後，就稍微放大脖子以下的身體。

選擇範圍

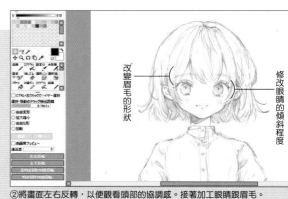

改變眉毛的形狀　　修改眼睛的傾斜程度

②將畫面左右反轉，以便觀看頭部的協調感。接著加工眼睛跟眉毛。

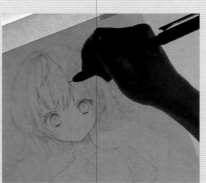

③要描圖時，建議可以加上顏色列印出來，以便與要上墨線的線條進行區別。如果是在透寫台上使用，那再稍微深色一點的顏色會比較容易辨別。

④在透寫台進行描圖繪製出線稿。

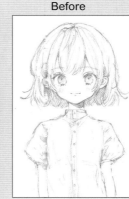

Before　　手繪的草圖

After　　透過繪圖軟體修改過形體的圖

③ 上墨線（線稿）

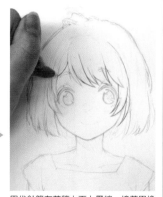

用代針筆在草稿上面上墨線。接著用橡皮擦擦拭乾淨，線稿就完成了。

透過電腦繪圖軟體進行修正。
＊如果沒有會讓你很在意的部分，這個步驟就省略掉。

④ 塗色

用 COPIC 麥克筆塗上顏色（請參考 P.34 ～ P.39）。

用代針筆將眼睛刻畫出來，並以白色加上高光部分。

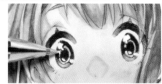

COPIC 麥克筆的拿法範例

將標有灰色線條這一側的蓋子朝下拿著

①將使用顏色夾在手指之間進行準備！

②拔出第 1 個顏色，蓋子打開。

④要蓋上蓋子也很簡單。

⑤拔出第 2 個顏色。

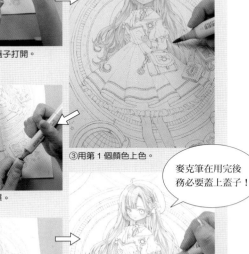

③用第 1 個顏色上色。

⑥迅速以第 2 個顏色塗上顏色。

**單手拿 2 支筆
非常方便！
其優點為……**

要進行漸層上色（請參考 P.25）時，要迅速地塗上 2 種顏色。要是塗完 1 種顏色後就擺在桌子上，很容易跟很多 COPIC 麥克筆混在一起。因此只要用非慣用手那隻手拿著麥克筆，就可省下尋找所需顏色的工夫，上色就會變得很輕鬆。

⑤ 完成

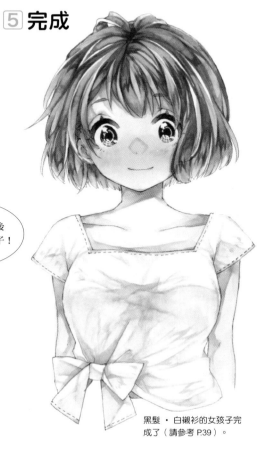

麥克筆在用完後務必要蓋上蓋子！

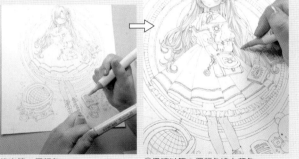

黑髮・白襯衫的女孩子完成了（請參考 P.39）。

COPIC 麥克筆的「塗」與「畫」很重要！

畫用紙

深色
①塗上 R05

淺色
②馬上蓋上 R30

R05 ＋ R30
③邊緣會緩緩地暈開

R05
塗色1次

不太會擴散開來。
就算經過一段時間也

是一種可以很容易控制漸層上色跟模糊效果，略為較厚的紙張。
一般的畫用紙表面很粗糙，是不容易形成顏色斑駁的。

畫學紙
COPIC 嚴選用紙

深色
①塗上 R05
②塗完 R05

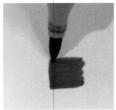
淺色
R05 ＋ R30
R05 塗色1次
③一覆蓋上 R30，滲透效果就會擴散開來。

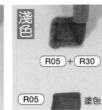

R05
塗色1次

形成了很漂亮的滲透效果。

很不光滑，可以營造模糊效果跟滲透效果。白色感很強烈，是一種像畫用紙那樣，表面很容易進行作畫的厚紙張。

影印用紙

深色
①塗上 R05
②塗完 R05

淺色
R05 ＋ R30
R05 塗色1次
③一覆蓋上 R30，滲透效果就會逐漸地擴散開來。

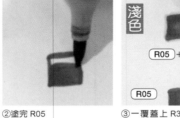
R05
擴散開來。
滲透效果會緩緩
塗色1次

顏色意外地有時會擴散開來。因為紙很薄，所以有時顏色會透到背面。記得要在下面鋪上3張左右的紙張再進行描繪。

以整個塗滿的方式描繪看看

塗色2次（重疊上色）

①沿著塊面將 R05 塗上。要橫握麥克筆筆尖，然後像在畫線那樣揮動麥克筆。

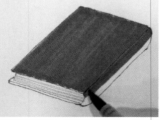
②因為是要描繪一個很平坦的塊面，所以這裡以並列平行線條的方式塗色1次。

③稍微露出一點的封面邊緣，要直立起麥克筆，並只讓筆尖接觸到紙張進行上色。

④畫上平行線進行重疊上色，好去掉顏色的斑駁不均。

←超塗部分
⑤重疊上色結束後的模樣。這部分在描繪時，是讓墨水緩緩滲透進去，進行上色的。

⑥輕輕地將 0 號色（無色調和液）壓在超塗的地方進行修正。

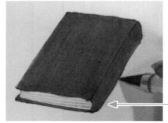
超塗部分修好了
⑦接著用白色鋼珠筆塗上白色調整形體。

若是像 P95 所描繪的書本範例那樣，在乾掉後再從這個顏色的上面疊上 E71 這一類大地色，就能夠描繪出彷彿很老舊、顏色很陰暗的書本封面。而若是塗上上面試塗所使用過的 R30 跟 R000 這些淺色顏色進行重疊上色，就會形成一種明亮色調的封面。

⑧塗上底色後，基底顏色就畫好了。
這是沿著書本形體塗上顏色的範例。

透過同系色・近似色營造出來的「漸層上色」與「重疊上色」進行描繪

COPIC 的特徵就在於即使顏色混在一起，還是能夠描繪出具有透明感的漂亮顏色。這裡就來學習將在畫面上營造出漸層的「漸層上色」，以及在塗完第 1 種顏色後，再以覆蓋方式疊上第 2 種顏色的「重疊上色」並將這兩者融會貫通。

＊大地色因為是紅色與黃紅色的濁色（濁色……指混濁的顏色），所以並沒有加入在無混濁的純色色環裡。一般就是被稱之為褐色的色相，要營造肌膚色這類顏色時會很方便。

透過同系色的深色淺色進行描繪的「漸層上色」

相同色相（色調）的濃淡會形成最為簡單，用途最廣的「漸層上色」。這些顏色常被稱之為同系色，是整體性很好的一種搭配組合。

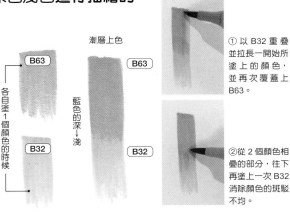

漸層上色
B63
B32
各自塗 1 個顏色的時候
藍色的深→淺

① 以 B32 重疊並拉長一開始所塗上的顏色，並再次覆蓋上 B63。

②從 2 個顏色相疊的部分，往下再塗上一次 B32 消除顏色的斑駁不均。

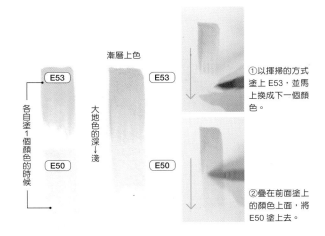

漸層上色
E53
E50
各自塗 1 個顏色的時候
大地色的深→淺

①以揮掃的方式塗上 E53，並馬上換成下一個顏色。

②疊在前面塗上的顏色上面，將 E50 塗上去。

在色環上很接近的顏色之間搭配性很優秀

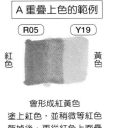

A 重疊上色的範例
R05　Y19
紅色　黃色

會形成紅黃色
塗上紅色，並稍微等紅色乾掉後，再從紅色上面疊上黃色。

B 3 種顏色的漸層上色範例
紅色　　　　　藍紫色
用紫色連接起來
R05　　V04　　BV11

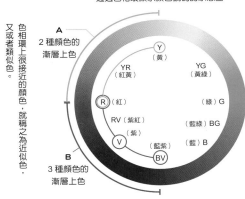

透過色相環顯示顏色號碼的示意圖

色相環上很接近的顏色，就稱之為近似色，又或者類似色。

A 2 種顏色的漸層上色

Y（黃）
YR（紅黃）　　YG（黃綠）
R（紅）　　　（綠）G
RV（紫紅）　　（藍綠）BG
V（紫）　　　（藍）B
（藍紫）
BV

B 3 種顏色的漸層上色

深色⇒淺色⇒極淺色 這就是 COPIC 的基本技巧！

深色 ——漸層上色——→ 淺色　深色 ——漸層上色——→ 淺色
E04　　　　　　　　　　R02　　　　　　　　　　R00

在範例作品當中，大多會以 2 種顏色的搭配組合進行漸層上色。

緞帶的描繪方法範例

深色
①塗上 E04 後……

淺色
②馬上用 R02 拉長顏色

淺色⇒極淺色
③塗上 R02 後，就馬上用 R00 拉長顏色使其融為一體。

緞帶底色＋陰影顏色

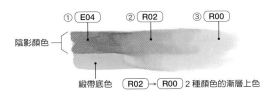

① E04　② R02　③ R00
陰影顏色
緞帶底色　　R02→R00 2 種顏色的漸層上色

塗上緞帶的底色，然後等畫面乾掉後，就疊上陰影顏色。在實際的創作過程當中，幾乎都是採用在極淺色的「漸層上色」這道底色上面，塗上「漸層上色」進行重疊上色這種描繪方法。

將互補色之間連接起來
並以「漸層上色」進行描繪

從色相環上看，位於完全相反位置上的兩個顏色，其關係就稱之為互補色。比方說，黃色與藍紫色就是互補色關係，同時這兩者會襯托彼此的顏色而使得搭配性很好。而顏色差異很大的兩個互補色若是混在一起就會形成灰色。顏色差異很大的 2 種顏色會很難融為一體，試著運用 E（大地色）將兩者連接起來看看。有點褐色且很暗淡的顏色，可以與各種不同的顏色相混合，並營造出美麗又獨特的漸層上色。

顏色的搭配組合範例

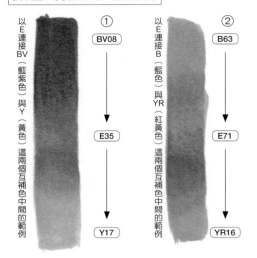

以 E 連接 BV（藍紫色）與 Y（黃色）這兩個互補色中間的範例

① BV08 → E35 → Y17
② B63 → E71 → YR16

以 E 連接 B（藍色）與 YR（紅黃色）這兩個互補色中間的範例

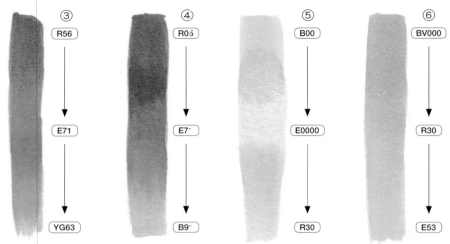

③ R56 → E71 → YG63
④ R05 → E7⁻ → B9⁻
⑤ B00 → E0000 → R30
⑥ BV000 → R30 → E53

在色相環上離最遠的顏色就稱之為互補色。

透過色相環顯示顏色號碼的示意圖

R（紅色）的互補色雖然是 G（綠色），但是鮮艷的紅色～綠色這個搭配組合會過於強烈。不要選擇色相環上正對面的顏色，選擇稍微錯開正對面位置的顏色，進行搭配組合看看。

③這是透過 E 將暗淡的紅色與 YG（黃綠色）這個搭配組合連接起來，畫成一種平穩色調的範例。

④紅色是選擇了很鮮艷的紅色。這是透過 E 將紅色與暗淡的淺藍色這個搭配組合連接起來的範例。

⑤無論紅色還是藍色都是選擇了極淺色調的顏色。這是透過在 E 系列顏色當中最淺，用起來最方便的 E0000 將其連接起來的範例。

③極淺色調之間融洽性會很好。這是透過淺色的紅色將 BV（藍紫）與 E（暗淡的黃紅大地色）連接起來的範例。是一組非常好運用的顏色搭配組合。

以 E 連接互補色的描繪方法實踐範例

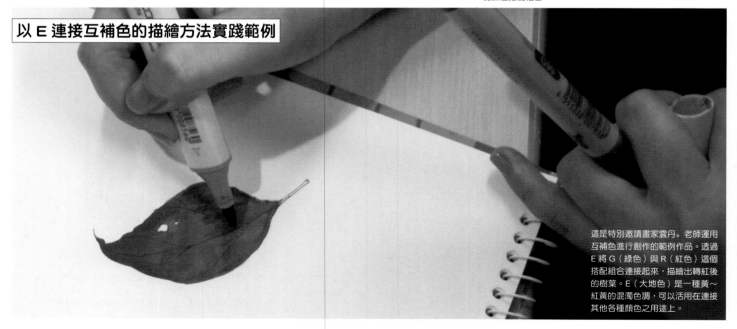

這是特別邀請畫家雲丹。老師運用互補色進行創作的範例作品。透過 E 將 G（綠色）與 R（紅色）這個搭配組合連接起來，描繪出轉紅後的樹葉。E（大地色）是一種黃～紅黃的混濁色調，可以活用在連接其他各種顏色之用途上。

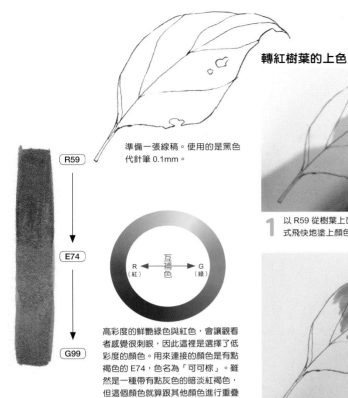

準備一張線稿。使用的是黑色代針筆 0.1mm。

R59

↓

E74

↓

G99

高彩度的鮮艷綠色與紅色，會讓觀看者感覺很刺眼，因此這裡是選擇了低彩度的顏色。用來連接的顏色是有點褐色的 E74，色名為「可可棕」。雖然是一種帶有點灰色的暗淡紅褐色，但這個顏色就算跟其他顏色進行重疊上色，顯色還是很美。

轉紅樹葉的上色

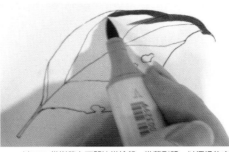

1 以 R59 從樹葉上面開始描繪起。沿著形體，以揮掃的方式飛快地塗上顏色。

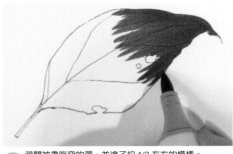

2 避開被蟲吃穿的洞，並塗了約 1/3 左右的模樣。

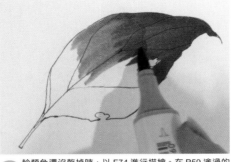

3 趁顏色還沒乾掉時，以 E74 進行描繪。在 R59 塗過的地方，進行漸層上色。

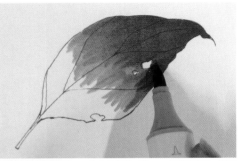

4 以 E74 塗了約 1/3 左右的模樣。與 R59 相疊的部分，要以輕撫的方式從上面將顏色拉長 2～3 次。

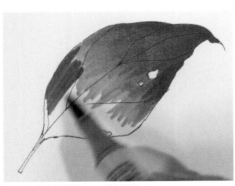

5 接著沿著形體以 G99 進行描繪。

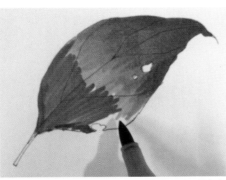

6 因為是深色的顏色，所以會殘留下筆跡，不過不要在意，繼續描繪。

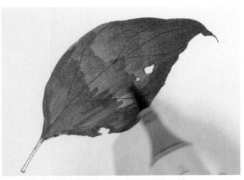

7 再次塗上用來連接的 E74，使兩者融為一體。

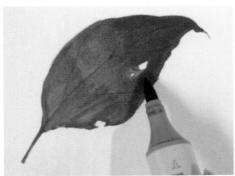

8 讓與 R59 相疊的部分再融為一體一次。漸層上色只塗色 1 次的話，有時會有斑駁不均的情形，因此建議交雜的部分可以仔細地塗上顏色，拉長顏色。

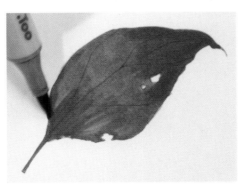

9 從接近葉柄的部分，以 G99 再塗色一次調整顏色。

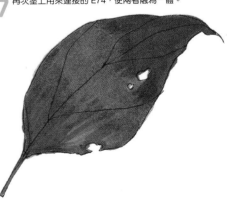

10 完成。透過了 E74，將 R59 和 G99 很滑順地連接起來。因為是一組顏色相當深的搭配組合，所以也可以將這 3 個顏色當作陰影顏色進行重疊上色使用。

將「重疊上色」與「漸層上色」活用到作品中

以制服為主題的新繪製作品其創作過程當中，挑選出「重疊上色」與「漸層上色」的部分進行放大解說。就從雲丹。老師的作品，來看看其各別上色方法吧！可以發現陰影顏色這一些部分，是從「淺色顏色」當中挑選出顏色，並反覆進行重疊上色跟漸層上色，徐徐畫成深色顏色的。

＊這裡所舉例的作品『Sophia』其人物角色描繪方法請參考 P.130

＊這裡所舉例的作品『Sophia』其人物角色描繪方法請參考 P.130

透過色相環顯示顏色號碼的示意圖

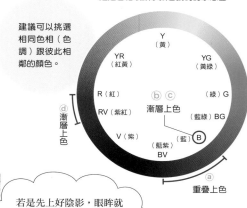

建議可以挑選相同色相（色調）跟彼此相鄰的顏色。

眼睛描繪方法的實踐範例

重疊上色

ⓐ

BV000
B0000

BV000　　B0000

這是同為極淺色顏色之間的重疊上色範例。
塗完第 1 個顏色後，等該顏色乾掉，再疊上下一個顏色。

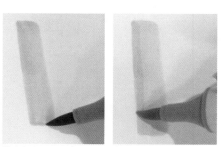

①塗上 BV000 並等其乾燥　②疊在上面塗上 B0000

漸層上色

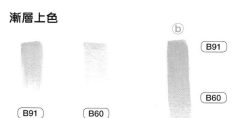

ⓑ

B91
B60

B91　　B60

漸層上色，其基本為上色時要用淺色顏色拉長深色顏色。

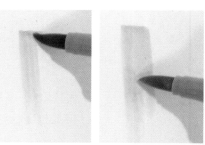

①塗上 B91 後……　②馬上以 B60 塗上並拉長顏色。

BV000

＋重疊上色

B0000

深色
B91

＋漸層上色

淺色
B60

若是先上好陰影，眼眸就不會有很鮮明的分界線，同時顏色就會融為一體。

1 在塗上眼眸的顏色之前，要先塗上眼瞼所落下的陰影顏色。因為這裡有受到了眼眸顏色的影響，所以這裡塗上了藍色系來進行重疊上色。塗上淺色的 BV000 後，稍微等顏色乾掉，再疊上極淺色的 B0000，2 種顏色就能夠混色在一起。

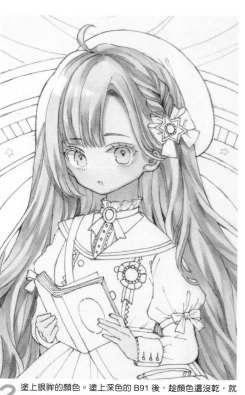

2 塗上眼眸的顏色。塗上深色的 B91 後，趁顏色還沒乾，就以淺色的 B60 營造出漸層效果。這裡是將眼眸畫成了漸層上色，以便讓水色眼眸的色調具有延展性。

白色衣領的陰影顏色與緞帶固有色的實踐範例

漸層上色

B41 · B60

ⓒ
B41
B60

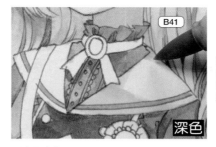
B41
深色
＋漸層上色

落在水手服白色衣領上的陰影是淺色 B（藍色）的漸層上色。因為是彼此同樣是藍色，所以漸層效果營造起來很容易。同時陰影也配合了罩衫的紺色跟整體氣氛而畫成了藍色系。而且畫成漸層效果，也能夠說明衣服的形體。

①快速地塗上 B41。

②趁 B41 還沒乾掉時，塗上 B60 拉長 B41。

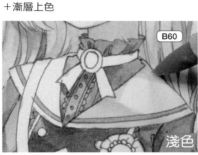
B60
淺色

淺色的陰影顏色很方便，用途會很廣。

漸層上色

R56 · RV32

ⓓ
R56
RV32

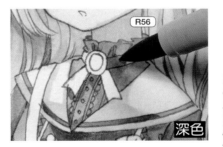
R56
深色
＋漸層上色

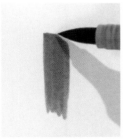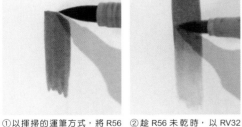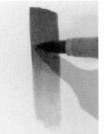
①以揮掃的運筆方式，將 R56 塗上去。

②趁 R56 未乾時，以 RV32 拉長 R56。漸層上色有時會留下筆觸的痕跡，因此要一面觀看色調，一面重疊個幾次使其融為一體，以免出現斑駁不均的情況。

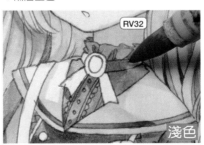
RV32
淺色

緞帶纏繞在脖子上的情況，能夠透過漸層效果的深色～淺色進行說明。前方部分要描繪成深色顏色，而繞至後方的部分則要描繪成徐徐變成淺色顏色。

＊固有色，是指物體本身所擁有的獨自色調。若是周圍的顏色跟光線強度這些條件有所變化，其呈現方式也會跟著改變。

> 深色顏色的漸層上色會有點難，就先從範圍小的部分挑戰看看吧！

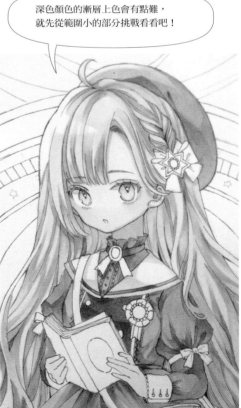

畫在色紙上看看吧！

大色紙（24.2×27.3cm）

在一些活動會場上，擺出用 COPIC 麥克筆描繪出來的各種色紙，既可以吸引參訪者的目光，看上去還很美輪美奐。同時色紙也很適合在簽名這一類短時間作畫表現上。COPIC 專用的色紙有 3 種大小，表面是使用了很光滑的特製紙。

創作在大色紙上的作品，是為了 COPIC 30 週年紀念而花費不少時間所描繪出來的作品。要確實進行上色時，因為顏色的乾燥速度會略為緩慢，建議可以慢慢地上色。

描繪在中色紙上的作品，則是留下了白底（肌膚也是）使其帶有強弱對比來繪製完成的。創作時並不是將整體塗上顏色，而是以一種追尋陰影形體的感覺進行。

小色紙則被稱之為吋鬆菴色紙。在小尺寸的創作，建議描繪時可以將黑色主線的強弱對比呈現出來。在這幅作品當中，是運用了人物的陰影與背景這 2 種顏色，同時線條的細部刻畫也刻畫了比較多。

中色紙（21.2×18.2cm）

吋鬆菴色紙（13.6×12cm）

大中小色紙的尺寸比較

第**2**章

限定 9 種顏色作畫
從一個「上半身角色」
開始描繪起吧！

各位畫家透過其獨自的視點，從 COPIC 豐富的顏色數量當中，挑選出一些初學者們用起來很容易的色調，並徹底解說創作過程！首先就試著從縮減使用顏色數量開始解說吧！

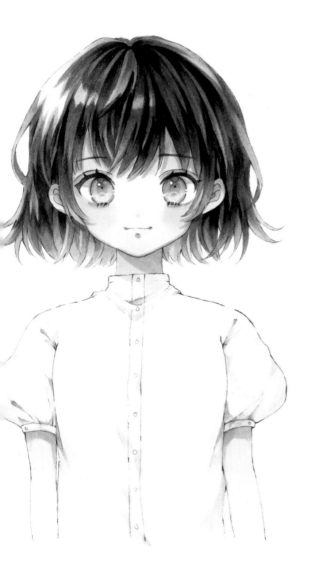

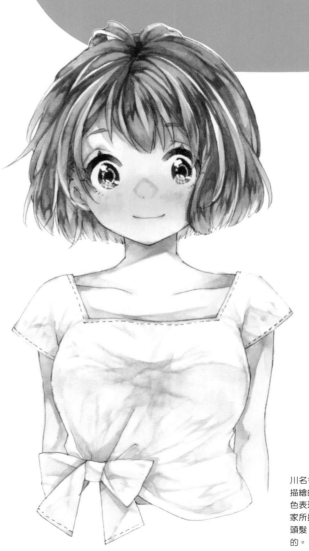

川名すず（右）與雲丹。（左）所描繪的「黑髮＋白襯衫」的人物角色表現。這些作品，是透過各位畫家所挑選的 9 種顏色（肌膚 3 色、頭髮 3 色、衣服 3 色）所描繪出來的。

用少數顏色作畫的用意

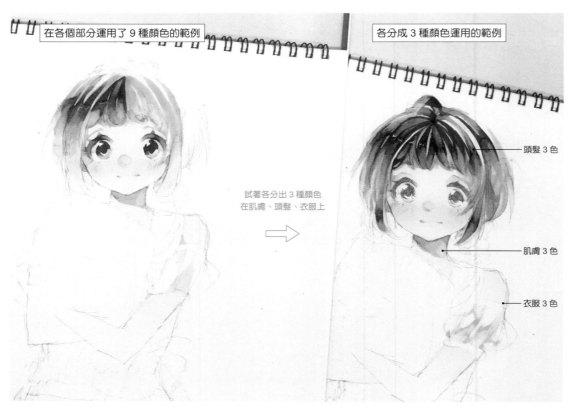

在各個部分運用了 9 種顏色的範例

各分成 3 種顏色運用的範例

試著各分出 3 種顏色
在肌膚、頭髮、衣服上

頭髮 3 色

肌膚 3 色

衣服 3 色

靈活運用為數眾多的顏色數量，乃是用 COPIC 麥克筆進行作畫的一股醍醐味，但一開始可能會對如何挑選顏色很猶豫。這時就縮減顏色數量，練習上色。

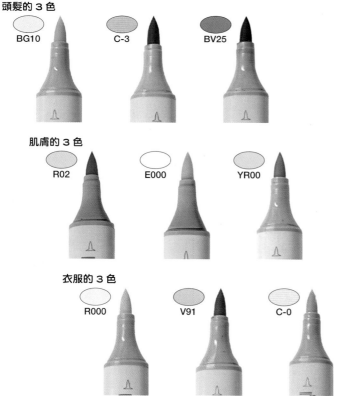

頭髮的 3 色

BG10　　　C-3　　　BV25

肌膚的 3 色

R02　　　E000　　　YR00

衣服的 3 色

R000　　　V91　　　C-0

從基本的 9 種顏色開始練習起

本章節嚴選了很基礎，應用範圍很廣的『9 種顏色』，以供本書之用。首先就以這基本 9 色，學習底色上色、重疊上色跟漸層上色等技巧。這 9 種顏色跟「COPIC Ciao 川名すず Selection」限定組是一樣的顏色。

在描繪插畫之時，頭髮跟衣服的色調無論是什麼顏色都 OK。在這裡，會列舉形體很好辨識的黑髮與白襯衫（罩衫），詳細觀看如何透過深色顏色和淺色顏色營造出漸層上色的步驟。底色則是有加入了 1 個又淺又明亮的乾淨顏色。在各分成 3 種顏色上色的範例當中，頭髮是有加入 BG10，衣服的話則是有加入 R000，因此在黑色感與白色感的呈現當中會產生顏色變化。就算是使用相同顏色的時候，只要改變重疊順序跟基底顏色，那麼色調廣度就會有所擴展。

要呈現白色跟黑色時，若是試著加上各式不同的色調，而不只是加上灰色，色調就會變得更加有趣，因此請大家務必要試著下一番功夫嘗試看看。

刻意縮減顏色進行描繪的範例

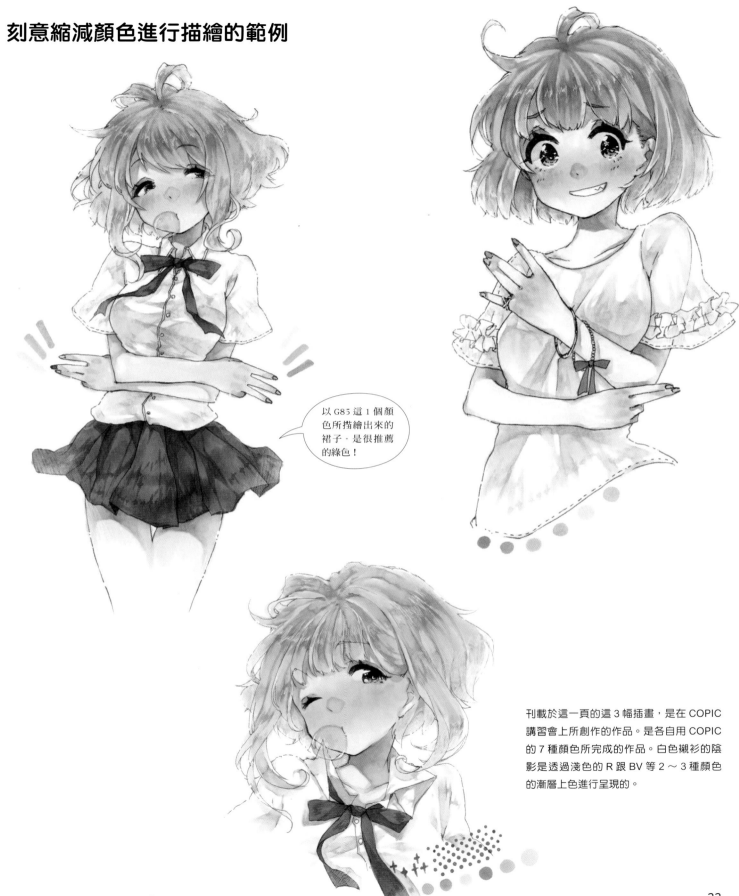

以 G85 這 1 個顏色所描繪出來的裙子，是很推薦的綠色！

刊載於這一頁的這 3 幅插畫，是在 COPIC 講習會上所創作的作品。是各自用 COPIC 的 7 種顏色所完成的作品。白色襯衫的陰影是透過淺色的 R 跟 BV 等 2 ～ 3 種顏色的漸層上色進行呈現的。

分別用肌膚 3 色、頭髮 3 色、衣服 3 色

描繪黑髮＋白襯衫　如果是川名すず

透過各 3 種顏色的搭配組合將人物角色塗上顏色看看。

1 肌膚的上色方法

> 基本上差不多都是用在寫字的筆壓。然後橫置筆尖，飛快地將顏色塗上去。

準備線稿

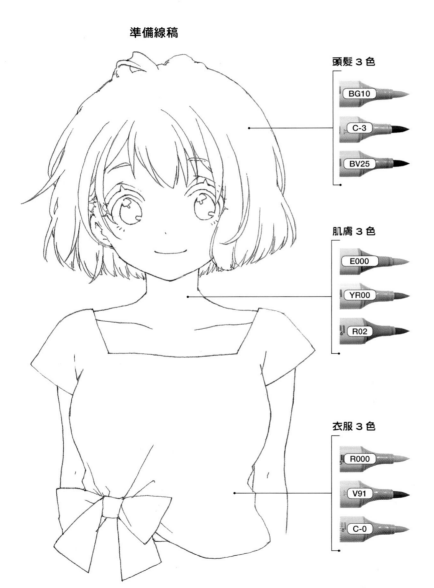

頭髮 3 色
- BG10
- C-3
- BV25

肌膚 3 色
- E000
- YR00
- R02

衣服 3 色
- R000
- V91
- C-0

將線稿列印在畫學紙上。因為是要練習上色，所以是選擇了黑色的線條。也可以影印 P.146 的線稿做使用。

1 在肌膚部分塗上底色。這裡是橫置筆尖，以便一口氣將寬廣的面積塗上顏色。

2 稍等片刻，等上完顏色的地方乾掉後，就局部地塗上相同顏色進行重疊上色。

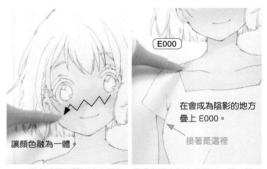

E000

讓顏色融為一體。

在會成為陰影的地方疊上 E000。

接著是這裡

3 從左眼下面開始塗上顏色，通過鼻頭直到右眼下面。要一筆呵成，從正中央往上下兩邊反覆上色營造出漸層。

E000

4 將落在額頭上的頭髮陰影塗上底色。要一邊避開前髮，一邊塗上顏色。

YR00
深色

5 以縱向的細線，在臉頰上加入短筆觸。

34

以淺色的 E000 將深色的 YR00 進行漸層上色

輕淡

畫作要邊轉動到方便上色的角度，邊進行描繪。

E000

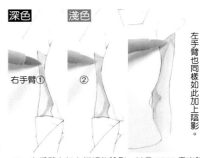

深色　**淺色**

右手臂①　　②

左手臂也同樣如此加上陰影。

E000 及 YR00

6 藉由 E000，讓 YR00 塗上的線條融入其中。

7 從正中央通過眼睛上面一直到下巴前端，將這一段都確實進行漸層上色。

8 照著下巴的輪廓線描上顏色，呈現出柔軟的印象。

9 在手臂上加上鮮明的陰影。以① YR00 畫出陰影的線條，並用② E000 將內側進行模糊處理。

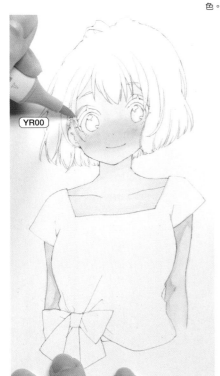

YR00

10 在雙眼皮的凹陷處加上陰影。因為底色已經乾了，所以會形成一種很鮮明的重疊上色。

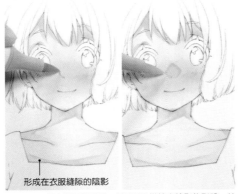

形成在衣服縫隙的陰影

11 確認底層已經乾了之後，再用 YR00 將脖子的陰影塗上顏色，並以 E000 朝著內側進行模糊處理。

12 透過 YR00 與 E000 這個搭配組合，描繪出形成在肩膀上的陰影，以及形成在衣服縫隙的陰影。

13 加上鼻子的形體。以 YR00 描繪出陰影的形體，並用 E000 模糊內側進行呈現。根據每個人的喜好不同，也可以只用「圓點」呈現鼻子。

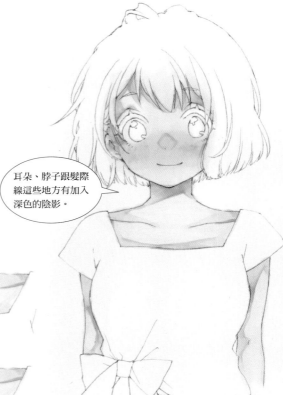

耳朵、脖子跟髮際線這些地方有加入深色的陰影。

R02 若是單一色使用會有一種紅色感，但是這裡因為有先上了底色，所以會融入到肌膚顏色裡！

14 將落在額頭上的頭髮陰影進行強調。以 R02 進行重疊上色後，就以 E000 進行模糊處理。前髮也要塗上顏色呈現出透明感。R02 記得顏色不要覆蓋過頭了。

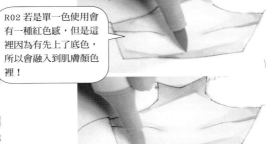

15 R02 只加在深色陰影的部分。也在衣服的縫隙跟脖子手臂的陰影部分疊上 R02，並以 E000 進行模糊處理。

16 肌膚部分畫好後的模樣。光線是設定成幾乎從人物的正上方・正面照射過來的。

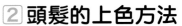

首先要決定頭部中心（頭頂、髮旋）。

朝向後方的髮束背面也要塗上底色。

以揮掃的方式，朝上並朝下塗上顏色。

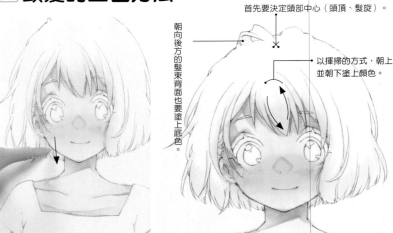

要是很煩惱要不要上色的話，那就之後再決定。也很推薦從覆蓋在耳朵上面這些明顯「會形成陰影」的地方開始上色起。

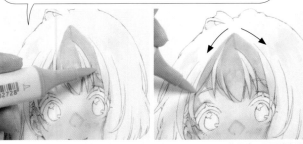

3 從前髮往左右兩邊的髮束塗上顏色。按照 C-3 → BG10 的順序，反覆進行漸層上色。

1 快速地將 BG10 塗在髮梢上，然後稍等片刻等墨水乾掉。

BG10

C-3

BV25

使用於頭髮的 3 色

深色　　　　　　　　　淺色

C-3

BG10

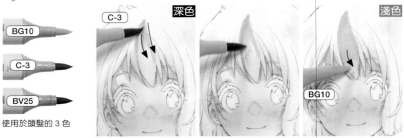

2 從前髮開始上起底色。以 C-3 用向下揮掃的方式揮動麥克筆塗上顏色，並以 BG10 朝著髮梢確實進行漸層上色。

C-3

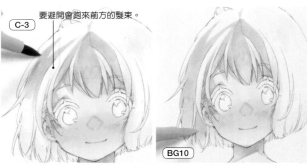

要避開會跑來前方的髮束。

BG10

4 將前髮旁邊的髮束捕捉出來。要避開會跑來前方的側邊髮束進行漸層上色。

深色　　　　　　淺色

C-3

BG10

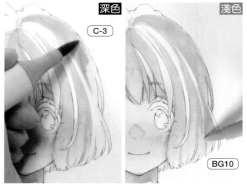

5 後方跟後處深處的頭髮也進行漸層上色。

底色也要從髮旋塗成放射狀。

C-3

BG10

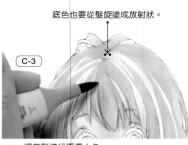

7 將前髮進行重疊上色。

深色

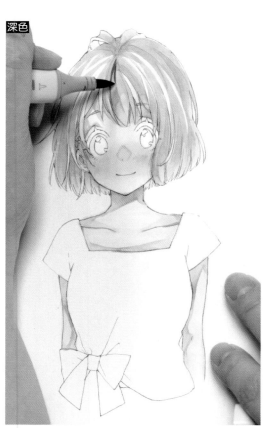

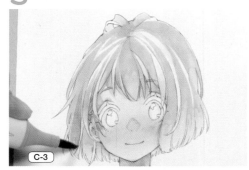

C-3

6 髮束前面與後面的分界以及感到猶豫的部分，維持原本沒上色的模樣即可。

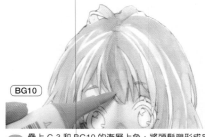

BG10

8 疊上 C-3 和 BG10 的漸層上色，將頭髮塑形成串狀。眉毛也以 C-3 進行上色。

Point 頭髮的底色方面，不要留下過多的紙張留白底 !! 這是因為之後將顏色重疊上去後，看上去會很空蕩蕩。

9 開始加入深色顏色。以 BV25 將髮束裡面的形體描繪出來。要從中央的髮旋上色成細線條狀。

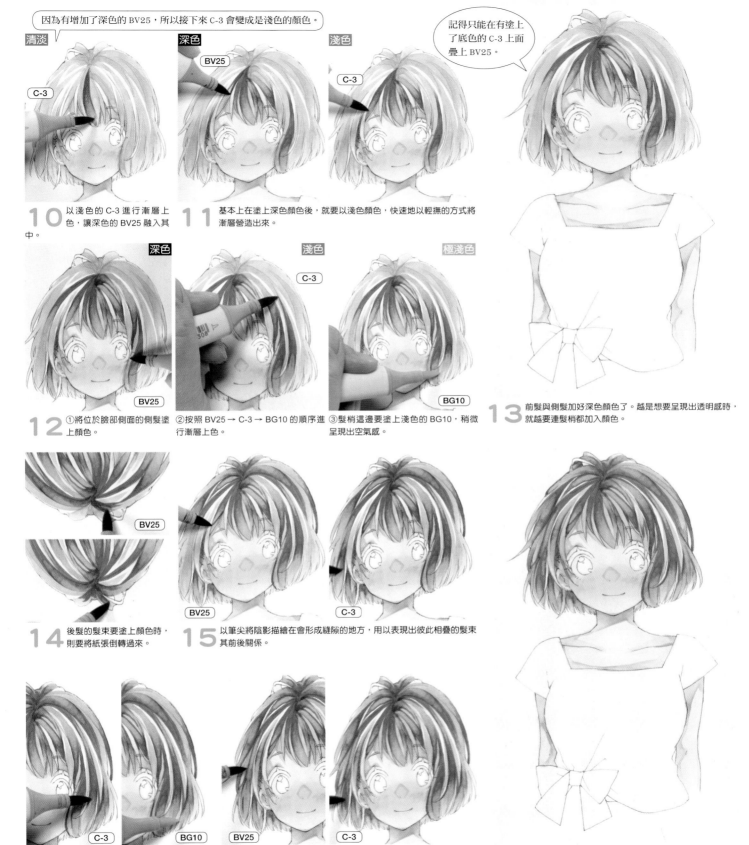

因為有增加了深色的 BV25，所以接下來 C-3 會變成是淺色的顏色。

記得只能在有塗上了底色的 C-3 上面疊上 BV25。

清淡　C-3　　深色　BV25　　淺色　C-3

10 以淺色的 C-3 進行漸層上色，讓深色的 BV25 融入其中。

11 基本上在塗上深色顏色後，就要以淺色顏色，快速地以輕撫的方式將漸層營造出來。

深色　　淺色 C-3　　極淺色

BV25　　BG10

12 ①將位於臉部側面的側髮塗上顏色。②按照 BV25 → C-3 → BG10 的順序進行漸層上色。③髮梢這邊要塗上淺色的 BG10，稍微呈現出空氣感。

13 前髮與側髮加好深色顏色了。越是想要呈現出透明感時，就越要連髮梢都加入顏色。

BV25

14 後髮的髮束要塗上顏色時，則要將紙張倒轉過來。

BV25　　C-3

15 以筆尖將陰影描繪在會形成縫隙的地方，用以表現出彼此相疊的髮束其前後關係。

C-3　　BG10

BV25　　C-3

16 外側要畫成略為深色的灰色，好讓跑來前方的髮束看上去有浮出來。髮梢要畫得又淡又明亮，以免顯得過於厚重！

17 將大撮的髮束仔細地逐步描繪上去。最後將旁邊跟後面的頭髮進行收尾。

18 頭髮部分畫好後的模樣。

③ 衣服的上色方法

使用於衣服（白襯衫）
的 3 色

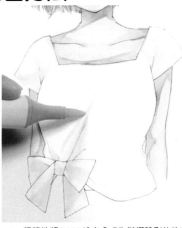

1 粗略地將 R000 塗在會成為皺褶陰影的地方作為底色。

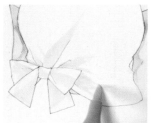

2 在緞帶打結處拉扯下所形成的皺褶部分塗上底色。主要是要在胸部、腋窩、腰部、緞帶這些地方描繪出皺褶跟陰影。

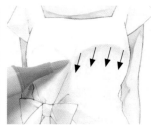

3 在胸部隆起形狀的下面加上陰影。以筆尖沿著衣服與身體的線條，用揮掃的方式將筆觸畫上去。

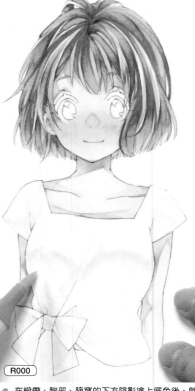

R000

4 在緞帶、胸部、腋窩的下方陰影塗上底色後，就加上強弱區別來加深顏色。

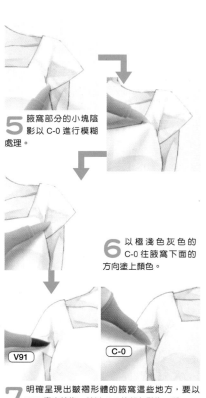

5 腋窩部分的小塊陰影以 C-0 進行模糊處理。

6 以極淺色灰色的 C-0 往腋窩下面的方向塗上顏色。

V91　　　C-0

7 明確呈現出皺褶形體的腋窩這些地方，要以 V91 畫出線條，並以 C-0 使顏色融為一體。

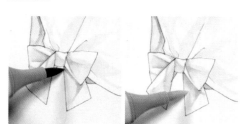

8 也在打結處跟拉扯皺褶處也加上 V91，然後以 C-0 使顏色融為一體。

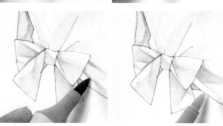

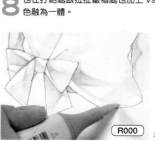

R000

9 將形成在襯衫下襬的皺褶塗上底色。

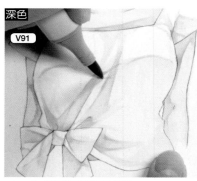

深色

V91

10 將皺褶的陰影顏色加深。

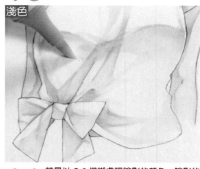

淺色

11 若是以 C-0 模糊處理陰影的顏色，陰影的塊面看上去就會很自然。

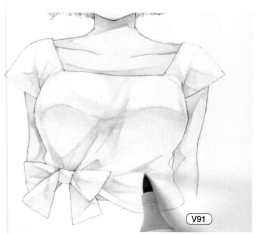

V91

12 塗上陰影進行調整，使皺褶得以形成強弱區別。

C-0　　　R000

13 收尾時細微的皺褶也要呈現出來，以便呈現出布匹的柔軟感。

④ 眼睛的上色方法

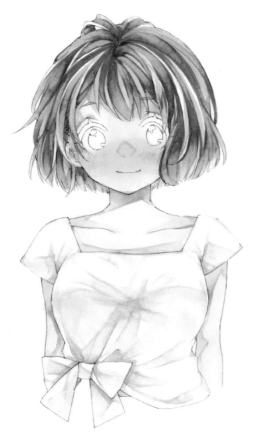

 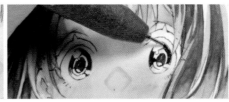

2 用 0.1mm 的代針筆進行眼眸內部的描繪。使用的是紅酒色。

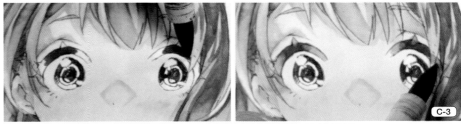

3 以 BV25 將眼線的正中央塗上顏色,並以 C-3 迅速地往左右進行模糊處理,塗上漸層上色。

BV25

C-3

R02

BG10

完成

1 這是衣服部分幾乎都已經完成的階段。眼睛主要是以代針筆進行描繪的,以用在肌膚與頭髮上的顏色上色看看吧!

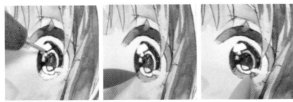

4 以代針筆描繪出大範圍的眼眸高光周邊,而下方的明亮部分則讓 BG10 融入至 R02 裡。

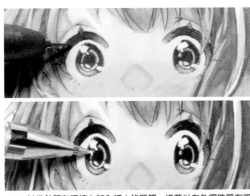

5 以代針筆在眼線上加入細小的筆觸。接著以白色鋼珠筆在眼眸上加上小範圍的高光。

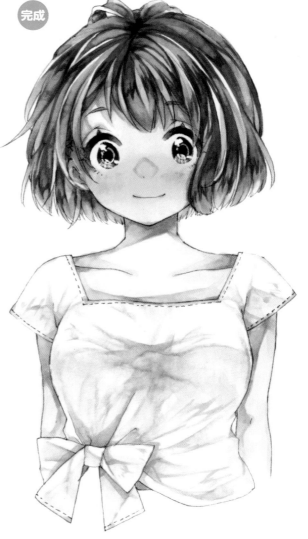

6 以代針筆將縫線描繪到袖子跟領窩上,作畫就完成了。使用的是畫學紙,尺寸為 21×14cm。

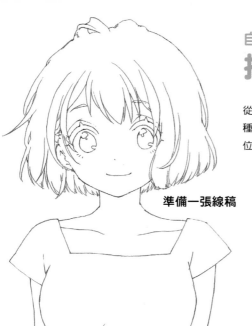

準備一張線稿

描繪黑髮＋白襯衫　如果是川名すず

從 P.34 起所解說的「黑髮＋白襯衫」的人物角色，是在頭髮運用了 3 色、肌膚 3 色、衣服 3 色，總共 9 種顏色進行描繪的。在看過各部位使用 3 色的搭配組合其創作過程之後，接著就來用那種不管在哪個部位，使用什麼顏色都 OK 的自由上色方法上色看看。

COPIC Sketch 9 色

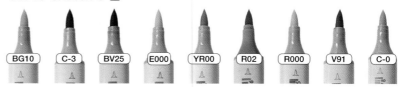

BG10　C-3　BV25　E000　YR00　R02　R000　V91　C-0

因為筆尖（筆頭）是一樣的，所以也可以使用 COPIC Ciao。

1 肌膚與頭髮的底色上色

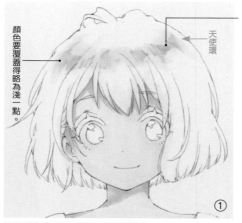

顏色要覆蓋得略為淺一點。

天使環

①

C-3 和 C-0
V91 和 R000

陰影是以 YR00 和 E000 進行漸層上色

②

以 R02 塗上顏色，然後以 R000 稍微輕撫過去。

在頭髮的高光部分塗上底色，稍等片刻等底色乾掉。頭髮的捕捉方法將會在 P.43 進行解說。

1 肌膚以 E000，快速地塗上顏色，接著等顏色乾掉後，就以 V91 加上陰影。如果有超塗出去也別在意。

2 臉頰和 P.35 一樣，以 YR00 和 E000 進行漸層上色。接著以一種稍微將 R000 超塗出去的感覺，在髮梢塗好顏色。
以 V91 將頭髮陰影塗上顏色，然後以 R000 使其融為一體後，就用 C-3 和 C-0 將髮束形體明確地描繪出來。

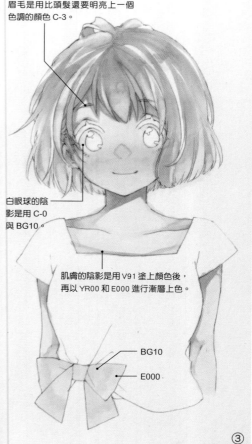

眉毛是用比頭髮還要明亮上一個色調的顏色 C-3。

白眼球的陰影是用 C-0 與 BG10。

肌膚的陰影是用 V91 塗上顏色後，再以 YR00 和 E000 進行漸層上色。

BG10

E000

③

3 在肌膚、頭髮、緞帶加上底色後的模樣。鼻子的描繪方法也跟 P.35 一樣。

② 頭髮和衣服的重疊上色

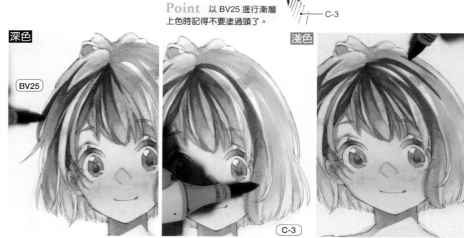

BV25

C-3

眼線是塗上
C-3 和 C-0
作為底色。

眼眶外側是塗上 C-3 和 R000。
中心則是先塗上 BV25 和 C-3。

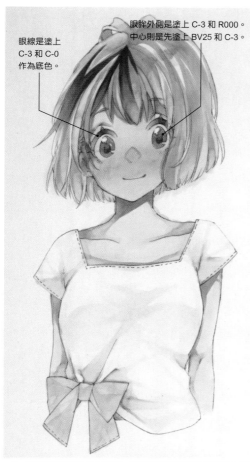

深色

BV25

淺色

C-3

2 以 BV25 將髮束描繪出來。朝著髮梢一面以 C-3（前面所用過的顏色）進行漸層上色，一面呈現出光澤亮麗的頭髮（描
繪方法請參考 P.37）。

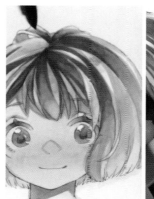 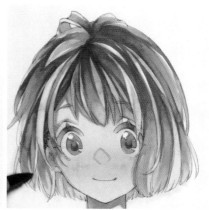

1 在衣服跟緞帶上加上陰影。腋窩這些有皺褶的陰暗地方，要
從陰影的中心塗上 C-3 和 C-0 的漸層上色。

3 將繞至後方的頭髮描繪出來。髮梢則以 C-3 畫成清淡色調。

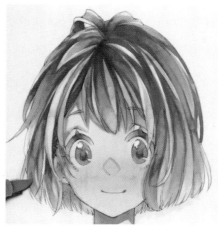

深色

C-3

淺色

C-0

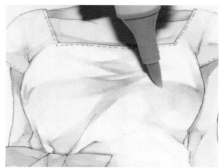

5 以 C-2 將胸部的皺褶描繪成鋸齒狀。

4 在髮梢上疊上 R02，呈現出輕盈感。

6 以 C-0 朝著外側進行模糊處理。

7 以跳過輪廓邊緣不上
色的方式，描繪出陰
影的形體表現出立體感。

③ 收尾處理

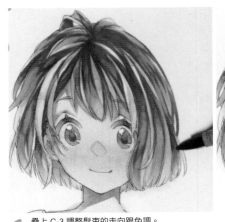

1 疊上 C-3 調整髮束的走向跟色調。

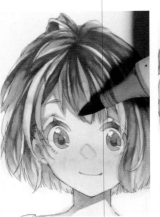

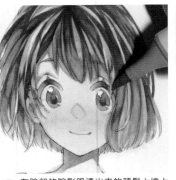

2 在臉部的陰影跟透出來的頭髮上塗上 YR00 進行重疊上色。

3 沿著緞帶的形體以 BG10 加上陰影。接著以代針筆在邊緣先描繪好縫線。

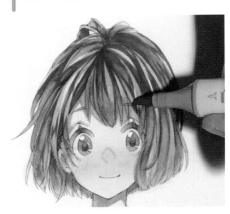

4 將 R02 疊在落在額頭上的前髮陰影部分上。

5 將 BV25 塗在眼線的正中央，並以 C-3 往左右兩邊進行模糊處理。

6 讓 R02 融入到內眼角和外眼角裡。

7 在眼眸下方塗上 E000，顏色就會變得有點明亮。

8 以 V91 補畫上眼眸的虹膜部分。

完成

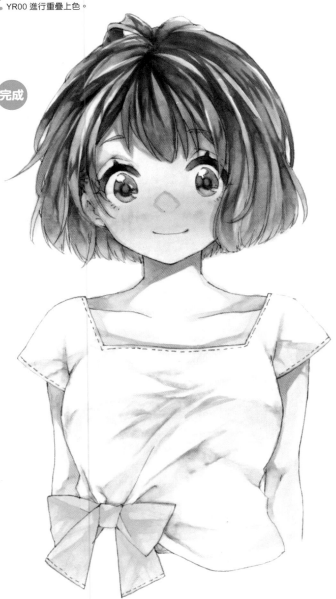

9 將 R02 和 R000 活用到頭髮高光的底色、髮梢、覆蓋到臉部的部分上，將臉部周圍修飾成有一種閃耀得很明亮的感覺。

頭髮的捕捉方法

這裡要介紹，並不是那種塗色輪廓構圖內部區塊「著色圖」方面的訣竅跟建議，而是透過自己營造出髮束形體的描繪方法。

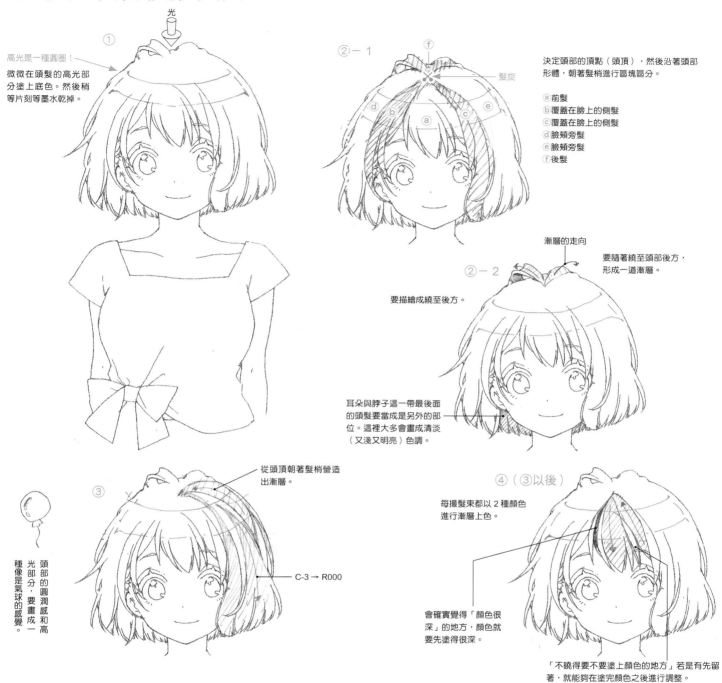

光

① 高光是一種圓圈！
微微在頭髮的高光部分塗上底色。然後稍等片刻等墨水乾掉。

②－1
決定頭部的頂點（頭頂），然後沿著頭部形體，朝著髮梢進行區塊區分。

髮旋

ⓐ 前髮
ⓑ 覆蓋在臉上的側髮
ⓒ 覆蓋在臉上的側髮
ⓓ 臉頰旁髮
ⓔ 臉頰旁髮
ⓕ 後髮

②－2
要描繪成繞至後方。

漸層的走向
要隨著繞至頭部後方，形成一道漸層。

耳朵與脖子這一帶最後面的頭髮要當成是另外的部位。這裡大多會畫成清淡（又淺又明亮）色調。

③
頭部的圓潤感和高光部分，要畫成一種像是氣球的感覺。

從頭頂朝著髮梢營造出漸層。

C-3 → R000

④（③以後）
每撮髮束都以 2 種顏色進行漸層上色。

會確實覺得「顏色很深」的地方，顏色就要先塗得很深。

「不曉得要不要塗上顏色的地方」若是有先留著，就能夠在塗完顏色之後進行調整。

角色的印象會隨著前髮而有所變化

前髮略短（年幼的感覺）

不會蓋到眼睛的長度（覆蓋在臉部的側髮略長些）

前髮略長（有點動畫風）

9 色組合＋1 色，會使顏色的廣度變廣 如果是川名 すず

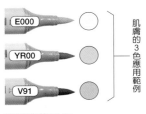

E000
YR00
V91

肌膚的3色應用範例

陰影顏色使用 V91

9 色組合

E000　YR00　R02　BG10　C-3　BV25　R000　V91　C-0

從 9 色組合中挑選出肌膚顏色 3 色

這裡要應用 P.34 起進行解說的「黑髮＋白襯衫」其當中所使用的 9 種顏色進行描繪。試著改變顏色的搭配組合，或是加上所需的顏色，繪製出範例作品中這名穿著西裝外套的人物角色吧！上色方法的步驟跟「黑髮＋白襯衫」幾乎一模一樣。

準備一張線稿

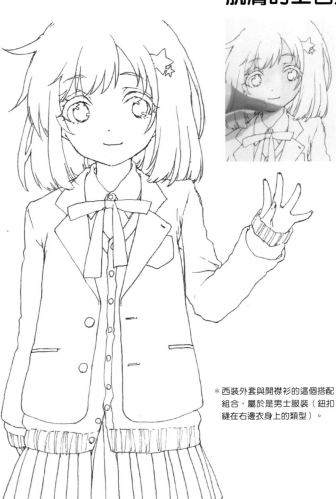

＊西裝外套與開襟衫的這個搭配組合，屬於是男士服裝（鈕扣縫在右邊衣身上的類型）。

將線稿列印在畫用紙上。畫的尺寸雖然是 21×15cm，但是這裡為了方便上色，使用的是略大上一圈的 A4（29.7×21cm）紙張。

肌膚的上色方法

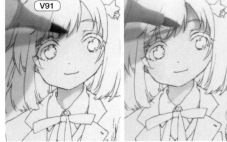

1 肌膚以 E000 塗上底色，並等底色乾掉後，就用 YR00 和 E000 進行漸層上色（要畫出陰影的線條時要使用 V91，同時以 E000 將內側進行模糊處理）。

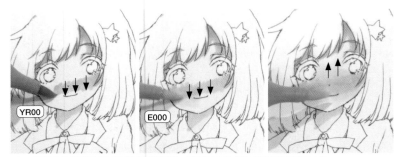

2 先以 YR00 在臉頰上畫上縱向細微筆觸，然後以 E000 往上下兩邊進行漸層上色。

 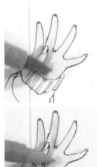 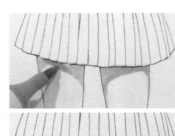

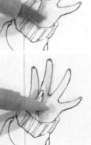 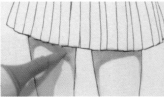

3 底色乾掉後，就以 YR00 將陰影邊緣塗上顏色，並用 E000 朝著內側進行模糊處理。

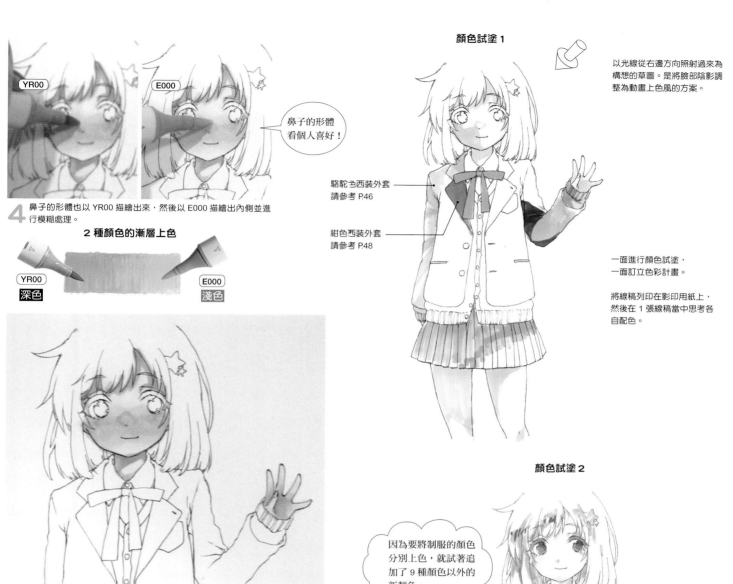

YR00 E000

鼻子的形體
看個人喜好！

4 鼻子的形體也以 YR00 描繪出來，然後以 E000 描繪出內側並進行模糊處理。

2 種顏色的漸層上色

YR00
深色

E000
淺色

顏色試塗 1

以光線從右邊方向照射過來為構想的草圖。是將臉部陰影調整為動畫上色風的方案。

駱駝色西裝外套
請參考 P.46

紺色西裝外套
請參考 P.48

一面進行顏色試塗，
一面訂立色彩計畫。

將線稿列印在影印用紙上，
然後在 1 張線稿當中思考各自配色。

顏色試塗 2

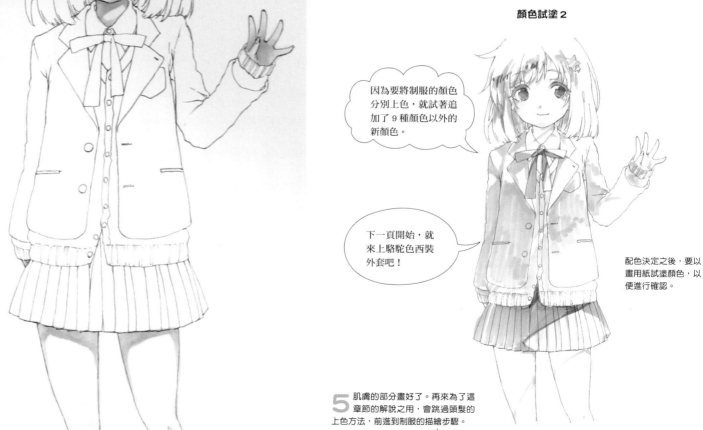

因為要將制服的顏色分別上色，就試著追加了 9 種顏色以外的新顏色。

下一頁開始，就來上駱駝色西裝外套吧！

配色決定之後，要以畫用紙試塗顏色，以便進行確認。

5 肌膚的部分畫好了。再來為了這章節的解說之用，會跳過頭髮的上色方法，前進到制服的描繪步驟。

衣服的上色方法……其一　駱駝色西裝外套

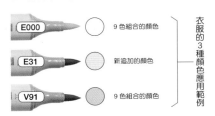

E000　9 色組合的顏色

E31　新追加的顏色

V91　9 色組合的顏色

衣服的 3 種顏色應用範例

為了呈現出像是米色加深後的駱駝色色調，這裡會追加 E31（磚塊色・米色）到 9 種顏色裡。為了這章節的解說之用，雖然省略了頭髮的部分，但是要把衣服畫到多深色跟畫成什麼色調，肌膚顏色將會是其基準，因此要先行上好顏色（請參考 P.44。使用的是 E000、YR00、V91）。衣服的底色上色則是從肌膚的使用顏色□挑選了 2 種顏色。

若是將衣服區分成一個個區塊進行漸層上色，就能夠很有要領地進行上色！

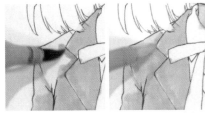

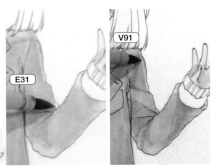

1 先將 E000 塗得略為深色點當作底色，好讓顏色滲透進去。

2 ①塗上新追加的 E31，然後再塗上 E000 讓顏色融為一體。

②同樣從袖子塗上深色的 E31 和淺色的 E000，進行漸層上色。

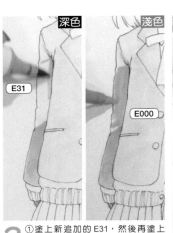

3 以縱向方向將前衣身（指衣服的軀幹部分）塗上顏色。

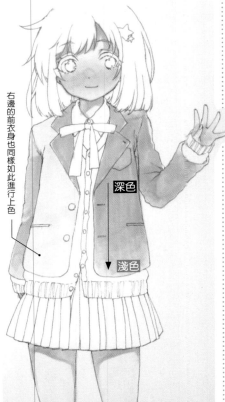

右邊的前衣身也同樣如此進行上色

4 布匹因為是有厚度的，所以要在邊緣營造出一些沒有塗色的部分進行呈現。

5 前衣身的上方顏色要塗得很深，下方則要很淺。

6 西裝外套的肩部以 E31 和 E000 進行漸層上色。

7 以 V91 塗上顏色後，就從 V91 上面以 E31 將皺褶跟陰影的形體描繪出來。

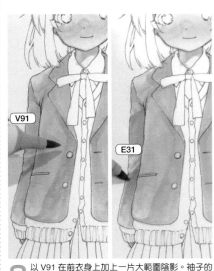

8 以 V91 在前衣身上加上一片大範圍陰影。袖子的皺褶跟陰影則要反覆進行 V91 和 E31 的漸層上色。

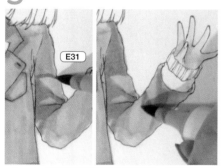

9 西裝外套大致上好顏色後的模樣。

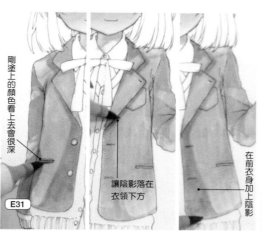

剛塗上的顏色看上去會很深

E31

讓陰影落在衣領下方

在前衣身加上陰影

10 接著以 E31 和 V91 的搭配組合重疊上去，直到顏色變成自己喜歡的色調。

E31

11 若是等塗在下面的顏色乾掉後，再進行重疊上色，就會出現很鮮明的形體。

12 以小筆觸在前衣身下方加上一個點綴色。

13 飛快地塗上 E31，將色調加深。

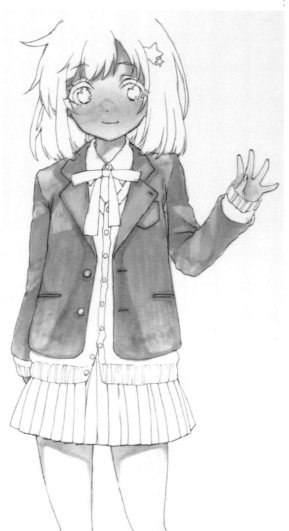

14 西裝外套部分畫好了。開襟衫跟罩衫就試著從 9 色組合當中挑選出顏色上色看看吧！

若是再繼續進行上色……

① R000
② V91
開襟衫

用①塗上底色，等底色乾掉後就用①②將陰影進行漸層上色。

③ C-0
罩衫（眼睛的陰影也是這個顏色）

使用於罩衫與白眼球的陰影。

④ R02
⑤ R000
⑥ V91
緞帶和裙子
⑦ R24
新追加的顏色

以④和⑤塗上底色，然後疊上漸層上色並用⑥加上陰影。最後以⑦重疊上色進行收尾處理。

完成

頭髮跟眼睛和 P.36～P.39 一樣

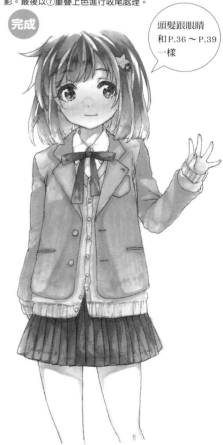

15 將各部位塗上顏色，作畫就完成了。為了讓緞帶與裙子的紅色顯得很鮮艷，試著加上 R24 進行整合。

衣服的上色方法……其二　紺色西裝外套

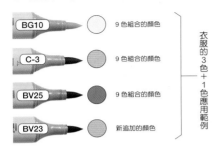

BG10	○	9 色組合的顏色
C-3	●	9 色組合的顏色
BV25	●	9 色組合的顏色
BV23	●	新追加的顏色

衣服的 3 色＋1 色應用範例

為了描繪出紺色西裝外套，這裡要增加 BV23（灰色薰衣草）這 1 個顏色。淺灰色的 C-3（冷灰色 No.3）和深灰色的 BV25（灰色紫羅蘭）因為顏色明亮度上有差距，所以這裡加入了差不多位於兩者中間程度的 BV23，令色調得以連接得很滑順。

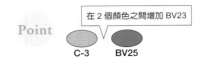

Point　在 2 個顏色之間增加 BV23

C-3　　BV25

底色乾掉後就反覆進行漸層上色，逐步畫成深色西裝外套的顏色

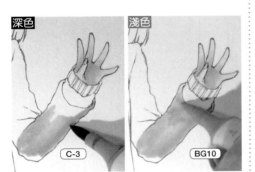

1 底色塗上 C-3 和 BG10 這兩者的漸層上色。接著以 BG10 讓袖口跟手肘部分的顏色融為一體。

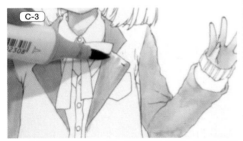

2 和駱駝色西裝外套一樣，將各部分區分成一個個區塊塗上顏色。

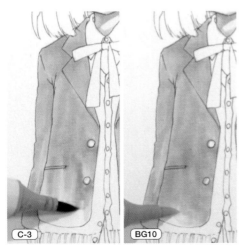

3 以縱向方向將前衣身進行漸層上色。上色時顏色要越往下越淡。

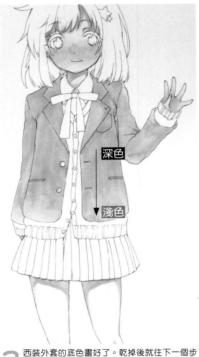

深色　淺色

3 西裝外套的底色畫好了。乾掉後就往下一個步驟前進。

▼ 接著是 2 種顏色

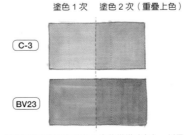

塗色 1 次　塗色 2 次（重疊上色）

C-3

BV23

各自只用 1 種顏色塗色 1 次的模樣（左），以及塗色 1 次，等幾乎乾掉後再塗上相同顏色進行重疊上色的模樣。即使是 1 種顏色，只要進行重疊上色，就能夠營造出深色的顏色。

因為有增加了 BV23，所以 C-3 的用途會變成是淺色顏色。

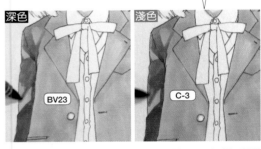

深色　淺色

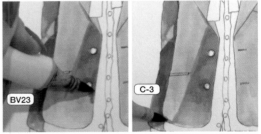

5 以 BV23 將皺褶跟陰影形體塗上顏色，然後用 C-3 使顏色融為一體。

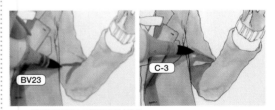

6 皺褶會聚集在肩膀跟手肘部分。

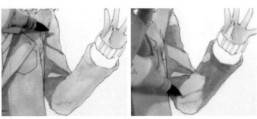

7 用畫線條的方式，以 BV23 描繪出明確且很深的皺褶，並以 C-3 進行漸層上色。

48

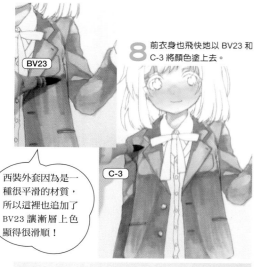

BV23

C-3

8 前衣身也飛快地以 BV23 和 C-3 將顏色塗上去。

西裝外套因為是一種很平滑的材質，所以這裡也追加了 BV23 漸層上色讓漸層上色顯得很滑順！

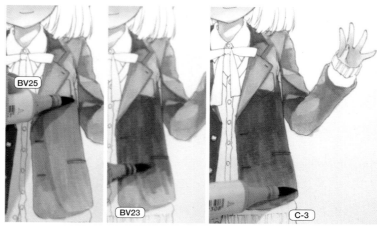

BV25

BV23

C-3

10 塗完深色的 BV25 後，就以 BV23 拉長 BV25。接著再以 C-3 使顏色融為一體，然後以 3 種顏色的漸層上色將西裝外套的深色顏色營造出來。

11 一面跳過衣領的邊緣，一面以 BV25 和 BV23 塗上顏色。

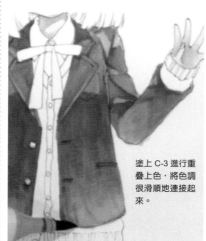

塗上 C-3 進行重疊上色，將色調很滑順地連接起來。

BV23

12 以小筆觸在前衣身的下方加入點綴色。

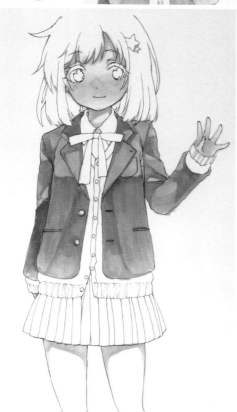

9 一面描繪皺褶跟陰影部分，一面塗上整體顏色，好讓整體顏色慢慢變深。

▼ 接著是 3 種顏色

	塗色 1 次	塗色 2 次
C-3		
BV23		
BV25		

BV25 是一種相當深色的顏色。若是一直疊色上去，看上去會是一整片黑，因此這裡是試著跟 BV23 或 C-3 進行搭配組合使用。

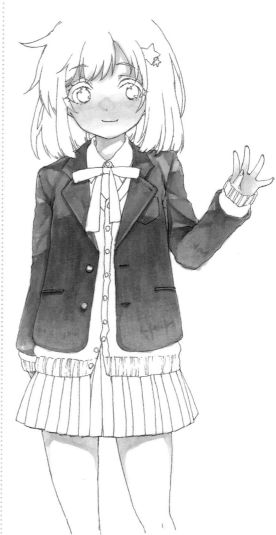

13 紺色西裝外套畫好了。接下來就加入自己喜歡的顏色，將開襟衫跟裙子塗上顏色，增加制服的不同版本變化。

畫一幅畫的大前提……光線設定與色彩計畫　如果是雲丹。

接下來要描繪 3 種作品，光線設定是從畫面略為左斜上方（人物角色的右上方）照射下來的。因此有在一部份頭髮留下少許紙張的白底，營造出高光，呈現出光澤感。眼眸中的高光也會形成在觀看者看過去的左邊。因為臉部跟上半身（衣服）的明亮塊面也會受到光線的影響，所以有針對陰影的上法下過一番工夫。這裡就來介紹特邀畫家雲丹。老師所帶來的創作過程吧！

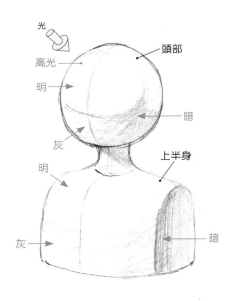

〔光線設定的示意圖〕
試著以立體方式捕捉出人物角色。因設定上光線是從斜上方照射下來的，所以記得在頭部跟胸部上營造出具有統一感的明灰暗色調。

如果是黑髮＋白襯衫

3 種肌膚顏色是共通（相同）的

②以 2 種顏色將落在肌膚上的陰影進行漸層上色

E0000	R30	BV000

①底色

③接著再進行重疊上色。以 2 種顏色將陰影內部進行漸層上色。後面的 P.52 將會說明其上色方法。

成像是戴了隱形眼鏡那樣又碩大又鮮明。
這裡是畫出黑眼球周圍的邊緣，及特別留意高光部分，將眼眸強調。
具有透明感的眼眸會希望它很閃亮，因此有加入反射的小圓圈，

頭髮 3 色		
BV20	T-4	T-6

肌膚 3 色		
E0000	R30	BV000

衣服 3 色		
B0000	B60	BV20

這組襯衫顏色的搭配組合，是要呈現出清潔感！

白色襯衫的陰影顏色，大多會受到頭髮顏色的影響。這裡因為畫成了帶有藍色感的黑髮，所以陰影方面也是選擇了藍色系統的顏色（請參考 P.54～P.57）。

如果是褐髮＋白襯衫

光 ↘

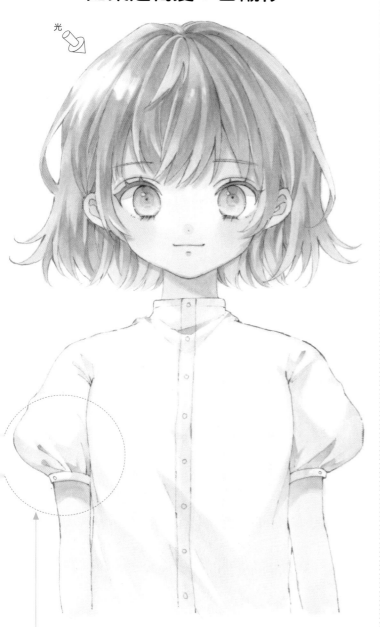

光線也會照射到手臂跟袖子上
就跟頭部一樣

球
圓柱

加上沿著袖子形體的陰影，以便
呈現出袖子的圓潤感。

頭髮 3 色		
E50	E42	E70

衣服 3 色		
C-2	B60	BV20

這組襯衫顏色的搭配組合，
是一種沒有癖性的陰影顏色

因為使用的是沒有顏色感的陰影顏色，所以會形
成一種無論跟哪一種頭髮顏色都會很相襯的白襯
衫表現（請參考 P.58 ～ P.61）。

如果是藍髮＋白襯衫

光 ↘

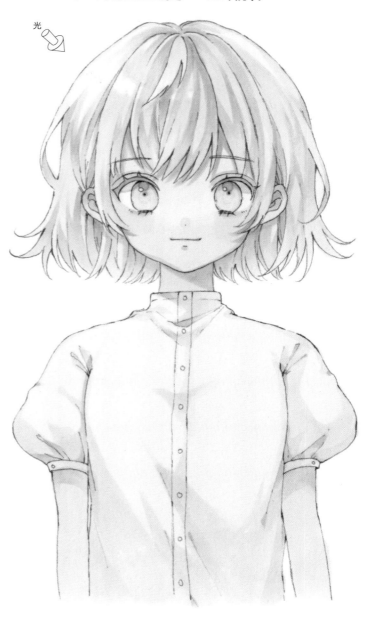

頭髮 3 色		
B0000	B00	B41

衣服 3 色		
W-0	BV0000	V91

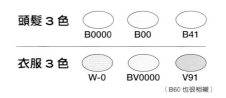

（B60 也很相襯）

這組襯衫顏色的搭配組合，
獨特之處在於帶有紫色的陰影顏色

這是配合藍髮，在白襯衫上加上了有點紫色的陰影
顏色的範例。而若是塗上 B60 代替 V91，就會形成
一種偏藍色感的陰影顏色（請參考 P.62 ～ P.65）。

首先要從基本設定的膚色開始描繪起　雲丹。

接下來要進行解說的 3 幅作品「黑髮」「褐髮」「藍髮」角色，其膚色是使用共通的 3 種顏色進行描繪的。線稿則是準備了一張先用代針筆描繪出線稿，再列印在畫用紙上的圖（以自動鉛筆描繪出草稿後，進行修正並描圖的步驟，在 P.22 有進行相關介紹）。為了也運用在顏色試塗之上，線稿張數先影印多一點會比較方便。

肌膚的上色方法　塗上底色

肌膚 3 色

E0000
R30
BV000

1 用 E000 飛快地將整體臉部塗上顏色後，就等墨水乾掉。

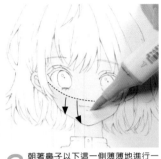

2 朝著鼻子以下這一側薄薄地進行一層重疊上色。

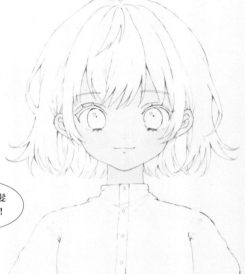

3 將整體耳朵與脖子進行重疊上色。

4 手臂也先快速地塗好顏色。

超塗到頭髮也沒關係！

5 在前髮落在額頭上的陰影跟臉頰部分進行重疊上色。接著以點狀在鼻子上加上陰影。

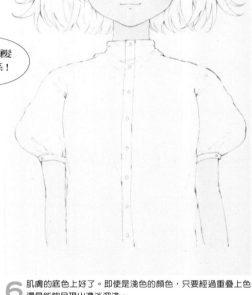

6 肌膚的底色上好了。即使是淺色的顏色，只要經過重疊上色還是能夠呈現出濃淡深淺。

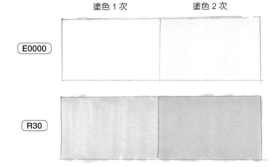

	塗色 1 次	塗色 2 次
E0000		
R30		
BV000		

這是各自將使用顏色重疊上色 1 次跟 2 次的比較圖。

塗上陰影

加入陰影，以便呈現出光線是來自斜上方。

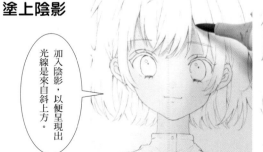

7 沿著形體以 BV000 將落在額頭上的陰影描繪出來。

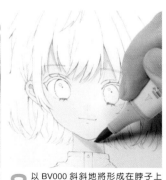

8 以 BV000 斜斜地將形成在脖子上的陰影描繪上。

肌膚陰影顏色重疊上色示意圖

①以 E0000 快速地塗上顏色

②若是塗上 BV000 進行重疊上色，顏色會變得很陰暗。

③但若是疊上 E0000，則為變得很明亮！

④塗上 R30 進行重疊上色，則會增加紅色感。

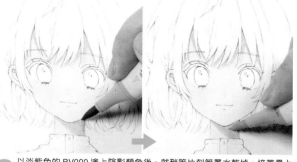

9 以淡紫色的 BV000 塗上陰影顏色後，就稍等片刻等墨水乾掉。接著疊上 E000 調整陰影顏色。

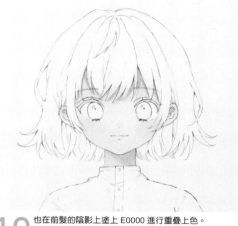

10 也在前髮的陰影上塗上 E0000 進行重疊上色。

陰影的重疊上色

11 E0000 乾掉後，就將 R30 疊在前髮跟脖子的陰影上。

 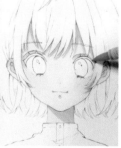 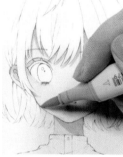

12 以 E0000 照著輪廓描上顏色。接著以 R30 加上眼瞼的陰影後，就在輪廓疊上相同顏色。最後在嘴角跟下唇的下方陰影上，以 R30 加入一些圓點。

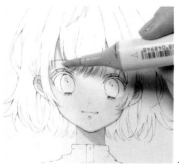

13 以 E0000 讓用 R30 描出來的前髮陰影融為一體。頭髮的陰影若是落在臉部上面，看起來就會很有立體感。

因為很喜歡像 CG 插畫那種帶有橘色的紫色陰影，所以這裡是試著接近那種色調進行上色。

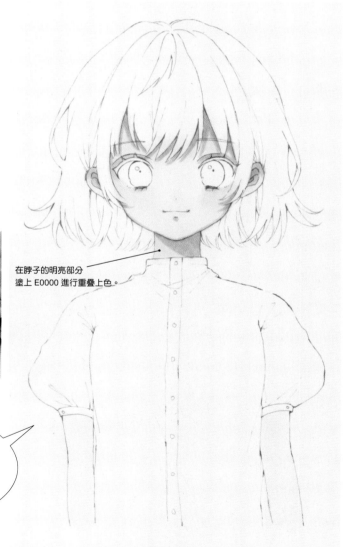

在脖子的明亮部分塗上 E0000 進行重疊上色。

14 臉部的肌膚部分畫好了。手臂會在後續將陰影加上去。

雲丹。所描繪的

黑髮＋白襯衫

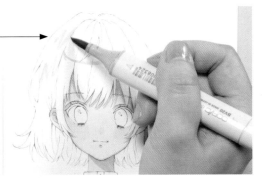

BV20 也有著呈現出
發光感覺的用途在。

頭髮的描繪方法

底色上色

頭髮 3 色

BV20	T-4	T-6

1 首先以 BV20 將高光部分的構圖畫成
鋸齒狀。構圖也可以是四角形的形
狀。

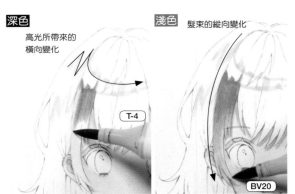

深色　　　　　　　　淺色　　髮束的縱向變化

高光所帶來的
橫向變化

T-4

BV20

2 從頭髮的高光部分，將下面的側髮進行漸層上色。要以揮掃的方式，
從臉部的旁邊揮動筆尖。

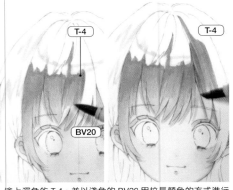

T-4　　　　　　T-4

BV20

3 塗上深色的 T-4，並以淺色的 BV20 用拉長顏色的方式進行
漸層上色。T-4 也有著抓出髮束形體的用途在。

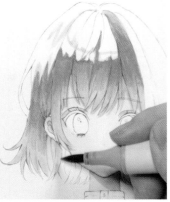

4 在最後面的頭髮（後方深處的髮梢）塗
上 BV20。

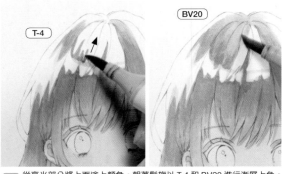

T-4　　　　　　BV20

T-4

5 從高光部分將上面塗上顏色。朝著髮旋以 T-4 和 BV20 進行漸層上色。

6 跟步驟 2 一樣，描繪出
臉部側面髮束。

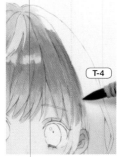

髮旋

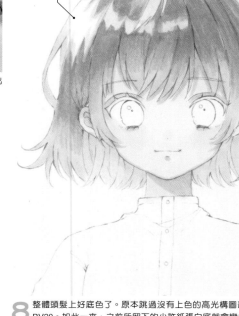

留下紙張白底的部分
（高光）

8 整體頭髮上好底色了。原本跳過沒有上色的高光構圖部分，也快速地塗上
BV20。如此一來，之前所留下的少許紙張白底就會變成最明亮的地方（高
光）。最後摸摸看塗完顏色的部分，要是沒有濕濕的感覺，就往下一個步驟前進。

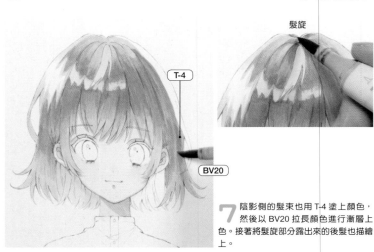

T-4

BV20

7 陰影側的髮束也用 T-4 塗上顏色，
然後以 BV20 拉長顏色進行漸層上
色。接著將髮旋部分露出來的後髮也描繪
上。

從這裡開始會使用深色的 T-6

深色　**再更深色**　**淺色**

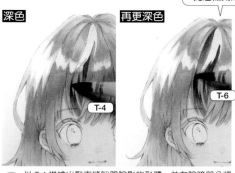 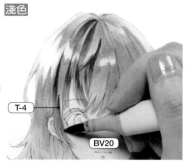

T-4　T-6　T-4　BV20

9 以 T-4 描繪出髮束縫隙跟陰影的形體，並在陰暗部分將 T-6 重疊上。

10 塗上 T-4 後，就以 BV20 朝著髮梢，透過模糊處理的方式進行漸層上色。藉此讓位於臉部側面的髮束形體帶有變化。

描繪出髮束加上陰影

因為頭髮上並沒有加入陰影的構圖，所以要一面營造出髮束的形體，一面將顏色塗上去。也可以用藍色的彩色鉛筆跟自動鉛筆，先描繪好粗略的陰影構圖線。

 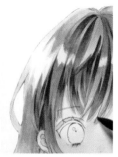

T-4　T-6

11 從髮旋將髮束形體捕捉成放射狀。接著描繪出前髮的重疊部分。

12 髮梢要以 BV20 畫成清淡色調。

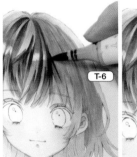 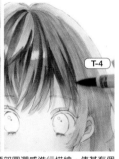 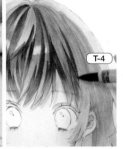

T-6　T-4　BV20

13 髮束的形體要沿著頭部圓潤感進行描繪，使其有個弧度。

14 將蓋在眼睛上的髮梢畫成淺色顏色。

在縫隙加上陰影　BV20　BV20

15 迸出去的側面跟後方頭髮，要以 T-4 和 BV20 的漸層上色進行描繪，以免顯得過於厚重。

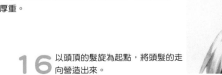 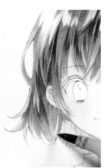

BV20

16 以頭頂的髮旋為起點，將頭髮的走向營造出來。

17 頭髮部分畫好後的模樣。

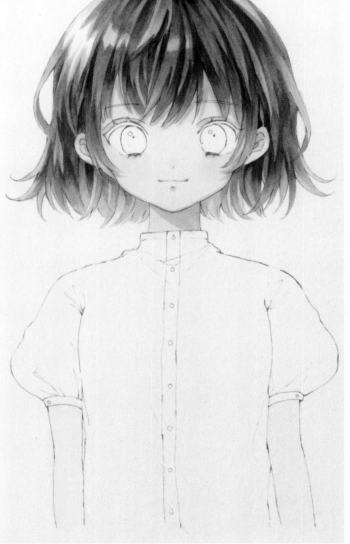

衣服的上色方法

白色襯衫的陰影顏色，幾乎能夠透過 2 種顏色的漸層上色就描繪出來。在這裡是選擇了藍色系的 B60 和 B0000。
同時精準地將 BV20 用在範圍極小的陰影當中，令色調帶有著變化。

衣服 3 色

漸層上色的訣竅

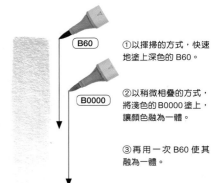

①以揮掃的方式，快速地塗上深色的 B60。

②以稍微相疊的方式，將淺色的 B0000 塗上，讓顏色融為一體。

③再用一次 B60 使其融為一體。

加上陰影

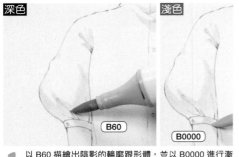

深色 `B60`　淺色 `B0000`

1 以 B60 描繪出陰影的輪廓跟形體，並以 B0000 進行漸層上色，使顏色融為一體。

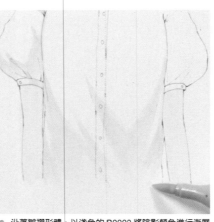

深色 `B60`　淺色 `B0000`

2 以 B60 描繪出斜向拉扯的皺褶，並以 B0000 將顏色拉長。

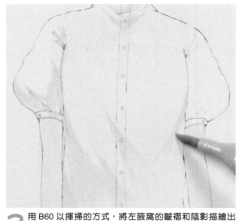

3 用 B60 以揮掃的方式，將左腋窩的皺褶和陰影描繪出來。

4 沿著皺褶形體，以淺色的 B0000 將陰影顏色進行漸層上色。

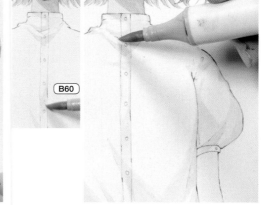

`B60`

5 描繪襯衫的門襟跟立領部分的皺褶。

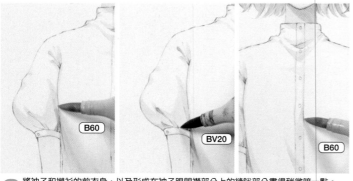

`B60`　`BV20`　`B60`

6 將袖子和襯衫的前衣身，以及形成在袖子跟門襟部分上的縫隙部分畫得稍微暗一點。

使用一丁點 BV20，凝聚陰影顏色。

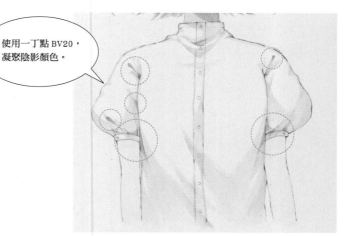

7 白色襯衫畫好了。

眼睛的上色方法　加上陰影後再將顏色畫上去

BV000
若是先塗上顏色，眼眸就很難加入鮮明的分界線！

1 先描繪好眼瞼所落下的陰影。

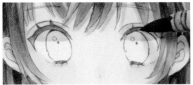

2 在眼線上塗上 T-4。

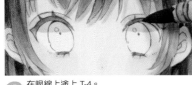

3 用模糊處理的方式，以 BV000 將眼線的外眼角進行漸層上色。

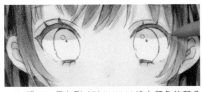

4 將 R30 疊在剛才以 BV0000 塗上顏色的部分上。

5 將 E0000 塗在眼瞼所落下的陰影上進行重疊上色。

6 以 R30 將眼眸約 1/2 塗上顏色，下方則以 E0000 進行漸層上色。

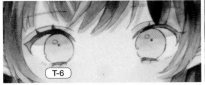

T-6　　T-4

7 以 T-4 加深眼眸上面眼線和眼睫毛的顏色。這裡並沒有在眼瞼下面的陰影加入陰暗顏色。

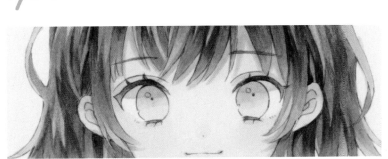

8 眼眸底色上好後的模樣。描繪時要一面讓明亮的底色保留下來，一面將細部刻畫上去。

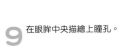

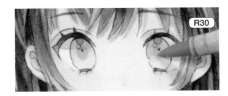

R30

9 在眼眸中央描繪上瞳孔。

EV000

10 在瞳孔中心加入一個圓點。

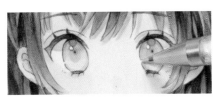

11 以白色鋼珠筆將小小的高光描繪進去後，就加入筆觸，截斷輪廓部分。

完成

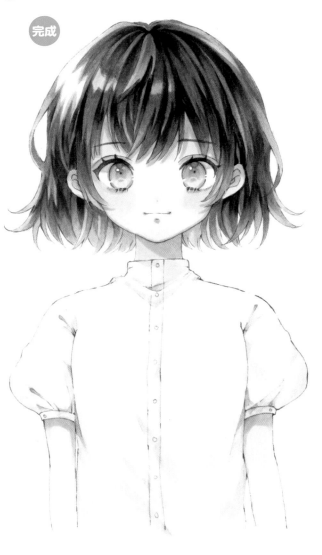

12 黑髮‧白襯衫的人物角色畫好了！

褐髮＋白襯衫

頭髮的上色方法

這裡要描繪一種很接近金髮，色調像奶茶那樣的褐髮。肌膚的上色方法請參考 P.52 的介紹。頭髮、衣服、眼睛的上色方法步驟跟黑髮幾乎都一樣。褐髮會運用到 E（大地色）的深色顏色到淺色顏色，進行漸層上色。因為彼此都是相同色相（同系色）的伙伴，所以是一種描繪起來很容易，顏色融合起來又很漂亮，個人很推薦的一種漸層效果。

頭髮底色 2 色

 E50
 E42

底色上色

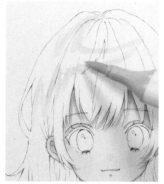

1 以 E50 抓出高光部分的構圖。

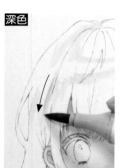

深色

2 以高光部分為基準，往下將髮束進行漸層上色。要沿著頭髮走向將 E42 塗上。

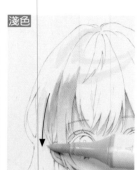

淺色

3 馬上用 E50 讓顏色融為一體。這裡要趁先前塗上去的深色顏色還沒乾時就進行作業。

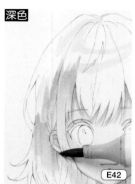

深色

4 從臉部側面的頭髮塗向臉頰旁的頭髮。

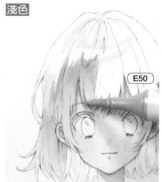

淺色 E50

5 接著將前髮進行漸層上色。

深色

淺色

6 以 E42 將高光部分的上面塗成鋸齒狀，並以 E50 將 E42 拉長開來。

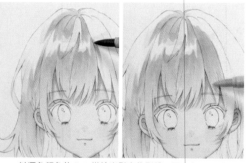

7 以深色顏色的 E42 描繪出髮束的形體，再塗上 E50 使顏色融為一體。

8 沿著髮束的流動方向，以 E42 進行描繪，並朝著髮梢以 E50 拉長 E42。

9 以 E50 讓頭頂部位的色調融為一體，畫成一個很自然的漸層效果。

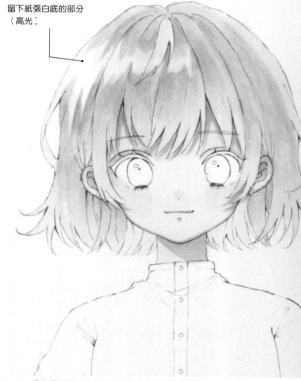

留下紙張白底的部分（高光）

10 底色畫好了。也在跳過沒有上色到的地方薄薄塗上一層 E50。最後稍微留下一些紙張的白底，呈現出頭髮的閃耀感。

描繪出髮束加上陰影

底色乾掉後，就將髮束形體具體地描繪出來。

頭髮 3 色

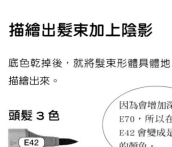

E42

E70

E50

因為會增加深色的 E70，所以在這裡 E42 會變成是淺色的顏色。

要加上深色顏色！

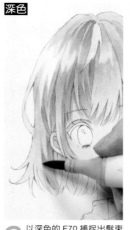
淺色 E42

1 在側髮將陰影加上。

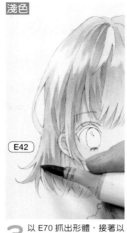
深色

2 以深色的 E70 捕捉出髮束的形體。

淺色 E42

3 以 E70 抓出形體，接著以 E42 進行描繪，使顏色融為一體。

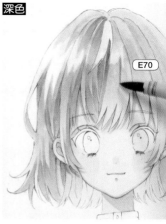
深色 E70

4 前髮也同樣如此，按照 E70 → E42 的順序進行漸層上色。

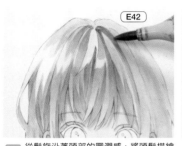
E42

5 從髮旋沿著頭部的圓潤感，將頭髮描繪成放射狀。

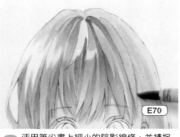
E70

6 活用筆尖畫上細小的陰影線條，並捕捉出髮束的相疊之處。

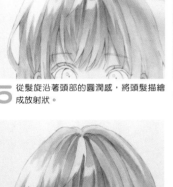
E42

7 在髮束的縫隙加入陰影。

E50

8 最後面的頭髮（深處的髮梢）以 E42 和 E50 進行漸層上色，以便修飾得較為明亮點。

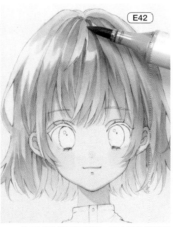
E42

9 在會成為陰影的部分，塗上略為陰暗些的顏色進行重疊上色。

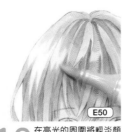
E50

10 在高光的周圍將輕淡顏色重疊上色。

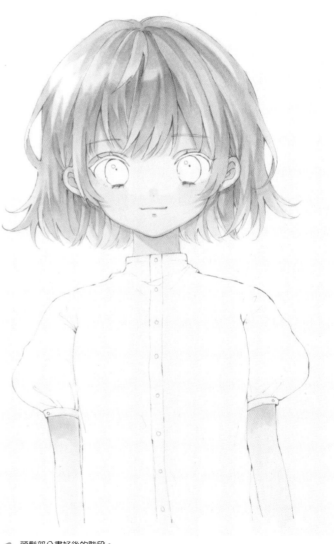

11 頭髮部分畫好後的階段。

衣服的上色方法

以冷灰色 No.2 畫成一種沒有癖性的顏色

衣服底色 2 色

配合金髮人物角色的白色襯衫，要使用感覺不太得到顏色感的陰影顏色。
將陰影加上去的畫法，和 P.56 的黑髮＋白襯衫的步驟幾乎一模一樣。

加上陰影

1 以 B60 描繪出領口立領的皺褶，並以 C-2 進行漸層上色。

2 以深色顏色的 B60 描繪出皺褶跟陰影的形體，然後以淺色顏色的 C-2 使顏色融為一體。大致上陰影都會加上這 2 種顏色。

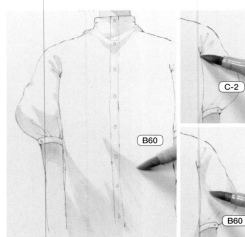

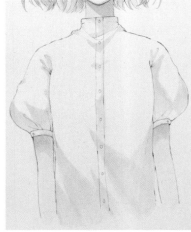

3 將形成在襯衫前面的拉扯皺褶畫成斜向的，並將袖子的陰影這些地方也描繪出來。

4 想像光線是來自畫面左上，將陰影加在襯衫上。

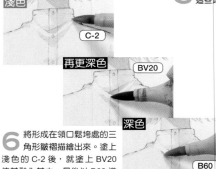

5 將圓袖畫成具有立體感。

6 將形成在領口鬆垮處的三角形皺褶描繪出來。塗上淺色的 C-2 後，就塗上 BV20 使其融入其中，最後以 B60 進行漸層上色，使顏色融為一體。

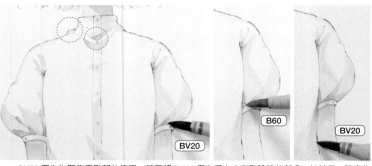

7 BV20 要作為聚焦重點部位使用。若是將 BV20 畫在看上去有點陰暗的部分，如袖子、腋窩的陰影跟縫隙上，就能夠營造出一種強弱對比。

稍微用一點深色的陰影顏色

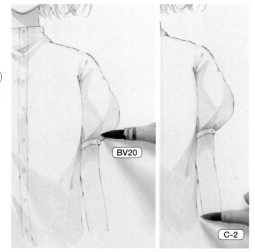

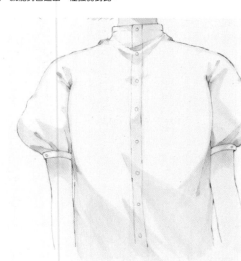

8 也先在位於陰影側的左袖跟襯衫的側面，稍微加入一點深色的陰影。

9 白襯衫畫好的階段。

眼睛的上色方法　加上陰影後再將顏色畫上去

描繪眼睛的步驟與 P.57 幾乎都是相同的。在這裡是配合頭髮顏色，試著畫成金色眼眸。除了帶有點黃色的 E50 這些大地色，還加上了其互補色的紫色進行細部刻畫。

1 先描繪好眼瞼所落下的陰影。

2 陰影顏色乾掉後，就從陰影上面塗上 E0000 進行重疊上色。

3 以 E42 將眼眸的 1/2 塗上顏色，下方則一面以塗上 E50 使顏色融為一體，一面進行漸層上色。最後畫成一種具有透明感的色調。

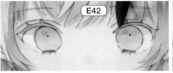
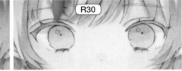

4 在眼線塗上 E42，並將 R30 疊在外眼角和內眼角部分。下眼瞼也快速地塗上 R30。

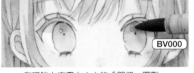

5 在眼眸上方畫上小小的「閃爍」圓點。

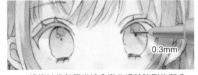

6 線條以代針筆描繪會有些過於強烈的部分，則用自動鉛筆先描繪好其輪廓。

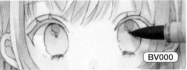

7 在眼眸中心描繪上圓點後，就以 E50 將瞳孔塗上顏色。

8 眼眸內側（陰影裡面）以 BV0000 描繪出邊框，下方則以 E70 描繪出邊框。最後用 E70 將眼眸上面的眼線與眼睫毛塗成深色。

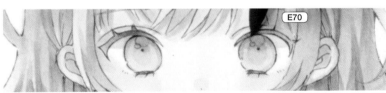

9 再次將 R30 塗在下眼瞼跟眼線的外眼角上。接著以代針筆調整雙眼皮的線條。眉毛則使用 E42。

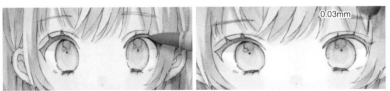

10 以白色鋼珠筆畫上圓圈跟圓點，提高閃亮感作為收尾處理。

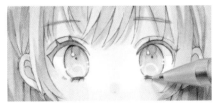

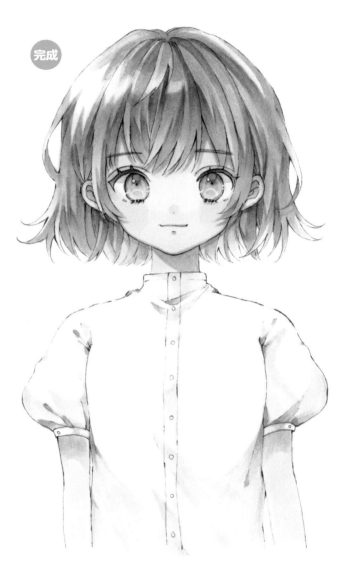

完成

11 褐髮＋白襯衫的人物角色完成。

藍髮＋白襯衫

頭髮底色 2 色

頭髮的上色方法

藍髮也是挑選了藍色的「深色和淺色」2 個同系色塗上顏色。極清淡色調的漸層效果營造起來很容易，因此請大家務必一試。

底色上色

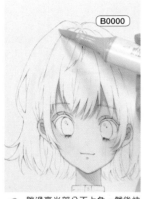

1 跳過高光部分不上色，然後快速地抓出構圖。

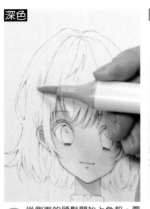

2 從側面的頭髮開始上色起。要從高光朝下將 B00 塗上。

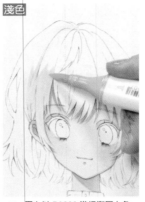

3 馬上以 B0000 進行漸層上色。

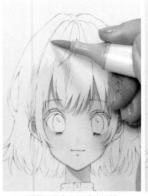

4 頭頂部這邊也同樣地按照 B00 → B0000 的順序上色。

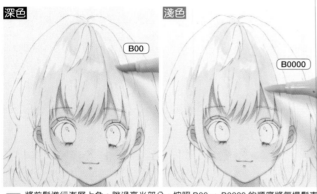

5 將前髮進行漸層上色。跳過高光部分，按照 B00 → B0000 的順序將每撮髮束都捕捉出形體。

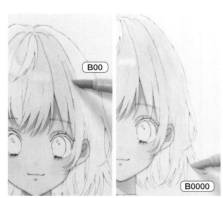

6 側面的頭髮、臉頰旁的頭髮也塗上顏色。

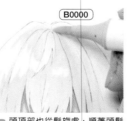

7 頭頂部也從髮旋處，順著頭髮流向進行漸層上色。

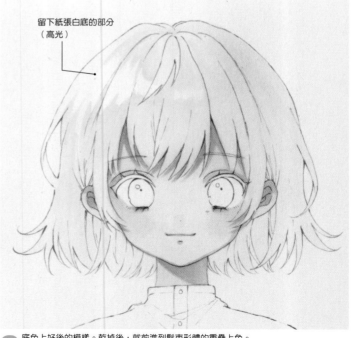

留下紙張白底的部分（高光）

8 底色上好後的模樣。乾掉後，就前進到髮束形體的重疊上色。

描繪出髮束加上陰影

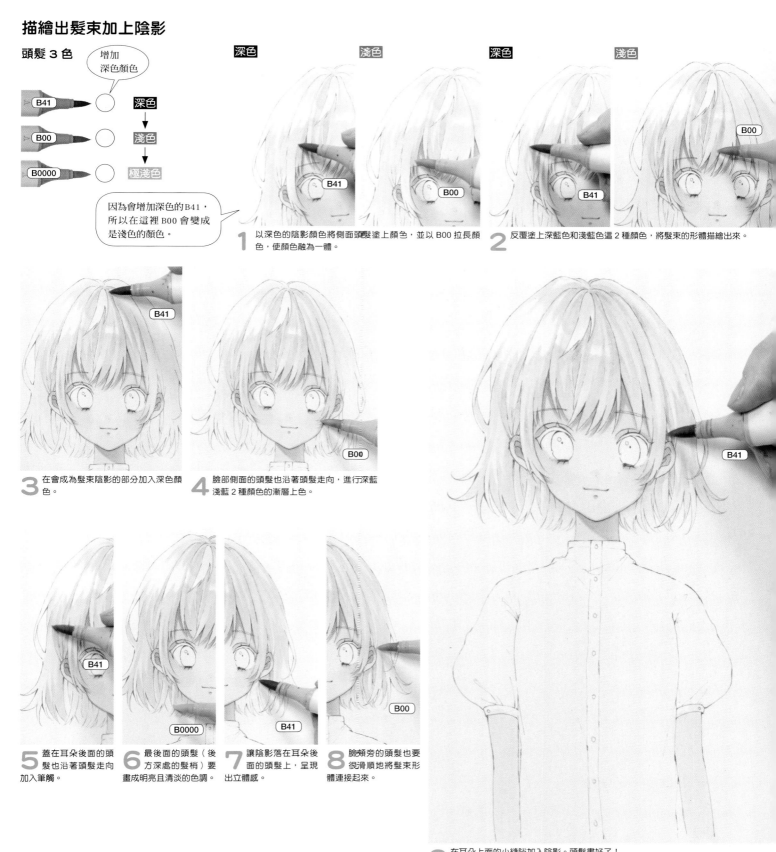

頭髮 3 色

增加深色顏色

B41 ○ 深色
B00 ○ 淺色
B0000 ○ 極淺色

因為會增加深色的B41，所以在這裡 B00 會變成是淺色的顏色。

深色　　淺色　　深色　　淺色

B41　B00　B41　B00

1 以深色的陰影顏色將側面頭髮塗上顏色，並以 B00 拉長顏色，使顏色融為一體。

2 反覆塗上深藍色和淺藍色這 2 種顏色，將髮束的形體描繪出來。

B41

3 在會成為髮束陰影的部分加入深色顏色。

B00

4 臉部側面的頭髮也沿著頭髮走向，進行深藍淺藍 2 種顏色的漸層上色。

B41

5 蓋在耳朵後面的頭髮也沿著頭髮走向加入筆觸。

B0000

6 最後面的頭髮（後方深處的髮梢）要畫成明亮且清淡的色調。

B41

7 讓陰影落在耳朵後面的頭髮上，呈現出立體感。

B00

8 臉頰旁的頭髮也要很滑順地將髮束形體連接起來。

B41

9 在耳朵上面的小縫隙加入陰影。頭髮畫好了！

衣服的上色方法

衣服底色 2 色

BV0000 ○
W-0 ○ ← 以暖灰色 No.0 畫成具有溫暖感的色調

配合藍髮的人物角色，用同樣是藍色系的陰影顏色雖然也是可以，不過在這裡，要加上一種可以稍微感覺到紅色感的紫色陰影顏色。基本的上色方法，跟 P.56 黑髮＋白襯衫的步驟一樣。

加上陰影

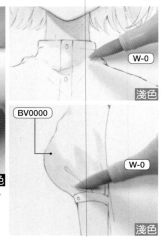

1 以 BV0000 描繪出立領的皺褶，然後以 W-0 拉長顏色，使顏色融為一體。

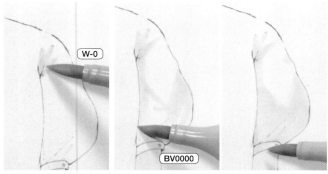

2 袖子的皺褶也以 BV0000 和 W-0 進行漸層上色。要沿著袖子的圓潤感描繪出大略的陰影和皺褶形體。皺褶則是會集中在圓領的袖口跟邊緣這些地方。

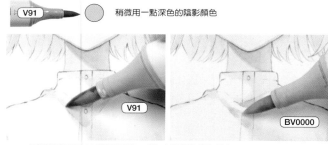

V91 ○ 稍微用一點深色的陰影顏色

4 仔細地用 BV0000 讓顏色融為一體，以免深色顏色很突兀。

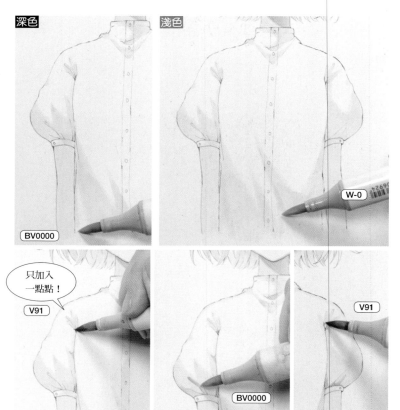

只加入一點點！ V91

3 雖然用 BV0000 和 W-0 幾乎就可以描繪出所有衣服的陰影顏色，但要是在一些小點上加入深色的陰影顏色，就會顯得很有效果。

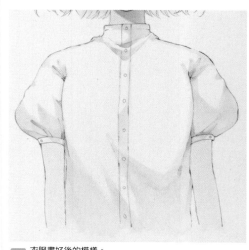

5 衣服畫好後的模樣。

眼睛的上色方法　加上陰影並以同系色呈現出統一感

1 以 BV0000 將眼瞼所落下的陰影塗上顏色，並以 B0000 拉長 BV0000 進行漸層上色。

2 以 B41 將眼線塗上顏色後……

3 就馬上塗上 B0000 讓顏色融為一體。

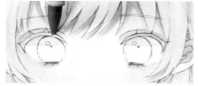

4 以 B41 加深眼眸上面的眼線顏色。

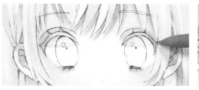

5 在眼線的外眼角塗上 R30 加入紅色感。

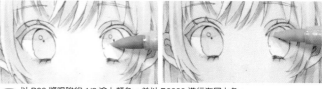

6 以 B00 將眼眸約 1/2 塗上顏色，並以 B0000 進行漸層上色。

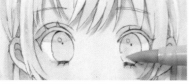

7 眼眸下方要和肌膚一樣，以 E0000 進行模糊處理呈現出透明感。

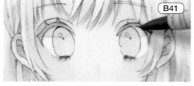

8 將眼眸上面的眼線跟眼睫毛再塗成深色一次。

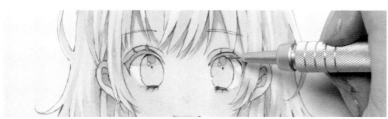
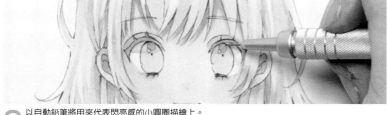

9 以自動鉛筆將用來代表閃亮感的小圓圈描繪上。

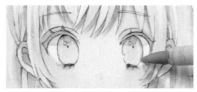

10 以 B41 將黑眼珠的內側描繪出邊框。這裡是陰影的裡面，所以會是一個陰暗部分。

11 下方因為會很明亮，所以要改變顏色，以 B00 描繪出邊框。

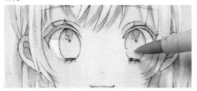

12 以 B41 在眼眸的中心描繪出圓點後，再以 B00 將瞳孔塗上顏色。

13 眉毛以 B41 描繪。

14 以白色鋼珠筆描繪出高光，並加入圓點截斷輪廓。

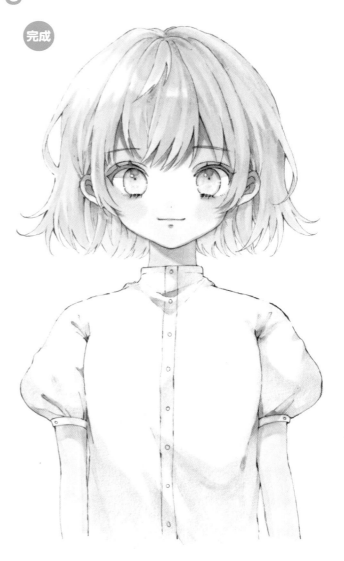

15 藍髮＋白襯衫的人物角色完成。

完成

65

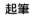

川名すず所描繪的
銀髮 · 金髮 活用底色就能夠營造顏色！

起筆

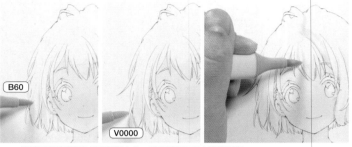

B60
V0000

1 以淺藍色和淡紫色進行漸層上色，並在陰影上加上清淡色調。

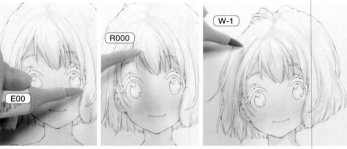

W-1
R000
E00

2 將肌膚的陰影塗上底色，使其超塗到頭髮上。接著以 W-1 在頭髮上加上陰影。

起筆

1 整體塗上 E50 後，就等顏色乾掉。

2 將看得見的部分，以 E31 描繪出陰影。要沿著圓潤感將縱線畫上。

3 以 Y21 朝下進行漸層上色。

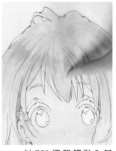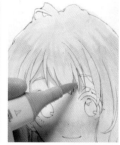

4 向著頭頂進行漸層上色。

5 以 E50 讓筆觸融入其中……

6 同時在額頭加上陰影。

活用紙張的白底進行呈現

頭髮 3 色
- B60
- V0000
- W-1

肌膚 3 色
- E00
- R000
- YR01

衣服 3 色
- R0000
- BV0000
- N-1

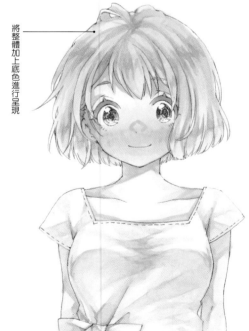

將整體加上底色進行呈現

頭髮 3 色
- E50
- Y21
- E31

肌膚 3 色
- E0000
- YR000
- E01

衣服 3 色
- YR0000
- BG90
- W-3

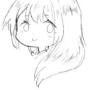

鋸齒狀筆觸的加入方法，
也可以運用在漫畫的金髮表現上！

3

第**3**章
角色閃耀的眼睛跟頭髮，
以及小物品的質感表現

這裡要來看看人物角色的眼睛跟頭髮的呈現，以及用來讓插畫呈現得更有魅力的小道具要如何描繪出來。這一章節滿載了「重疊上色」「漸層上色」的步驟，以及如何呈現出閃耀感跟光澤質感的方法。另外還會從各畫家之作品，解說各自角色的眼睛跟頭髮這些細部刻畫呈現的技巧，並介紹角色跟小物品之搭配組合與配色參考。

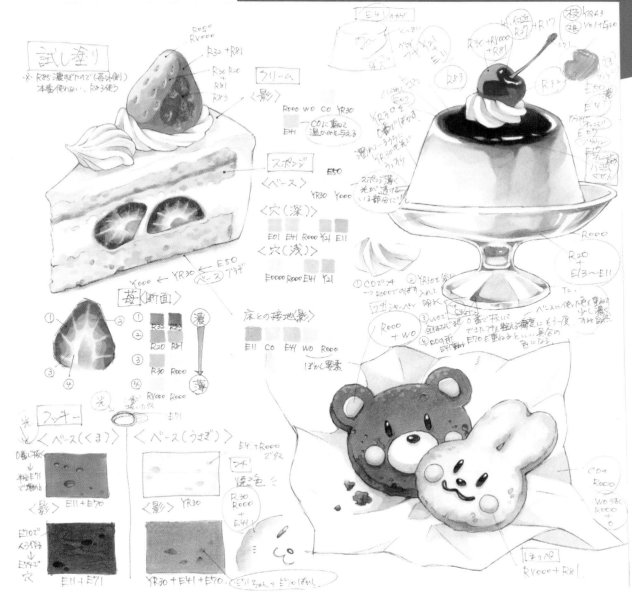

（すーこ（Suuko）老師的點心零食繪製過程，所創作的顏色試塗資料。裡頭滿載了如何使點心零食看起來很美味、及色調跟油光質感的訣竅！

這些是老師為了新繪製的點心零食試塗）

點綴一幅插畫的各種小物品…… 簡單3種顏色 描繪出寶石　川名すず

▶準備一張線稿。這是以0.3mm的代針筆（棕色）所描繪出來的線稿。

在描繪人物角色的插畫作品當中，都會出現許多像衣服或帽子這種配戴在身上的小物品。為了讓作品更加美輪美奐，這裡就在背景上配置各類不同的小物品，呈現出一股彷彿能夠讓人感覺到這裡頭有一則故事的浩瀚感吧！首先，就來描繪看看以一種局部飾品配件而言，運用起來很方便的「寶石」。只要想像著四角形或三角形疊上線條進行上色，其實意外地很簡單。

以線條重疊寶石顏色

極淺色	淺色	深色
BG10	BG32	BG15

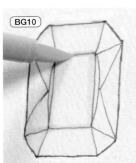

1 沿著線條將顏色輕輕塗上。底色要用極淺色的顏色。

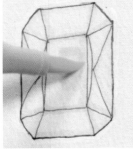

2 跳過高光並將中央的塊面塗成四角形。

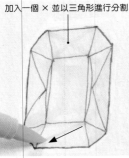

加入一個 × 並以三角形進行分割

3 將線條加到塊面裡，使其成為三角形。

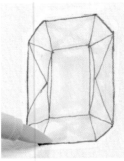

4 將三角形內部四處塗上顏色。

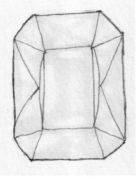

5 等上完底色的地方乾掉。

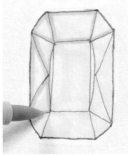

6 接著沿著線條以淺色顏色的BG32進行重疊上色。

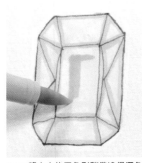

7 將中央的四角形稍微塗得深色一點。

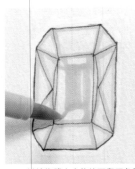

8 以線條將中央的塊面和四角形連繫起來。

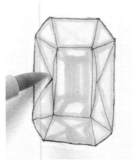

9 順著線稿線條內側描上顏色，進行重疊上色。

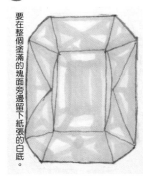

10 進行重疊上色，並等其乾燥。

要在整個塗滿的塊面旁邊留下紙張的白底。

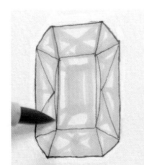

11 沿著塊面外側的線條，以深色的BG15塗上顏色。

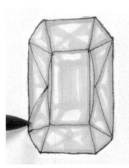

12 沿著三角形將線條進行重疊上色。

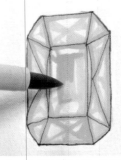

13 進行重疊上色，使中央的塊面顏色變深。

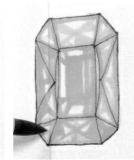

14 加入線條，使其看起來是三角形跟四角形。

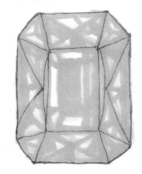

15 這是整體都帶有了寶石顏色的階段。等乾掉後，就前往下一步驟。

以白色進行刻畫呈現出閃避感

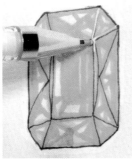

1 以白色鋼珠筆照著線稿線條畫上白色。

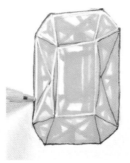

2 這裡也沿著三角形形體將線條加入。

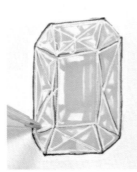

3 分割成小三角形。

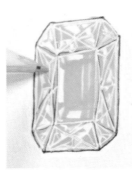

4 畫成光線彷彿正在折射或反射的形狀。

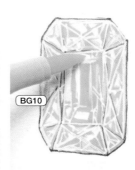

BG10

5 將顏色進行重疊上色作為收尾修飾。

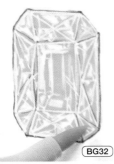

BG32

6 一面觀看整體，一面在白色線條的旁邊補上顏色。

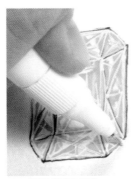

7 以修正筆修正輪廓。

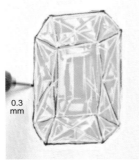

0.3 mm

8 以代針筆（棕色）畫出輪廓修整形體。

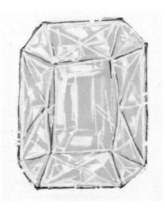

9 像是在到處截斷輪廓那樣，用修正筆加入白色進行收尾處理。

完成
（原尺寸）

増加一個可以作為點綴色的深色顏色也是 OK

BG49

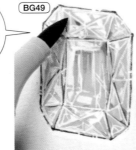

BG49

10 加上深上 1 階的顏色看看。

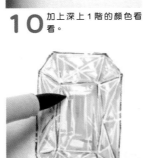

11 若邊緣部分有加入顏色，光澤感就會有所增加。

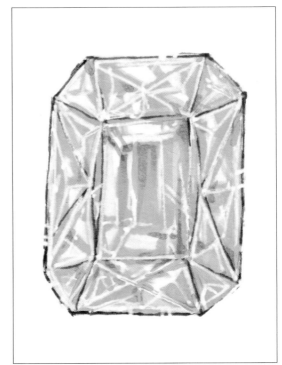

12 増加了 1 個顏色，完成。也可以運用在描繪水果糖時。

川名すず
淡色的人物角色與寶石

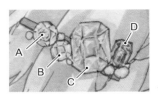

 ◀局部放大。創作時應用了 P.68 的描繪方法。

各部位的描繪方法

試著將寶石配置在實際的範例作品當中描繪看看吧！這裡也挑選出了眼睛的上色方法，作為光輝質感呈現的部位範例。因為這個範例要調合作品的色調上色，所以雖然要一面東畫西畫，一面進行整體作畫，但這裡還是會從中解說各自的步驟。

髮飾

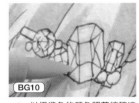

1 以極淺色的顏色照著線稿塗上底色。

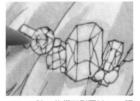

2 A 與 B 的鑽石則要以 B41 照著線稿上色。

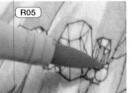

3 D 也一樣先照著線稿塗好底色。

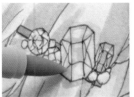

4 以淺色顏色 BG32 將 C 寶石進行重疊上色。

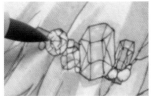

5 用 N-1 在鑽石上以輕點的方式進行重疊上色。

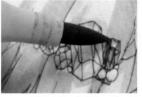

6 D 則跟步驟 3 的底色一樣，以 R05 進行重疊上色。

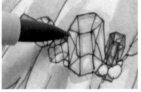

7 以深色顏色的 BG15，沿著三角形將線條疊上。

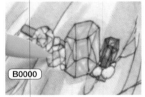

8 以極淺色的顏色將三角形塗上顏色並連接起來。

9 以白色鋼珠筆照著線稿描上線條。

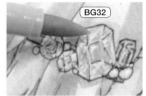

10 在白色線條的旁邊補上淺色顏色進行收尾。

> 記得不要混在一起變成綠色了！

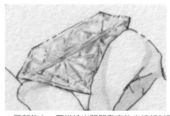

▲局部放大。要描繪出閃閃發亮的光線折射跟反射。

橫向鑽石

將會是閃爍感的決定性顏色

1 照著線稿線條以極淺的藍色塗上底色。

2 像是要將三角形連接起來那樣，畫出線條將線稿分割開來。

3 在上方藍色的邊緣輕輕地塗上淡黃色進行重疊上色。

4 將線條聚集在各個塊面的中心並營造出三角形。

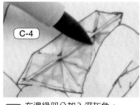

5 在邊緣部分加入深灰色。

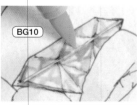

6 以極淺色的顏色讓鑽石的色調帶有變化。

7 以代針筆在邊緣部分加入線條。

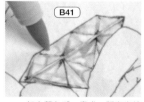

8 加上藍色感，畫成一種有光線聚集的感覺。

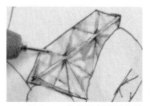

9 以 0.1mm 的細代針筆補上線條。

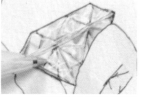

10 接著再以白色鋼珠筆將線條畫出來。

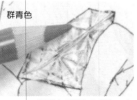

11 以彩色鉛筆加入藍色，加強光輝感。

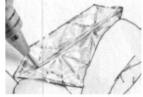

12 以自動鉛筆在陰影的邊緣加入線條。

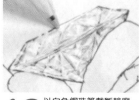

13 以白色鋼珠筆截斷輪廓，呈現閃爍感。

眼睛
（水汪汪的眼眸）

▲局部放大。

讓顏色滲透至右眼的眼眸（黑眼球）部分，然後細部刻畫要少一點，迅速進行收尾。

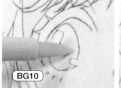

BG10

1 用跟寶石 C 一樣的顏色，將黑眼球部分先塗好底色。

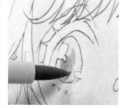

2 在中心塗上 B04……

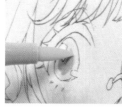

3 然後馬上以 B00 進行模糊處理。

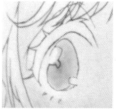

4 畫成一種緩緩滲透開來的感覺。

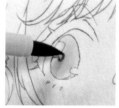

5 在瞳孔中心塗上 B37。

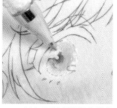

6 以白色鋼珠筆潤飾輪廓跟高光。

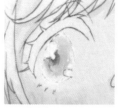

7 像在截斷眼眸的輪廓那樣加入白色，閃爍感就會隨之增加。

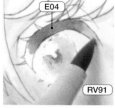

E04

RV91

8 在眼線的正中央塗上 E04 後，再以 RV91 進行漸層上色。

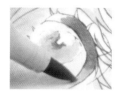

上色時，要一面改變紙張的方向，讓紙張處於容易進行上色的角度。

綠松石（土耳其石）

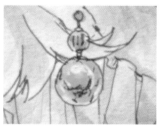

以代針筆在不透明的石頭上畫上如裂痕般的圖紋。

土耳其石

BG32

在邊際處留下白色

1 以 BG53 和 BG32 進行漸層上色。

紅酒色
0.1mm

2 底色乾掉後，就描繪出圖紋。

3 沿著寶石的圓潤感加入不規則的線條。

4 以白色鋼珠筆描繪高光。

5 以 BG15 補上顏色，將中央修飾成深色顏色。

珍珠

局部放大。要描繪出連接在單眼眼鏡鏈條上的珍珠。

珍珠　　鮭魚卵
（使用 R14、R02）

1 透過球體邊緣，在中央部分塗上 R30……

2 接著馬上疊上 B0000 進行模糊處理。然後在中央加入高光呈現出光澤感。只要改變顏色，也能夠應用在魚卵（鮭魚卵）跟莓果類上。

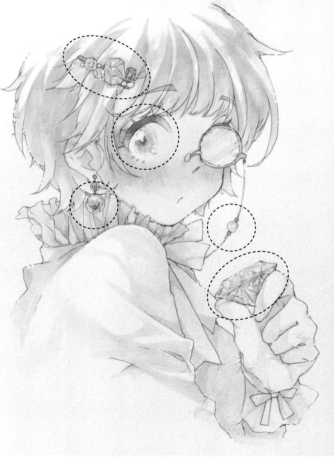

身上穿戴著有光輝配件的範例作品。從下一頁開始會介紹人物角色的描繪方法。

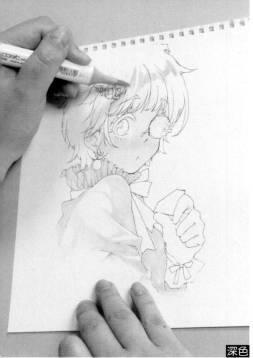

人物角色的描繪方法

插畫通常都會從人物角色開始上色起。因此跟 P.98 的範例作品其創作流程一樣，先在肌膚（臉部）跟衣服塗上底色，再前進到頭髮底色上色的步驟。衣服要一面以 E41 和 E000 進行漸層上色，一面先將皺褶跟陰影塗好底色。

臉部的底色

①以 YR0000 飛快地將整體塗上底色。

②鼻子到下巴前端這一段再塗一次。

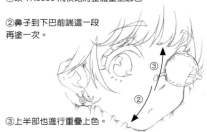

③上半部也進行重疊上色。

底色上色

淺色

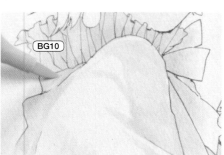

BG10

1 在頭髮會顯得很明亮的部分，先將 R30 塗成鋸齒狀。 深色

2 以拉長顏色的方式在用 R30 上過顏色的地方，以 R0000 進行漸層上色。要活用 R 的深色跟淺色這種搭配組合，快速地塗上底色。

3 衣領的緞帶以深色的 B41 和淺色的 BG10 進行漸層上色。B 與 BG 這兩者顏色很類似，搭配性會很好。

肌膚和手套

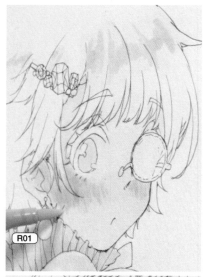

R01

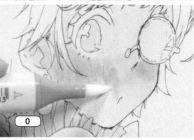

0

1 以彩色鉛筆（橘色）在臉頰畫上縱線，並以 R01 照著線條塗上顏色後，就以淺色的 E000 使顏色融為一體。要是顏色過於強烈，就以 0 號色（無色調和液）進行修正。

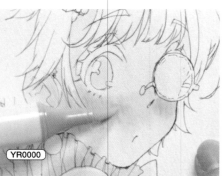

YR0000

2 將鼻子到嘴巴下面這一段進行重疊上色後，鼻子以上這一段也同樣如此處理。

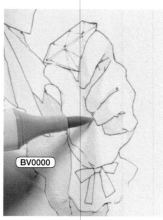

BV0000

3 手套以 BV0000 加上陰影後，就疊上 E000 呈現出無染原色的感覺。

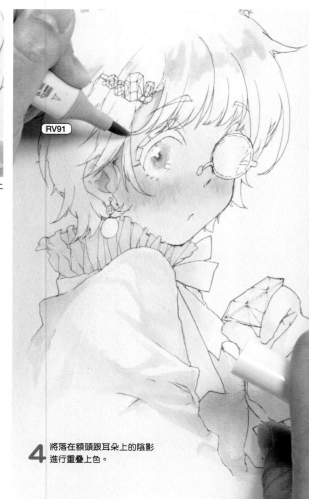

RV91

4 將落在額頭跟耳朵上的陰影進行重疊上色。

衣領跟衣服的陰影

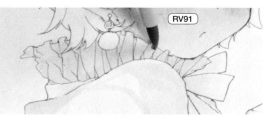

1 沿著衣領的形體，描繪下巴的陰影線條。

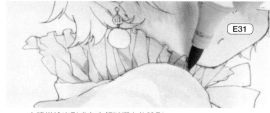

2 大略描繪出形成在衣領皺褶上的陰影。

在衣領加上陰影的這項作業，要轉動畫面上色，好方便進行描繪。

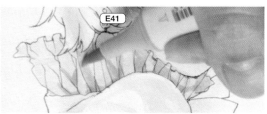

3 用 E41 讓以 E31 描繪出來的陰影融為一體。

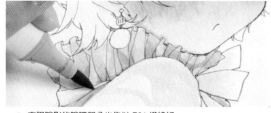

4 衣服陰影的陰暗部分也先以 E31 描繪好。

因為構想上是以淺色顏色整合整體，所以有比平常在作畫減少了 2 種左右的深色顏色！

 單眼眼鏡和緞帶

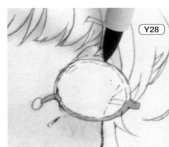

1 將單眼眼鏡的鏡框塗上顏色。

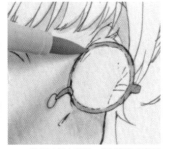

2 以 Y21 補上顏色，使其看起來像是閃耀得很明亮的金色。

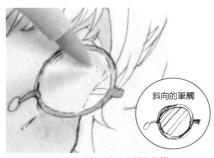

3 以 C-1 和 C-4 在鏡片上加入斜向的筆觸。

斜向的筆觸

4 可以透過鏡片看到的部分，則以 E31 塗上顏色。

Y28
Y21
E31

金色表現的 3 色

RV91

5 將陰影重疊上色在緞帶跟手套上。

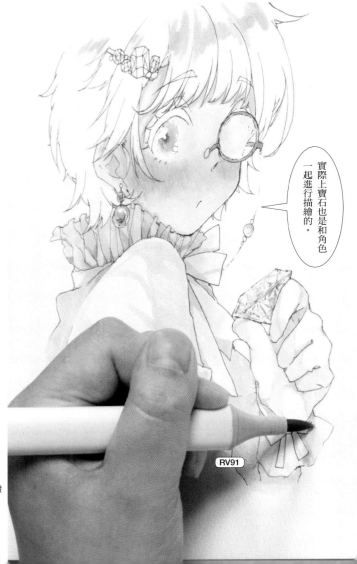

實際上寶石也是和角色一起進行描繪的。

金髮

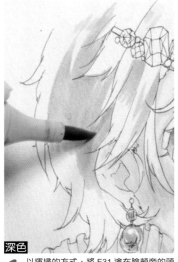

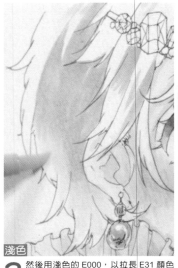

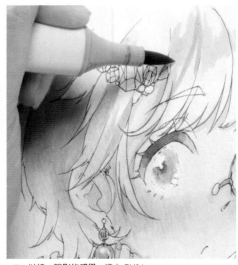

1 以揮掃的方式，將 E31 塗在臉頰旁的頭髮上……

2 然後用淺色的 E000，以拉長 E31 顏色的方式進行漸層上色。每撮髮束都要加入筆觸呈現出形體。

3 以統一陰影的感覺，塗上 RV91。

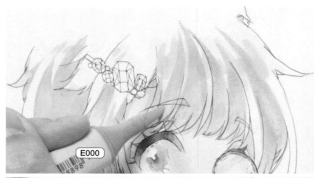

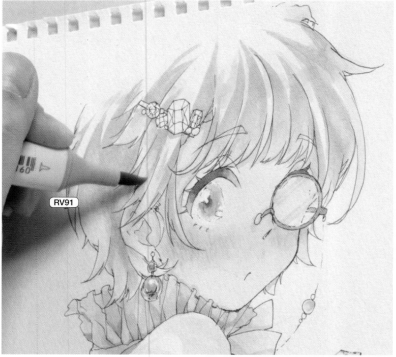

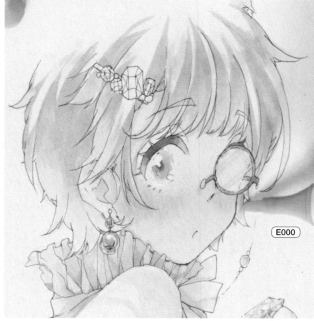

4 前髮也藉由深色的 E31 和淺色的 E000 這個搭配組合進行漸層上色。

5 將頭髮的陰影部分一點一滴地畫成陰暗顏色（深色顏色），好讓短髮帶有層次感。

6 加入白色進行收尾處理。以修正液截斷頭髮的輪廓,令頭髮的形象柔化。單眼眼鏡的鏈條則要呈現出閃耀感。

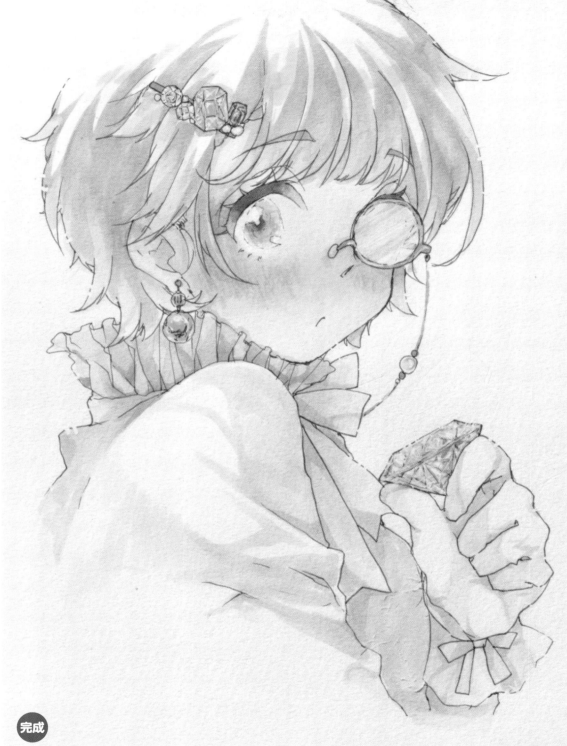

7 完成。這幅作品是將重疊上色的步驟略為減少,畫成了一種很清爽的清淡色調的作品。也能夠從這個狀況再進一步繼續描繪,畫成一幅顯色很濃郁明確的作品。

▲用各式各樣的顏色增加寶石的不同版本變化。

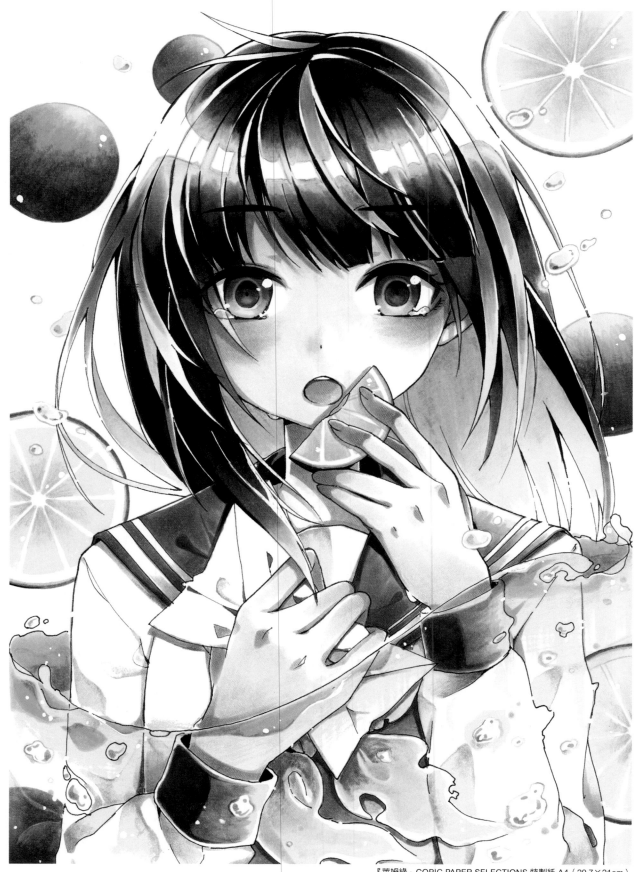

『萊姆綠』COPIC PAPER SELECTIONS 特製紙 A4（29.7×21cm）
2016 年 3 月於原宿 DESIGN FESTA GALLERY 所舉辦的企圖展『Dear My Colors !!』上展示之作品。

のう（Nou）　　人物角色與水果

這裡從『萊姆綠』這幅作品重現女孩子的眼睛和頭髮部分，並說明其創作流程，以作為本書解說之用。線稿使用的是 0.1mm 的棕色代針筆和鈷藍色代針筆，並按照每個部位分別進行使用。想要畫得格外深色的部分，就使用黑色進行強調。

眼睛的描繪方法

 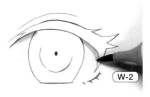

1 在整體白眼球的上半部分薄薄地塗上一層 W-00，並在眼線的陰影部分使用 W-2。

W-00
W-2

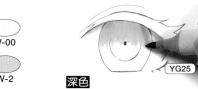 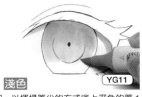

深色 YG25　　**淺色** YG11

2 漸層上色從深色顏色開始上色起。以揮掃筆尖的方式塗上深色的第 1 個顏色。接著將淺色的第 2 個顏色塗上去，使其覆蓋在先前塗上的部分並融入其中。

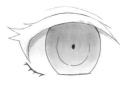 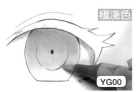

極淺色 YG00

3 和第 2 個顏色一樣，一面使第 3 個顏色融入其中，一面將顏色塗上去。

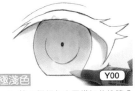 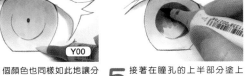

極淺色 Y00

4 第 4 個顏色也同樣如此地讓分界融入其中，如此一來眼眸的底色就畫好了。

5 接著在瞳孔的上半部分塗上 BG18 進行重疊上色。

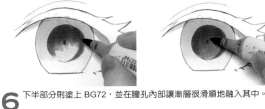 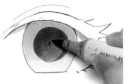 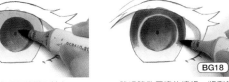 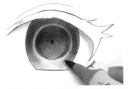

BG18

6 下半部分則塗上 BG72，並在瞳孔內部讓漸層很滑順地融入其中。

7 跳過瞳孔周邊的邊緣，將剩餘部分塗上顏色。

8 塗上 BG72、YG61，使其覆蓋在方才的顏色上。

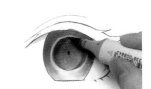 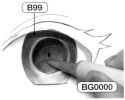 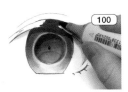 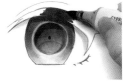

B99
BG0000
100

9 在瞳孔的上部邊緣疊上深色的 B99。

10 以淺色顏色去除掉瞳孔下部的顏色。眼眸的陰影也先畫上去。

11 以揮掃的方式，從眼眸上部往左右兩邊將眼線描繪出來。

12 塗上 B99，使其與 100 號色融為一體。這個部分是眼眸倒映的影像，因此要隨著眼眸顏色改變顏色。

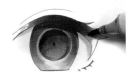 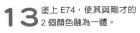 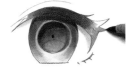 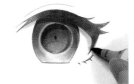 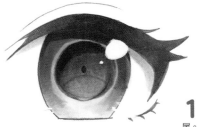

13 塗上 E74，使其與剛才的 2 個顏色融為一體。

14 在末端塗上 R05，使其與肌膚顏色融為一體。

15 整體性地塗上 E74，好讓所有顏色融為一體。

16 以不透明白加入高光進行收尾。

眼眸（底色）
 YG25　 YG11　 YG00　 Y00

眼眸
 BG18　BG72　YG61　B99　BG0000

眼線
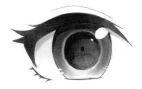 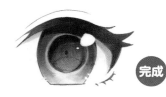
100　B99　E74　R05

完成

頭髮的描繪方法

這裡單獨重現了頭髮的其中一部分，以作為解說之用。線稿是使用 0.1mm 的代針筆（棕色）所描繪出來的。高光部分則有先留著草稿的原貌。

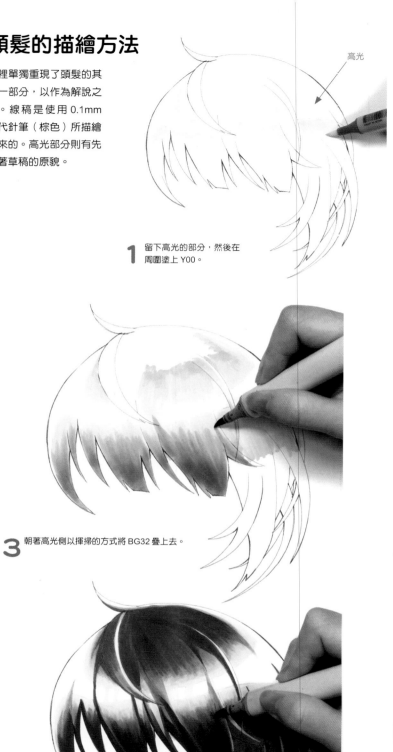

高光

1 留下高光的部分，然後在周圍塗上 Y00。

2 在 Y00 的旁邊塗上 YG23。之後在 Y00 側以揮掃的方式塗上顏色，使 2 種顏色融為一體後，就再次塗上 Y00 進行重疊上色。

3 朝著高光側以揮掃的方式將 BG32 疊上去。

4 疊上 B37 將藍色感呈現出來。

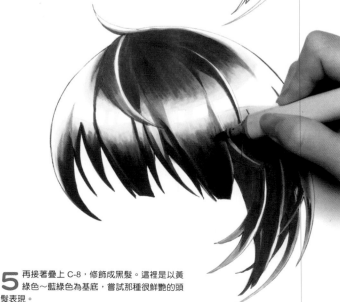

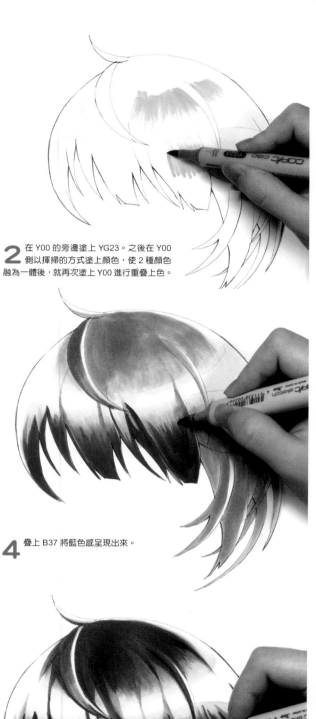

5 再接著疊上 C-8，修飾成黑髮。這裡是以黃綠色～藍綠色為基底，嘗試那種很鮮艷的頭髮表現。

6 以 100 號色將會成為陰影的部分塗上顏色。在這之後，以不透明白加入高光進行收尾（請參考 P.76）。

萊姆的描繪方法

這裡挑選出了登場於作品『萊姆綠』當中的水果。是按照光線是從畫面左上方照射下來的設定，並縮減 COPIC 的顏色數量進行描繪的。

皮		
G29	YG17	YG61

一整顆

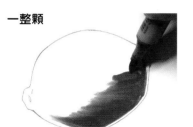

1 在陰影側塗上深色的 G29。建議可以意識著圓潤感去揮動麥克筆。

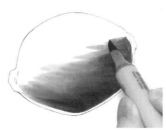

2 將淺色的 YG17 塗上，使其蓋住先前的顏色並使兩者融為一體。

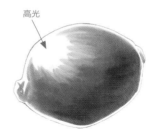

高光

3 留下圓圓的輪廓邊緣跟高光部分，2 種顏色的漸層上色就完成了。

完成

4 接著再以極淺色的 YG61 讓高光部分融入其中，並以不透明白加入小圓點跟線條的光澤進行收尾。

切圓片

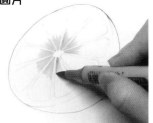

1 不想讓線稿很顯眼的部分，可以保持草稿原貌就好。在中心部分將 YG23 塗上去。

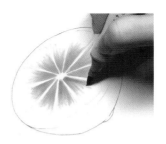

2 以 G82 進行漸層上色，使其與先前塗上的顏色融為一體。

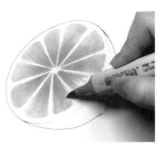

3 也將三角形的果肉形體進行修整，並以 YG61 塗上顏色，使整體融為一體。

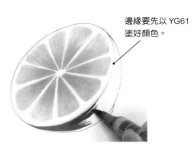

邊緣要先以 YG61 塗好顏色。

4 使用 G29，將皮的大約一半加上顏色。

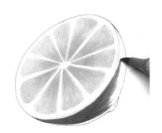

5 一面以 YG17 進行漸層上色，一面使其覆蓋在先前的顏色上，融為一體。

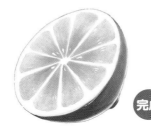

完成

6 以不透明白加入圓點，呈現果肉的顆粒感和高光。

櫛切

果肉		
YG23	G82	YG61

皮	
G29	YG17

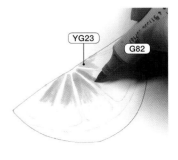

YG23　　G82

1 與切圓片同樣地，以 G82 進行漸層上色，使其與 YG23 融為一體。

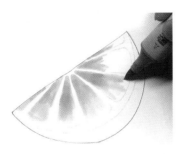

2 將三角形也進行修整，並以 YG61 塗上顏色，使整體融為一體。

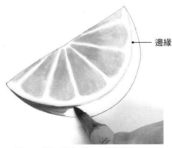

邊緣則使用 YG61

3 以 G29 將一半左右的皮加上顏色。

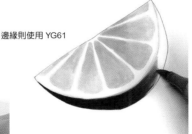

4 一面塗上 YG17 進行漸層上色，一面使其蓋在先前的顏色上，使顏色融為一體。

完成

5 以不透明白呈現出萊姆的顆粒感，並將果皮邊緣的高光塗上顏色，進行收尾。

蘋果的描繪方法

這是切開一整顆蘋果後的形體其描繪步驟。和萊姆一樣，是留意著切口的顏色跟表情，並用很少的顏色數量描繪出來的。

果皮		蒂頭
YG21　Y00		E77
R37　R05		

一整顆

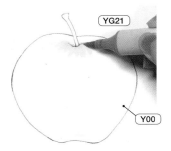

1 以 Y00 塗上底色，並將 YG21 重疊上色在蒂頭的凹陷處。

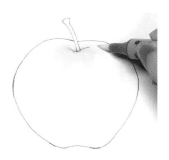

2 以 Y00 讓兩者融為一體。

輪廓的邊緣跟高光要跳過並留白。

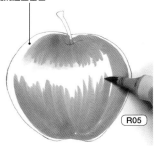

3 意識著圓潤感和果皮的線條感，將作為基底的紅色塗上去。

4 在分界處塗上 YG21，讓紅色融入其中。

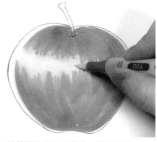

5 接著再使用 Y00 畫成一種很滑順的漸層上色。

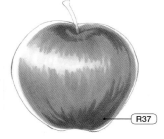

6 以陰影側為中心，塗上深紅色進行重疊上色，以便呈現出圓潤感。

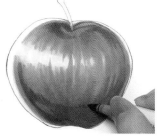

7 會成為下側陰影的部分也塗上 R37，讓紅色呈現出深度。

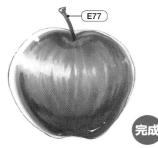

8 將蒂頭塗上顏色，並以 COPIC 不透明白加入高光進行收尾。

完成

剖面

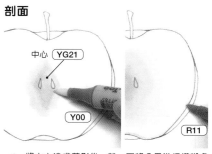

中心 YG21　Y00　R11

1 將中心塗成菱形後，就一面將分界進行模糊處理，一面以 Y00 拉長塗上顏色。果皮的邊緣則要將抹上一層較細的 R11。

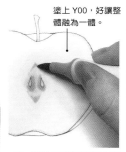

塗上 Y00，好讓整體融為一體。

2 以 W-2 描繪出種子和中心的凹陷處。

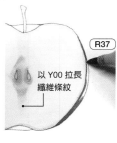

R37

以 Y00 拉長纖維條紋

3 從中心朝向外側以 Y00 畫上纖維條紋，並用紅色將果皮的線條塗上一層細細的顏色。

YG21　R05

4 以 R05 在果皮上進行漸層上色後，先將 YG21 塗好在凹陷部分上。

種子和蒂頭則是使用 E77　R05

5 在凹陷部分疊上 R05，並加入高光。

完成

果肉			
YG21	Y00	R11	W-2

櫛切

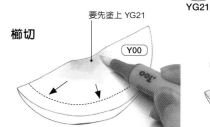

要先塗上 YG21

Y00

1 在中心部塗上 YG21 後，就塗上 Y00 進行漸層上色，使其覆蓋在 YG21 之上。果皮的周邊則要先跳過留白。

R11　R11

2 在與果皮的邊緣抹上一層較細的 R11。接著塗上 Y00 進行重疊上色，好讓整體果肉融為一體。

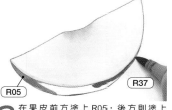

R05　R37

3 在果皮前方塗上 R05，後方則塗上 R37。

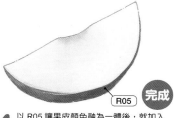

R05

4 以 R05 讓果皮顏色融為一體後，就加入高光進行收尾。

完成

奇異果的描繪方法

一整顆

1 在光線照射到的左上方塗上 E13。要沿著圓潤感，以揮掃的方式運筆上色。

E13
E35

2 在光線的相反側（右下方）塗上深褐色，並以 E13 讓分界融為一體。

E11

3 一面加入筆觸，一面加上陰影。

E77
完成

4 在蒂頭部分的凹陷處跟輪廓的邊緣塗上陰影進行收尾。

剖面

要留下中心並先將 YG23 塗上去。

1 以覆蓋的方式塗上 G82 後……

2 就以 YG61 讓顏色融為一體。

3 由外側往中心塗上 G82。

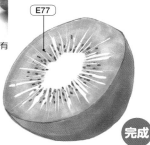

4 將整體疊上 YG61，好讓所有綠色融為一體。

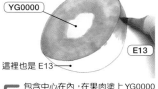
YG0000
E13

5 包含中心在內，在果肉塗上 YG0000 進行重疊上色，並將果皮上色。

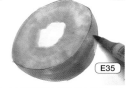
E35

6 以 E35 將剩下的部分塗上顏色，之後在以 E13 讓整體融為一體。

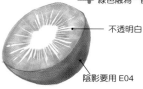
不透明白
陰影要用 E04

7 朝著外側描繪纖維條紋。

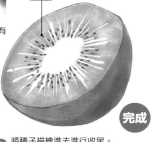
E77
完成

8 將種子描繪進去進行收尾。

草莓的描繪方法

一整顆

根部要塗上 Y00

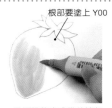

1 以揮掃的方式從前端部分用 RV42 塗上顏色。

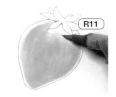
R11

2 塗上 R11，使其與先前塗上的黃色融為一體。

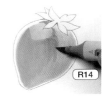
R14

3 跳過高光部分塗上 R14。

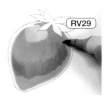
RV29

4 意識著圓潤感將深色顏色塗上。

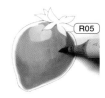
R05

5 塗上 R05，使其與先前塗上的顏色融為一體。

高光部分要用 R14

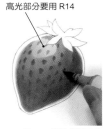

6 以 R37 描繪出種子的凹陷處。

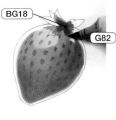
BG18
G82

7 以 G82 塗上顏色，使其與根部的 BG18 融為一體。

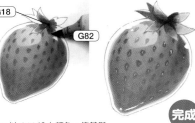
完成

8 在種子的光澤處、果實跟葉子（蒂頭）部分抹上一層高光。若是抹上一層白色，使其覆蓋在輪廓線上，就會形成一種可以感覺到光亮感以及水潤感的效果。

剖面

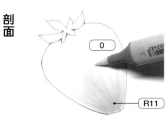
0
R11

1 從前端塗上一層略薄的 R11，並進行模糊處理，使其形成白底和漸層效果。

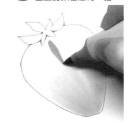

2 從蒂頭的根部往中央將 R14 塗成像是纖維條紋一樣。

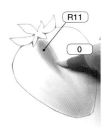
R11
0

3 以 R11 順著纖維條紋外側塗上，接著再以 0 號色模糊處理其周圍。

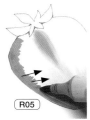
R05

4 從周邊朝著內側一面揮掃筆尖，一面塗上顏色。

5 以 R11 進行模糊處理，使其覆蓋在剛才的顏色上。

R37

6 在輪廓上抹上一層略細的深紅色。

蒂頭要塗上 BG18
不透明白

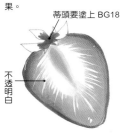

7 以白色描繪纖維條紋和高光。纖維條紋要從中心往外側以揮掃的方式描繪。

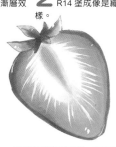
完成

8 蒂頭的綠色部分要一面模糊處理先前塗上的顏色，一面塗上 G82 進行漸層上色。接著讓 YG61 融入至整體，深處則塗上 BG18。最後抹上一層高光進行收尾。

81

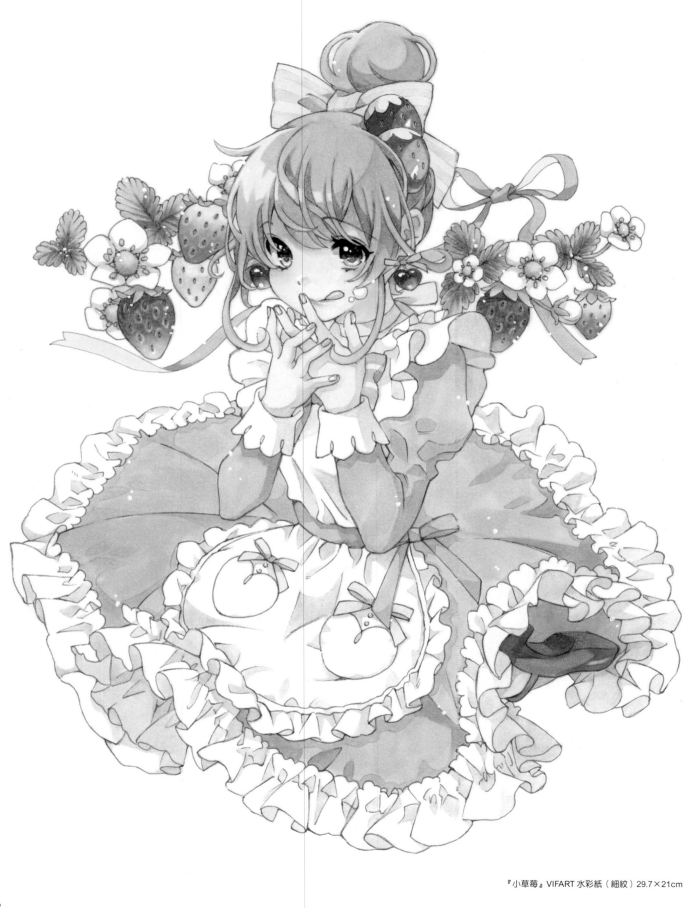

『小草莓』VIFART 水彩紙（細紋）29.7×21cm

すーこ（Suuko） 人物角色與點心零食類

平常的作品都是以「點心零食世界」為創作題材的女孩子和狗的插畫，但為了用以在本書中解說眼睛跟頭髮，創作了一名高頭身比例的人物角色。角膜是覆蓋在眼眸（黑眼球）表面的透明部分。這裡要透過描繪這種「透明角膜」的構想，捕捉出眼睛。

眼睛的描繪方法

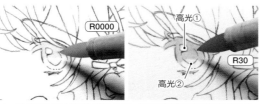

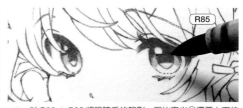

1 以 R0000 塗上底色並疊上 R30。因為想要讓眼眸呈現出透明感，所以描繪時在高光①附近加入陰影，下方則是想像成有一團來自高光的光線群聚體（高光②）。

2 以 R32 + R85 將眼睫毛的陰影，跟比高光②還要上面的瞳孔塗上顏色。

眼睛的使用顏色

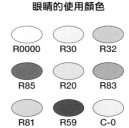

R0000	R30	R32
R85	R20	R83
R81	R59	C-0

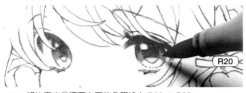

3 將比高光②還要上面的角膜塗上 R20 + R83。

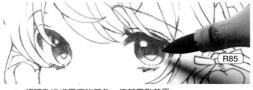

4 將瞳孔塗成最深的顏色，使其帶點差異。

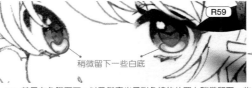

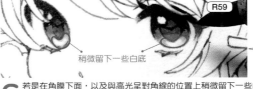

5 事先留下的高光②部分，在其角膜塗上 R30，並在瞳孔塗上 R20。

稍微留下一些白底

6 若是在角膜下面，以及與高光呈對角線的位置上稍微留下一些白底，看起來就會更加有光線聚集感。接著在眼睫毛以及會成為眼睫毛陰影的部分畫上 R59。

> 訣竅就在於，越是有光的地方，就要塗得越鮮艷。

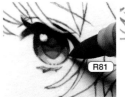
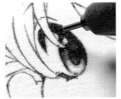

7 與下面顏色之間的分界，要以 R83 跟 R81 使其融為一體。下睫毛則要以略為淺色的 R81 描上線條。

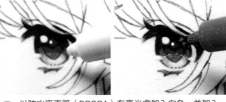

8 以線稿的 0.3mm 代針筆（深褐色）補畫上眼睫毛加深顏色。

9 以防水麥克筆（POSCA）在高光處加入白色，並加入一些粉紅色作為點綴色。

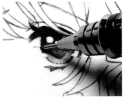

10 白眼球部分的眼睫毛，其下面陰影要事先以自動鉛筆在分界上畫好線條。

11 以 C-0 塗上眼睫毛落在白眼球上的陰影後……

12 接著就以 R0000 塗上顏色，如此一來就會形成一種具有溫暖感的鮮明陰影。

> 具有透明感的眼睛畫好了！

13 塗完眼睛顏色後的模樣。

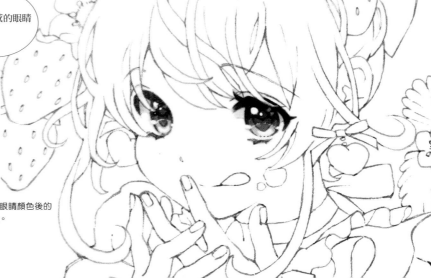

頭髮的描繪方法

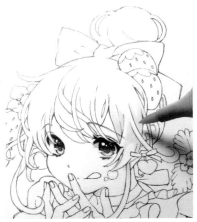

1 以 R0000 將會成為陰影的部分塗上底色。這時候若是也照著線稿描上顏色，線稿與紙張就會融為一體，而這同時也等於是在確認那些要加上陰影的場所。

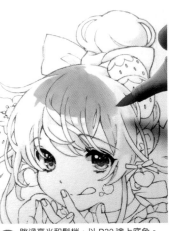

2 跳過高光和髮梢，以 R30 塗上底色。

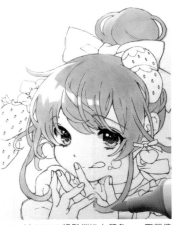

3 以 RV000 將髮梢塗上顏色。一面營造出稍微與 R30 相疊的部分，一面透過漸層上色讓分界融為一體。

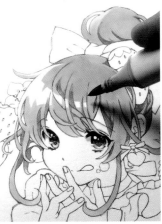

4 以 R83 將深色陰影進行重疊上色。若是各個地方都有照著線稿描上顏色，那線條就會與髮色融為一體。

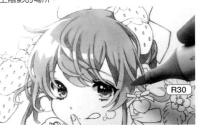

5 以 R20 ＋ R30 將中間的陰影塗上顏色。以麥克筆的前端薄薄地抹上一層 R20 後，就反覆進行重疊 R30 的作業，逐步地加深顏色。

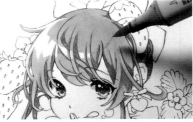

6 沿著頭部形體，以 R20 粗略地畫出陰影的分界。

頭髮的使用顏色

R0000　　R30　　RV000　　R83　　R20　　YR30

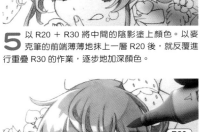

7 將底色再疊在陰影上一次，稍微加深顏色。因為有剛剛畫出的分界，所以即使是些許的濃淡之別，陰影還是會很明確。

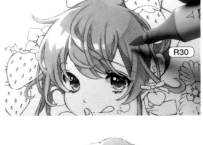

8 以 YR30 將高光部分塗上顏色。

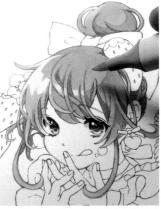

9 將 RV000 疊在有光線照射到的 R30 底色上，修飾成一種稍微偏粉紅色的髮色。完成模樣請參考 P.82。

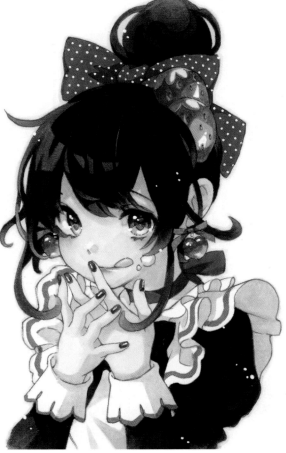

將同一張線稿畫成黑髮的範例。顏色運用請參考 P.7。

84

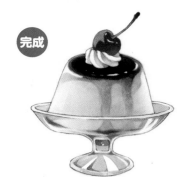

完成

布丁的描繪方法

點心零食其質感表現是非常重要的。不單是光澤的感覺，碰觸時的柔軟感跟溫度等方面也要描繪成能夠有辦法讓人想像。鮮奶油的描繪方法與主要的插畫（請參考P.117）是一樣的。

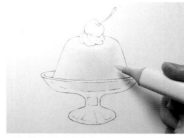

1 以 YR30 塗上底色。描繪時要沿著形體左右揮動麥克筆。接著捕捉出從兩側繞射至後方的光線，兩端則先跳過不上色。

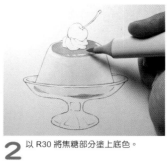

2 以 R30 將焦糖部分塗上底色。

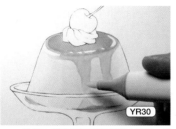

YR30

3 以 Y21 將滴垂下來的焦糖塗上底色，並以 YR30 使其融為一體調整濃度。

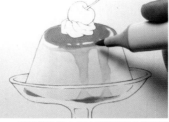

4 在焦糖上疊上 E11 加深顏色並修整形體。

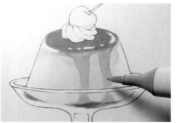

5 在滴垂部分以 R0000 呈現出溫暖感，並讓高光附近稍微鮮明化。

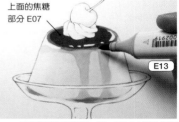

上面的焦糖部分 E07

E13

6 將焦糖顏色再加深一點。用 E13 將先前所塗上具有強烈紅色感的褐色 E07 塗成稍微超塗出來。

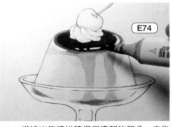

E74

7 描繪出焦糖堆積得很濃郁的部分。之後將整體焦糖疊上 E17，並降低色調。

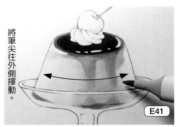

將筆尖往外側揮動。

E41

8 在滴垂的焦糖上以 R30 補上紅色感。接著以 E41 稍微降低色調並疊上 R0000 再次調整紅色感。之後就將布丁的陰影加上。

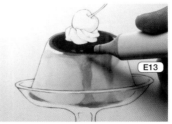

E13

9 在 E41 的陰影疊上 R0000 呈現出溫暖感後，再疊上 YR30 讓整體顏色融為一體。最後以 E13 塗上略為陰暗的高光。

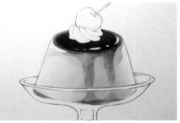

10 加入白色後，布丁的部分就畫好了。

櫻桃部分

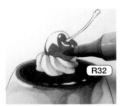

R32

1 跳過光線照射到的那一側與高光，塗上底色。

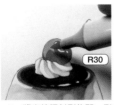

R30

2 將光線照射到的那一側塗上顏色。

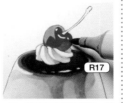

R17

3 跳過下方倒映部分，以 R17 塗上顏色。

4 疊上顏色進行調整，並把梗也描繪出來，進行收尾。

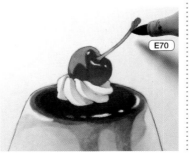

E70

櫻桃的使用顏色

R32 R30 R17 R27 R83
R81 R85 RV000

梗的使用顏色

V000 YG63 G20 E71 E70

玻璃部分

1 跳過高光部分，以 C-0 塗上顏色。

2 疊上 W-0，並將陰影部分畫成一種具有溫暖感的顏色。

用 R0000 讓顏色融為一體

3 倒映為了畫成很鮮明的陰影，要以自動鉛筆先描繪出輪廓。

4 將倒映描繪上後，就加入白色進行收尾。

T-2

85

水果蛋糕的描繪方法

蛋糕是一種組合了許多質感而且很有趣的創作題材。將蓬鬆的海綿糕體、滑順的鮮奶油、光澤的整顆草莓跟剖面這些描寫重點都捕捉出來吧！

完成

台座的陰影是按照 E11 → E41 → R0000 的順序塗上的。收尾處理則是在整體陰影上疊上 W-0。

> 海綿糕體的孔洞要先以淺色顏色加上陰影後，再塗上深色顏色！

海綿糕體部分

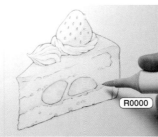 R0000

1 將極淺色的陰影塗上底色，也照著線稿描上顏色，使其與紙張融為一體。這同時也等於是在確認接下來要加上陰影的部分。

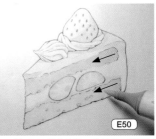 E50

2 以 YR30 塗上底色，並以 E50 朝著海綿糕體前端，塗上 1/3 左右的顏色。

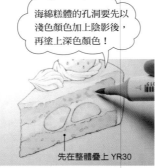 Y000

3 在前端疊上黃色。海綿糕體的厚實感很薄，因此這裡是選擇了 Y000，讓光線透出來而顯得很鮮艷。

先在整體疊上 YR30

4 以 R0000 將孔洞的陰影塗上底色，並以 E41 稍微加深顏色。這是要以暖色呈現出溫暖感。

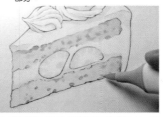

5 若是將 E0000 疊在 E41 的陰影上，並提高彩度畫得稍微明亮點，就會顯得很輕柔很美味。

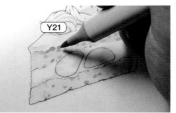 Y21

6 在前端的陰影薄薄地進行一層重疊上色。孔洞的陰影也要配合海綿糕體的厚度，畫得略為鮮艷點。

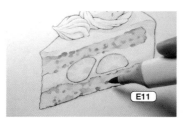 E11

7 比較深厚的孔洞要塗上 E01。接著以 E0000 和 E41 補畫上低淺的孔洞跟陰影。最後單獨在較大的孔洞，以 E11 加入深色的陰影。

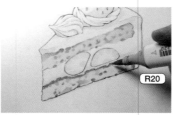 R20

8 單獨在大孔洞加入深色的陰影後，就描繪出草莓果醬，以免海綿糕體的印象變得過於厚重。

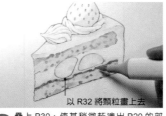 R30

以 R32 將顆粒畫上去

9 疊上 R30，使其稍微起疊出 R20 的部分。記得要讓果醬進入到孔洞裡。

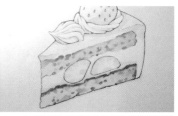 R0000

10 用 R0000 讓塗上了 R30 的地方融為一體，海綿蛋糕部分就畫好了。

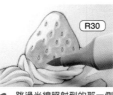 W-0

鮮奶油的上色方法請參考 P.117

整顆草莓部分・剖面

加上鮮奶油的陰影後，就要描繪草莓了。

鮮奶油的使用顏色
C-0 E41 W-0 YR30 0

R30

1 跳過光線照射到的那一側與高光部分，塗上底色。

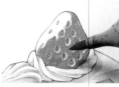

2 將 R20 重疊上色在 R30 上。

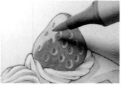

3 以 RV000 將明亮側塗二顏色，並疊上 R0000 統一顏色感。

4 以 R32 加上陰影後，就疊上 R81 進行混色。

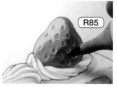 R85

5 陰影中央要疊上 R85 和 R20，並調整濃度進行收尾。

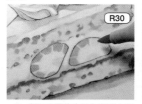 R30

1 剖面也要先在塗紅部分上好底色。

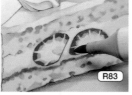 R83

2 以 R32 將外側塗上顏色，並疊上 R83。

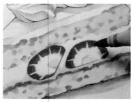

3 以 R20 + R81 的混色，朝著內側進行漸層上色。

4 按照 R30 → R0000 的順序稍微超塗出來。

5 想像有草莓的色素滲透進鮮奶油裡塗上顏色，並進行收尾。

 R0000

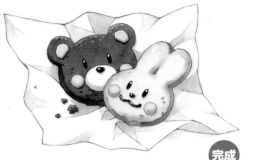

餅乾的描繪方法

這裡要將海綿蛋糕的孔洞（氣泡）上色方法，應用在餅乾上描繪出餅乾。

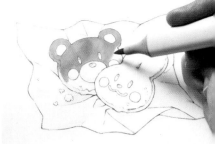

1 將整體以 R0000 加上陰影，並以 E11 塗上底色。

完成

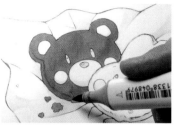

2 塗上 E70 進行重疊上色。

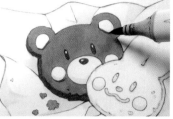

3 以 E71 描繪上眼睛鼻子跟陰影。

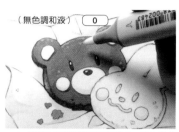

（無色調和液）　0

4 餅乾上有光線照射到的部分，以 0 號色去除掉其顏色。E70 的顏色會被逼走，並形成很強烈的邊角。最後加強孔穴的邊角，呈現出餅乾的堅硬感跟清脆感。

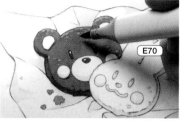

E70

5 修整剛才以 0 號色去除掉顏色後的孔洞邊緣，並在底色上進行重疊上色加深顏色。之後在孔洞的陰影分界上用 E71 畫上線條。最後以按照 E70 → E71 的順序描繪孔洞的陰影。

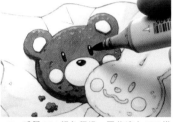

6 感覺 E74 顏色很淺，因此塗上 E77 進行重疊上色。

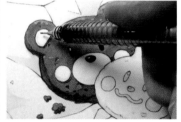

7 在塊面的分界上，用自動鉛筆畫上線條。之後以 R0000 + W-1 塗上顏色。在這幅插畫中，側面會是最為明亮的，因此要在上面的塊面薄薄地加上一層陰影，呈現塊面的不同。

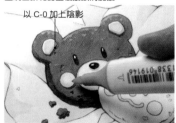

以 C-0 加上陰影

8 將有光線照射到的相反側，以 C-0 加上陰影後，就跳過隆起部分，用 RV000 塗成粉紅色。

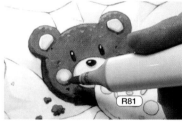

R81

9 以 R81 加上陰影，並疊上 RV000 使其融為一體。將隆起部分的高光修整成在內側會稍微變小，並整體疊上 RV000，「熊熊餅乾」就畫好了。

小兔餅乾

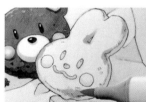

1 以 R30 在突角上加入烘烤顏色，並以 R0000 使顏色融為一體，讓烘烤顏色顯得很輕柔。

YR30

2 以 YR30 塗上底色，之後用 E41 加入陰影。另外也要疊在用 R30 上過色的烘烤顏色上。

E70

3 深色陰影要用凹凸跟弧面做區分，並描繪成不會顯得過於深色。之後將 E41 再疊在整體陰影之上一次，讓其與下面顏色融為一體。

R30

4 接著再疊上 R30，讓陰影呈現出溫暖感。將孔洞畫得略少一些，然而用 R0000 讓顏色融為一體，並修飾得稍微柔和點。

包裝紙部分

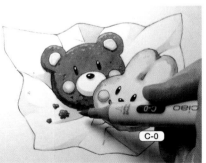

C-0

W-0

2 若是以畫出細線條圖紋的方式，用筆尖進行上色，就能夠將顏色上得很薄一層。

1 以 C-0 描繪深色陰影。接著以 W-0 薄薄地塗上一層，並以 0 號色進行模糊處理。最後重覆這個步驟進行描繪。

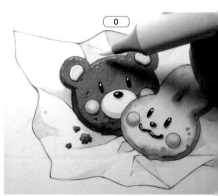

0

3 盡可能在不殘留筆觸的前提下，以 0 號色進行模糊處理，讓陰影帶有濃淡之別。而讓人印象很冰冷的陰影，則要疊上 R0000 呈現出溫暖感。

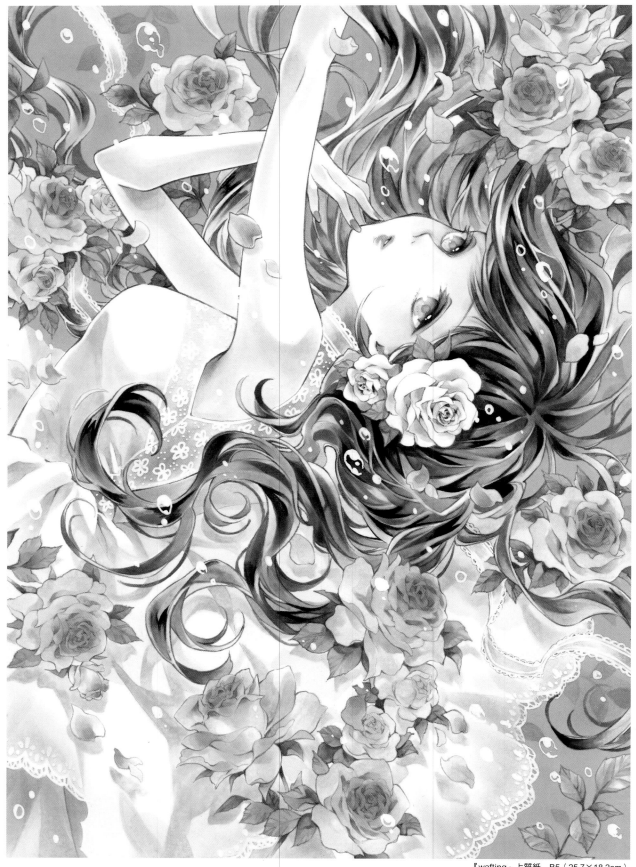

『wafting』上質紙　B5（25.7×18.2cm）
以漂蕩在水中的人物和花朵為形象所創作的新繪製作品。

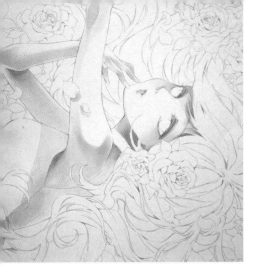

白谷悠　人物角色與花朵

這是為了本書用來解說眼睛、頭髮跟小物品的描繪方法以及質感，所創作的一幅作品。水汪汪的眼睛、好似在扭動的黑髮以及真實花朵的呈現，都令人費盡了心思。

◀肌膚要以 R0000 加上底色，並以 R000 仔細地先將陰影顏色加深。這幅作品設定的光線是從正面照射過來的。而顏色想要畫得再更深一點的部分（前髮的下面、脖子、腋窩等）則有按照 RV91 → R0000 的順序進行漸層上色，並用 R20 在嘴唇上點上紅色。

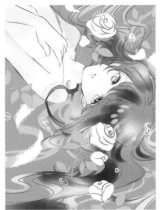 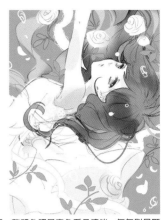

這是以數位作畫描繪出來的 2 幅彩色草圖。整體色調是寒色系且清淡，氣氛則是顯得有一種很嬌嫩的印象。右圖方案是增加了角色右臂動作以及黃玫瑰跟髮飾，創作出了實際作品。

眼睛的描繪方法

B60

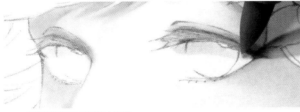

1 在眼線下面以 B60 加上陰影。

RV000

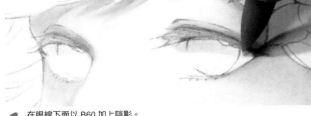

2 在看過去的眼線右下部分塗上 RV000。

BG000

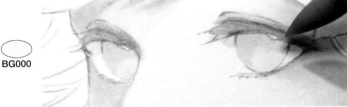

3 避開 RV000 的部分，並以 BG000 填滿剩餘部分。

BG70

4 以摩擦的方式，用淺水色的 BG07 將 2 種顏色的分界進行模糊處理。

5 以畫出邊框的方式，用 BG000 將眼睫毛、瞳孔、眼眸上面部分塗上顏色。

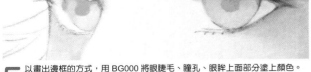

6 以 BG70 戳點瞳孔的正中央來溶解顏色。

＊水彩邊緣……是指用水溶解水彩顏料後，塗在紙上時，顏色會屯積在邊緣而形成一個會顯得很濃郁的部分。在有些繪圖軟體當中，也會具備可以呈現同樣效果的功能。

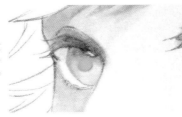
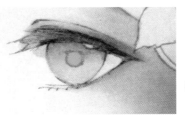

7 正中央顏色會脫落，周圍則會形成水彩邊緣，進而產生一股透明感與立體感。

B05

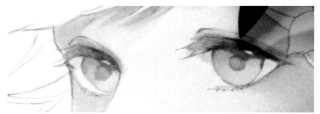

B60

8 將要加入高光的地方和眼睫毛，以 B05 塗上顏色。

9 以在一開始使用作為陰影顏色的 B60，順著眼眸邊緣（內側）描上顏色。

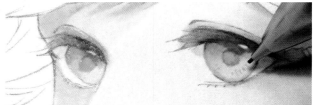

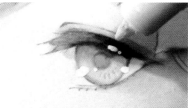

10 在眼眸右下（RV000）部分，以水色的彩色自動鉛筆描繪出線條，呈現出虹膜。

11 以白色的防水麥克筆（POSCA）加入高光。

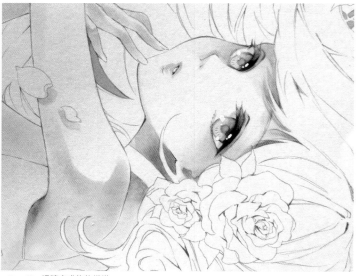

12 眼睛完成後的模樣。

頭髮的描繪方法

R000　　BG000　　C-3

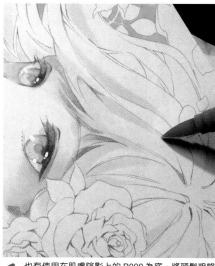

1 也有使用在肌膚陰影上的 R000 為底，將頭髮粗略地塗上顏色。

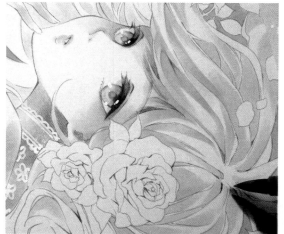

2 從 R000 上面疊上 BG000。接著先將之前使用於眼睛的顏色加入到底色裡。並在這個階段就先決定好高光的場所。

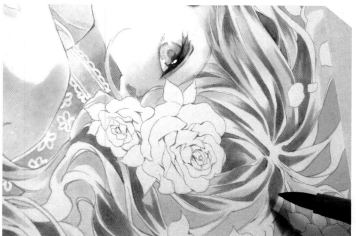

3 將 C-3 塗在 BG000 上面進行重疊上色。

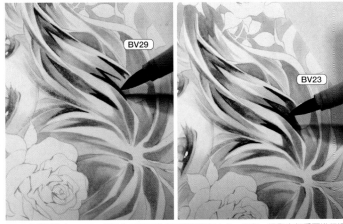

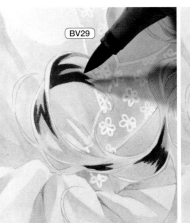

4 仔細地塗上 BV29，並疊上 BV23 跟 B60 進行漸層上色。要每一撮髮束都重覆進行這項作業，將整體塗上顏色。

5 髮束扭動而可以看見正面和背面的部分。活用邊緣的高光，沿著有弧度的形體加入筆觸，進行漸層上色。

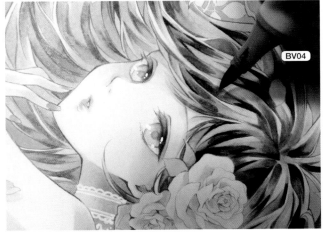

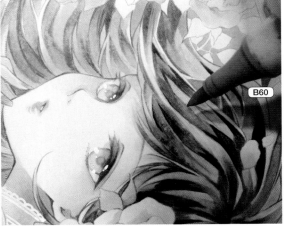

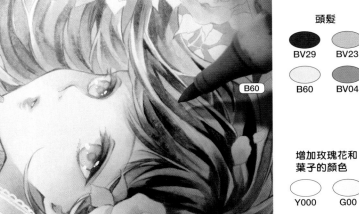

頭髮

BV29	BV23
B60	BV04

增加玫瑰花和葉子的顏色

Y000	G00

6 在紫色系的黑髮上加上 BV（藍紫色）的色彩廣度。在髮旋、前髮陰影跟臉部周圍塗上 BV04……

7 然後以淺藍色的 B60 進行漸層上色，使其融為一體。若是營造出漸層效果加上顏色感，立體感就會有所增加。

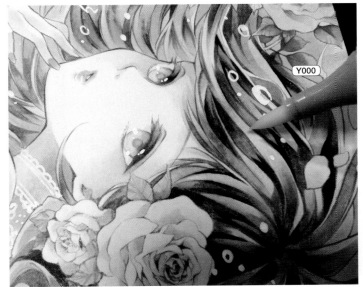

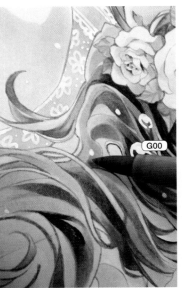

8 在高光部分塗上玫瑰（請參考 P.92）這項小物品的顏色，修整整體的協調感。

9 在陰影部分將玫瑰葉的顏色補上。

10 以 BV23 補畫上頭髮顏色進行收尾。

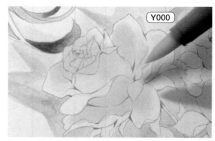

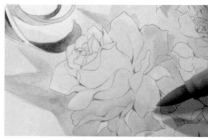

這裡會將焦點聚焦在 3 處玫瑰，解說創作過程。

花的描繪方法

要放置於背景的花，這裡是選擇了玫瑰，並像在觀看現實的花朵那樣，以各種不同的角度將形體捕捉了出來。

A 黃色玫瑰

1 不要用黃色將整體都塗上顏色，要畫成像是將顏色擺於花朵的中心部分。 (Y000)

2 在會成為花瓣外側陰影的部分，塗上 BG70。

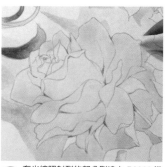

3 有光線照射到的部分則塗上 R0000 進行漸層上色，並營造出底色。

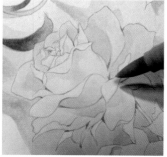

4 以 BG70 加上陰影的構圖。中心要很細小，外側則要很巨大。

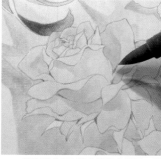

5 前面用 BG70 塗上顏色的部分，將 BG000 疊在想要加深陰影的地方。要輕輕地將筆尖放在紙張上，然後以揮帚的方式快速地塗上顏色。

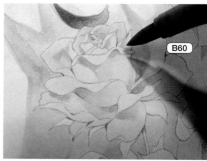

6 想要將陰影加得再深一點的部分，就透過和步驟 5 一樣的要領，將顏色疊上。陰影顏色在上色時要稍微輕放就好，以防顏色混濁。 (B60)

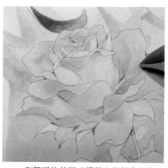

7 在花瓣的前端（翹起來的部分）先塗上 E50……

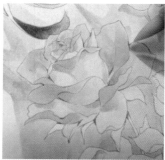

8 接著再疊上 Y000 進行漸層上色。

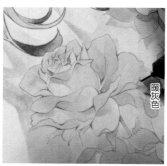

9 使用 0.03mm 的代針筆修整線條和陰影。 (暖灰色)

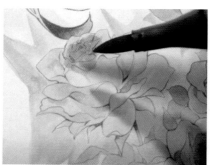

10 在花朵的中心部分輕放上深色的 YR31。

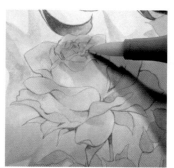

11 接著馬上以淺色的 Y000 將分界模糊處理得很滑順。

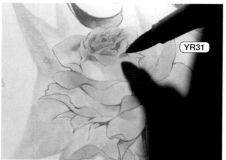

12 在中心部分的陰影疊上顏色。若是加深中心的顏色，就會形成一種花瓣都密集在中心的表現。 (YR31)

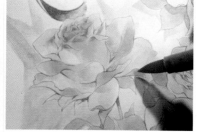

13 一面觀看協調感，一面在側面、外側的陰影跟翹起來的部分，也稍微補上一些顏色。
在將以 YR31 塗上陰影的部分加深顏色後，再疊上 E50 使其融為一體進行收尾。

Point 玫瑰前方要加入暖色顏色，陰影顏色則要加入冷色顏色！如果是一幅主要顏色為水色的插畫，而玫瑰只用同色系顏色從底色加上陰影，玫瑰就會顯得與畫面格格不入。但若是在陰影部分加入冷色顏色，那麼透明感就會有所增加；而若是前方部分放上了暖色顏色，則是立體感會有所增加，同時也會非常融入到畫面裡。

B 白色玫瑰 白玫瑰其陰影也要壓在最小限度,重視花瓣的柔軟度跟透明感。

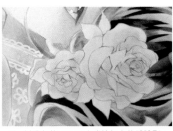

1 以淺色的 BG70 大略地加上整體陰影。

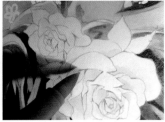

2 以 BG000 在每片花瓣大範圍地加上陰影。

3 以 B60 在陰影上仔細地進行重疊上色。

冷灰色

4 使用 0.03mm 的代針筆修整線條和陰影。

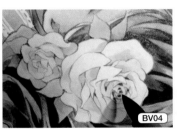

BV04

5 花瓣會更加密集的中心部分,要使用筆尖以點塗的方式塗上顏色。

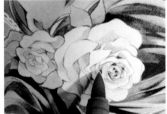

6 從 BV04 上面疊上 B60 使其融為一體後,作畫就完成了。

具有一體感的配色範例

在草圖階段(P89),原本只有「白玫瑰」的畫面構成而已,但持續畫下去後,卻發現可能會被白色衣服給埋沒掉……因此就再評估了一次。

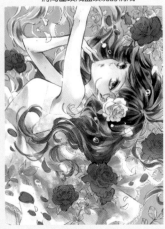

只有白玫瑰的構成　　　　　　將周圍改成藍玫瑰的構成

也有那種加深衣服陰影顏色讓白玫瑰浮現的方法,以及以同系色的藍玫瑰呈現出統一感的方法,而且都能夠配合作品的目的下一番工夫處理。

C 葉子

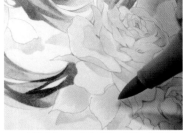

1 以淺色的 G00 塗上底色,畫出一種很溫柔的顏色感。

2 一面觀看協調感,一面在葉子前端塗上 BG000 進行漸層上色。

3 以 BG01 大範圍地加上陰影。

4 將 B05 塗在想要把陰影畫得更深的部分上。

5 從 BG05 的上面疊上 BG01 進行漸層上色,使顏色融為一體。

B05

6 運用筆尖加進葉脈的陰影。

暖灰色

7 以 0.03mm 的代針筆修整輪廓線補畫上葉脈。

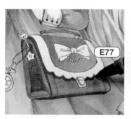

雲丹。　3 個小物品

這裡要從一幅新繪製作品，穿著制服的女孩子，說明 3 種小物品的描繪方法。這些小物品也有配合著感覺很古典的衣裝，處理成了一種古董格調的氣氛。物品的固有色，這個其本身所擁有的獨自色調會受到照射光線的強度跟倒映自周圍的反射光這些因素的影響，而看上去有所變化。

1 書包

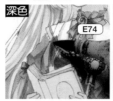

深色　E74　**淺色**　E71

1 書包的背帶，有光線照射到的上面，以及會被反射光照射到的下面會很明亮。

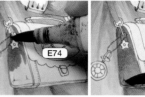

E74　E71

2 一面思考書包的固有色跟反射光的顏色，一面以 E74 和 E71 進行漸層上色。

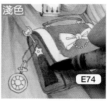

深色　E77　**淺色**　E74

3 透過陰影顏色 E77 和 E74 這個搭配組合，描繪出書包的凹陷處。

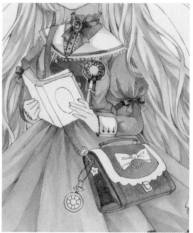

4 帶有了褐色皮革色調後的模樣。

『Sophia』 這張創作途中的圖，是描繪完人物角色以及身邊小物品的階段。角色、衣服和背景這些創作過程會在 P.130 詳細進行解說。
※完成作品請參考 P.10

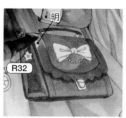 書本

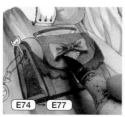 書包

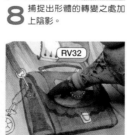 靴子

E77

5 以細小的線條疊上掀蓋所落下的陰影。

R56

6 將邊緣的紅色皮革塗上顏色。

R32　明

7 因為有光線照射到，所以上方顯得很明亮。

R59

8 捕捉出形體的轉變之處加上陰影。

E74 → E77

9 將緞帶落在包包上的陰影這些地方描繪出來，呈現出立體感。

RV32

10 讓明亮部分的分界線融為一體，營造出一種很滑順的立體感。

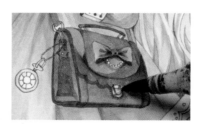

11 金屬扣具要以 E50、E42、E31、E33 塗上底色，並以 E74 將明暗對比描繪得略為強烈點。

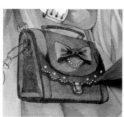

12 以白色鋼珠筆在邊緣畫上裝飾品。裝飾記得要顯得很豪華。

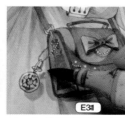

E31

13 為了呈現出浮起來的感覺，要稍微錯開開物品位置加上陰影。

14 將別在書包上的懷錶這些物品的陰影也描繪出來，表現物品的位置。

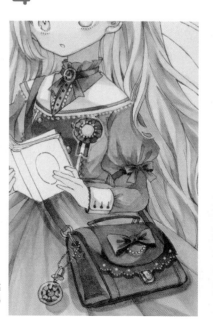

② 書本

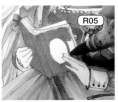 R05
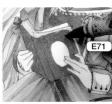 E71

1 書本是以古書為構想，因而選擇了古風的顏色。要透過重疊上色將那種古風的感覺進一步地呈現出來。

◀為了呈現出與緞帶跟胸花（以緞帶結成的花形裝飾品）之間的紅色差異，書本封面這裡是試著營造出有點暗淡的朱紅色色調。

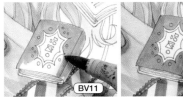 BV11 · E47

之後在整體塗上 V11，並按照 BV11 → V12 的順序疊上顏色。

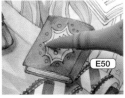 E50
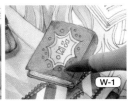 W-1

2 塗上陰暗的褐色進行重疊上色，將淡紫色畫成一種很老舊的感覺。

3 呈現出老舊感後因為太陽光而稍微有點泛黃感覺的紙張。要沿著正中央的圖紋塗上顏色。之後，以 E70 描繪出圖紋，並以 E74 照著圖紋線條描上顏色，使其融為一體。

E31 → E42 · BV20

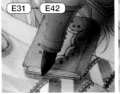

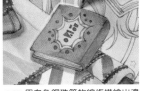

4 陰影的寬度跟錯位方式的不同，可以讓人看出該物品浮空到什麼程度。

5 用白色鋼珠筆的線條描繪出邊框，讓書本變得很顯眼。

Point 為了表現出老舊感，要選擇低彩度的顏色

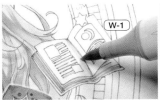 W-1 · W-00

6 因為是以古書為構想，所以要用具有紅色感的灰色，呈現出老舊後的紙張顏色。

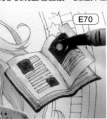 B97
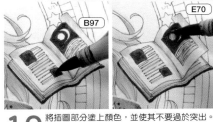 E70
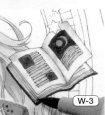 W-3

10 將插圖部分塗上顏色，並使其不要過於突出。

 W-1

 R59

7 加上陰影，將書本打開時的形體捕捉出來。

8 書本封面會稍微露出來。

之後以 E77 塗上顏色，這一頁的插圖其原形就畫好了。

9 以 T-6 塗上插圖的色調。

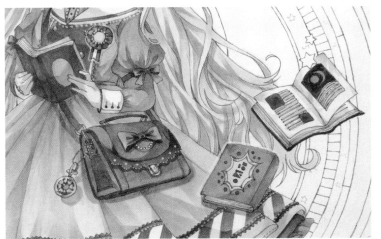

11 書包、打開的書和闔上的書本都畫好了。

③ 靴子

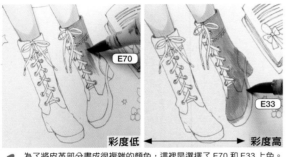

彩度低 ← → 彩度高

1 為了將皮革部分畫成很複雜的顏色，這裡是選擇了 E70 和 E33 上色。要先塗上暗淡的顏色，再塗上鮮艷的顏色，進行漸層上色。

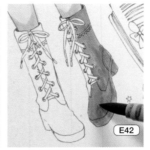

2 在側面加入反射光，使其融為一體。

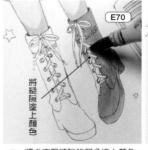

將縫隙塗上顏色

3 將後方跟縫隙的部分塗上顏色。

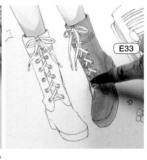

4 因為這裡是形體會整個大轉變的地方，所以要使用深色的顏色。

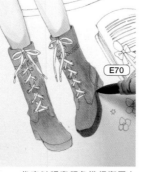

5 後方以明亮顏色進行漸層上色，呈現出通透感。

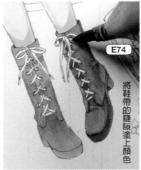

將鞋帶的縫隙塗上顏色

6 運用筆尖，描繪出鞋帶落在靴子上的陰影。

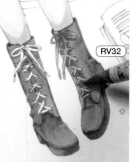

7 將鞋帶塗上底色。這裡是選擇了粉紅色系，讓鞋帶與靴子顏色呈現出差異。

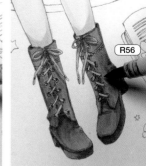

8 描繪因為鞋帶相疊而落下的陰影。

9 以白色鋼珠筆畫上用來穿過鞋帶的金屬扣具（扣眼）的高光。高光要加在上方。

10 將蝴蝶結部分描繪出邊框後，就把高光加在因為來自上方的光線而變得很明亮的上面。

11 想像靴子上有刺繡描繪出圖紋。

12 將形體進行強調並在邊緣加入用來進行突顯的高光。這是沒有受到來自上方光線影響的部分。

13 靴子部分完成。描繪人物角色整體流程的創作過程請參考 P.130。

第4章
以制服為主題，
一幅新插畫作品的創作過程

這裡要解說經過作者川名すず，以及 4 位特邀畫家其自由自在的想法所捕捉出來的原創制服少女，並盡可能詳盡地解說人物角色的肌膚跟頭髮，以及衣服的設計跟皺褶表現，還有小物品的描繪方法。

水手服的
領巾部分創作過程

不只可以用前面所解說過的「逐步塗上淺色顏色進行重疊上色的方法」，也可以一開始就很明確地「決定陰影形體來上色的方法」描繪看看。

使用於收尾處理的 3 種顏色

R37　　　R14　　　R02

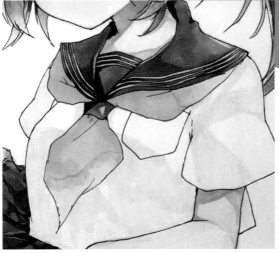

1 將領巾部分塗上底色。以 R02 與 R000 進行漸層上色。然後等墨水乾掉後，再前進下一個步驟。

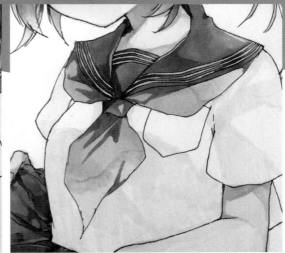

2 以 E04 在確實會成為陰影的地方輕放上顏色，然後稍微等墨水乾掉。

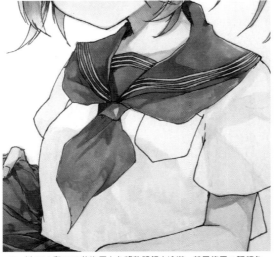

3 以 R14 和 R02 的漸層上色將整體領巾塗滿。若是使用 2 種顏色，會令色調帶有變化，多少一點的斑駁不均看上去也會是一種很柔和的表情。

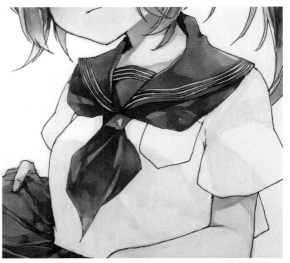

4 以上完陰影後為參考基準，一面補上顏色，一面呈現出質感進行收尾。完成作品與裙子的創作過程解說請參考 P.105。

制服・V字領背心與白襯衫　川名すず

▲『由春轉夏』
完成作品（P2）

底色	肌膚	○ YR0000	○ E000
	頭髮	○ Y21	○ Y000
	衣服	○ E50	○ BV0000 ○ R0000

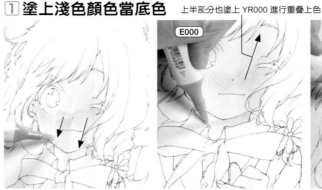

1 塗上淺色顏色當底色

上半部分也塗上 YR000 進行重疊上色

`E000`

`Y21`

`YR0000`

1 在肌膚部分快速地塗上底色。

2 將鼻子到下巴這一段進行重疊上色。

3 脖子跟手臂的陰影，顏色不要一下就畫得很深，要先用淺色顏色進行描繪。

4 在會變得很明亮的地方，加入如心電圖般的鋸齒狀筆觸。

5 用 Y000 將以 Y21 塗上的鋸齒狀顏色上下拉長，進行漸層上色。黃色的濃淡所營造出來的部分漸層上色，會形成高光並從毛髮的縫隙中顯露出來。

`E50`

6 以輕撫的方式將整體背心塗上底色。要沿著身體以縱向進行上色。

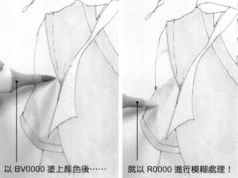

以 BV0000 塗上顏色後……　　就以 R0000 進行模糊處理！

7 一面將白襯衫加上陰影，一面將皺褶形體描繪出來。

將手臂動作帶動下，袖子上所形成的自然皺褶給描繪出來吧！

要先在高光之處營造好顏色略深的底色。想像是一個天使環。

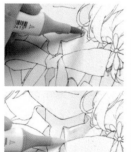

8 衣領也同樣如此加上陰影後。要以 BV0000 塗上顏色後，再用 R0000 進行漸層上色。

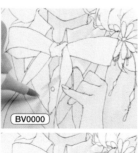

`BV0000`

`R0000`

9 捕捉出從V字領部分露出來的襯衫皺褶。

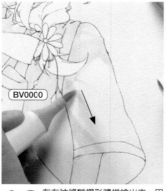

`BV0000`

10 在左袖將皺褶形體描繪出來。因為是白襯衫的陰影，所以要掌握其大致走向，以免陰影顏色變得過深。

11 首先先將大範圍陰影所形成的皺褶跟腰部那邊塗上顏色。從確實會形成陰影的地方開始上色，就可以減少上色時的遲疑。

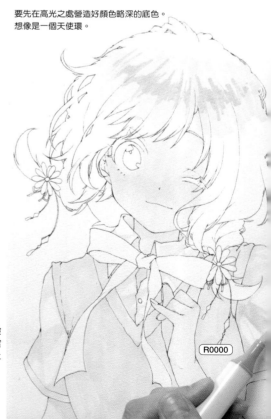

`R0000`

98

② 在頭髮疊上粉紅色進行漸層上色

頭髮 ○ ○
　　 R30　R000

陰影顏色 ○
　　　 BV0000

底色乾掉後，就開始將
每撮髮束逐一塗上顏色。

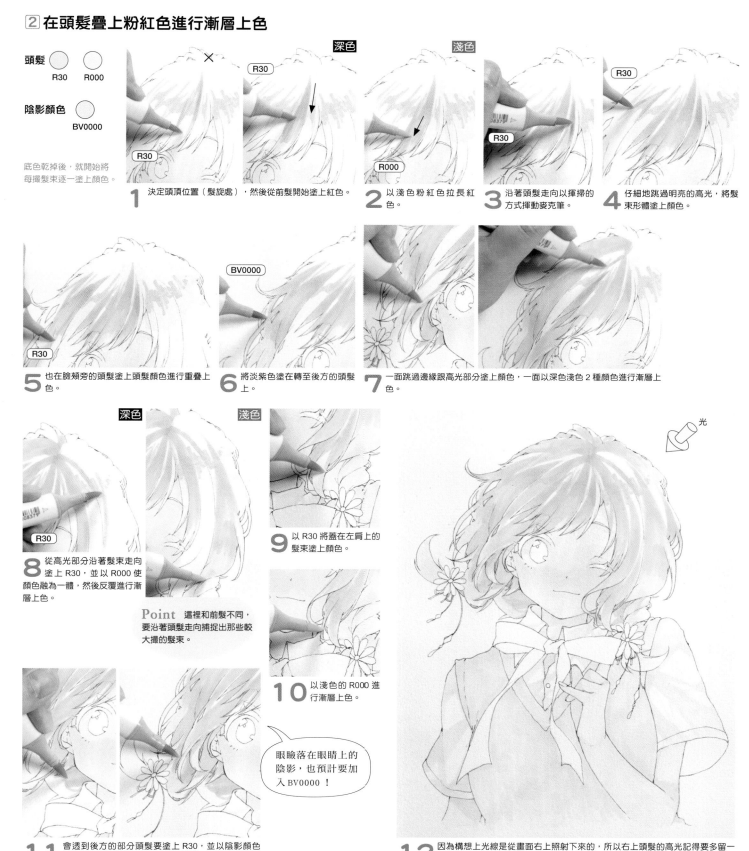

1 決定頭頂位置（髮旋處），然後從前髮開始塗上紅色。

2 以淡色粉紅色拉長紅色。

3 沿著頭髮走向以揮掃的方式揮動麥克筆。

4 仔細地跳過明亮的高光，將髮束形體塗上顏色。

5 也在臉頰旁的頭髮塗上頭髮顏色進行重疊上色。

6 將淡紫色塗在轉至後方的頭髮上。

7 一面跳過邊緣跟高光部分塗上顏色，一面以深色淺色2種顏色進行漸層上色。

8 從高光部分沿著髮束走向塗上 R30，並以 R000 使顏色融為一體，然後反覆進行漸層上色。

Point　這裡和前髮不同，要沿著頭髮走向捕捉出那些較大撮的髮束。

9 以 R30 將蓋在左肩上的髮束塗上顏色。

10 以淺色的 R000 進行漸層上色。

眼瞼落在眼睛上的陰影，也預計要加入 BV0000！

11 會透到後方的部分頭髮要塗上 R30，並以陰影顏色 BV0000 拉長顏色。

12 因為構想上光線是從畫面右上照射下來的，所以右上頭髮的高光記得要多留一些。

③ 將肌膚塗上顏色

前端圓一點的筆比較好。

1 用彩色鉛筆（顏色略深的橘色）的前端在臉頰加入縱線後，就以 R01 照著線條描上顏色，使兩者融為一體。

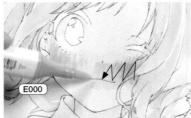

2 橫握麥克筆，緩緩地從眼睛下面通過鼻子上面將顏色塗上，一直到另一側眼睛的下面為止。

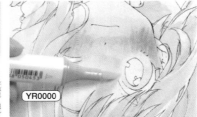

3 將畫面倒過來，然後快速地以揮掃的方式，從正中央往上下兩邊（眼睛上面到下巴前端為止）用力塗上顏色，使顏色融為一體。

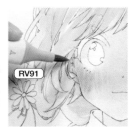

4 將耳朵跟脖子這些想要加深顏色的陰影部分塗上顏色。

肌膚

R01　E000　YR0000

陰影顏色
RV91

Point 要整體臉部當成是一個大範圍曲面來塗上顏色。

5 前髮落在額頭上的陰影跟脖子陰影部分，也使用 RV91 塗上顏色。

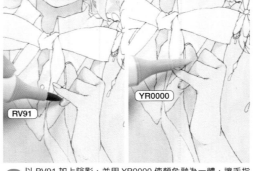

6 以 RV91 加上陰影，並用 YR0000 使顏色融為一體，讓手指跟手背關節看起來具有立體感。

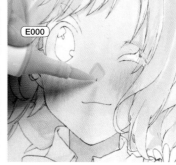

7 以一個小小的四角形呈現鼻子的形體。先以 R01 描繪出輪廓，再用 E000 將內側塗上顏色。

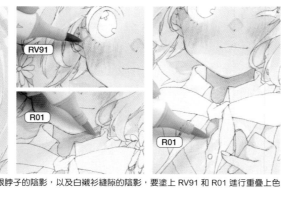

8 形成於額頭的陰影、耳朵跟脖子的陰影，以及白襯衫縫隙的陰影，要塗上 RV91 和 R01 進行重疊上色來調整陰暗程度。

握成拳頭後會突出來的地方

9 手背關節描繪時建議可以簡化。

10 夏季背心因為布料很薄，所以會形成很柔軟的皺褶。這裡是使用用於底色的 E50，以及陰影跟皺褶顏色的 E41。

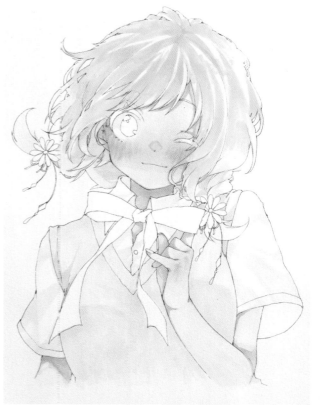

11 手臂的陰影要以 RV91 描繪，並以 E000 讓顏色融為一體。最後疊上 R01 補上紅色感，進行調整。

④ 衣服跟頭髮的重疊上色

Point 重疊上色基本上要等塗在下面的顏色全部乾掉後再進行。

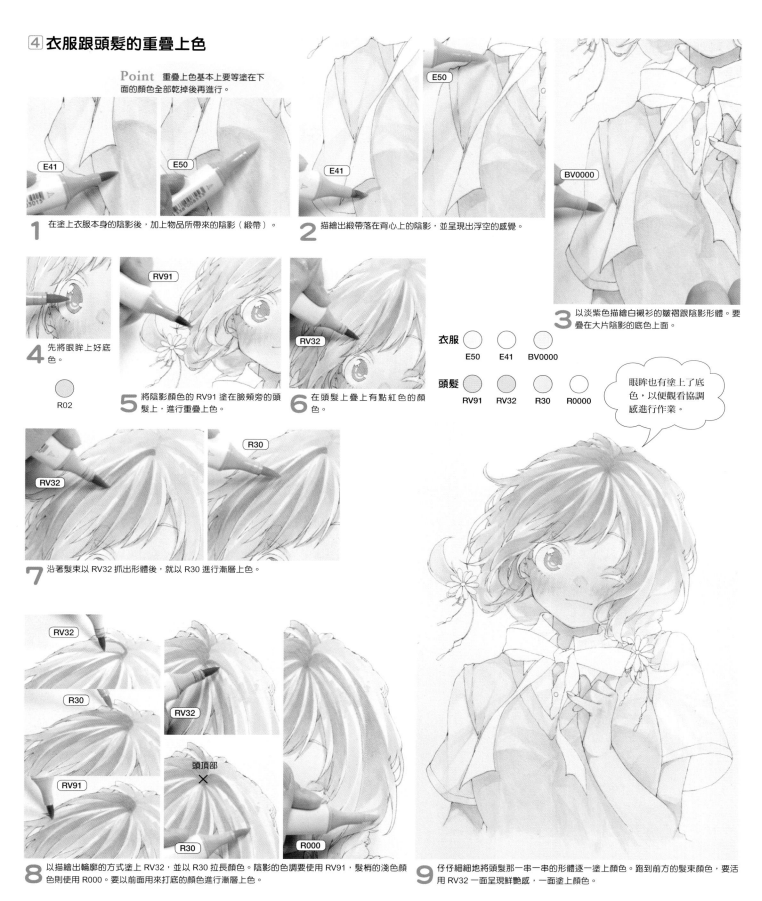

1 在塗上衣服本身的陰影後，加上物品所帶來的陰影（緞帶）。 E41 E50

2 描繪出緞帶落在背心上的陰影，並呈現出浮空的感覺。 E41 E50

3 以淡紫色描繪白襯衫的皺褶跟陰影形體。要疊在大片陰影的底色上面。 BV0000

4 先將眼眸上好底色。 R02

5 將陰影顏色的 RV91 塗在臉頰旁的頭髮上，進行重疊上色。 RV91

6 在頭髮上疊上有點紅色的顏色。 RV32

7 沿著髮束以 RV32 抓出形體後，就以 R30 進行漸層上色。 RV32 R30

衣服　E50　E41　BV0000
頭髮　RV91　RV32　R30　R0000

眼眸也有塗上了底色，以便觀看協調感進行作業。

8 以描繪出輪廓的方式塗上 RV32，並以 R30 拉長顏色。陰影的色調要使用 RV91，髮梢的淺色顏色則使用 R000。要以前面用來打底的顏色進行漸層上色。 RV32 R30 RV91 RV32 R30 頭頂部 × R000

9 仔仔細細地將頭髮那一串一串的形體逐一塗上顏色。跑到前方的髮束顏色，要活用 RV32 一面呈現鮮艷感，一面塗上顏色。

⑤ 加入背心的圖紋

衣服

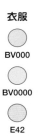

BV000

BV0000

E42

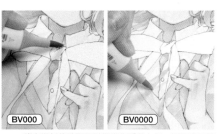

BV000 　 BV0000

1 將白襯衫的陰影跟皺褶進行重疊上色，慢慢地加深顏色。

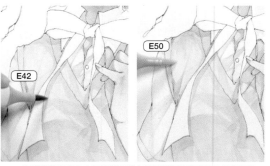

E42 　 E50

2 在緞帶落在背心上的陰影跟背心的皺褶這些地方加上深色顏色，畫成一種具有動態的形狀。

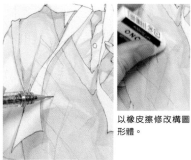

以橡皮擦修改構圖形體。

3 以自動鉛筆描繪薄薄地菱形花紋構圖。

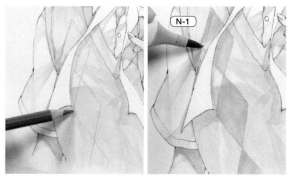

N-1

4 以灰色的彩色鉛筆描繪出輪廓，並以 N-1 將內側塗上顏色。

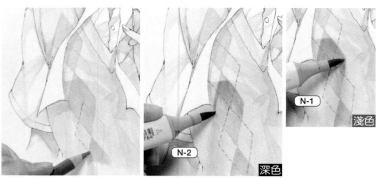

N-1 　 N-2 　 淺色 　 深色

5 以彩色鉛筆描繪出點線，讓菱形圖紋像是相疊的一樣，並以 N-2 加上衣服本身的陰影，最後用拉長顏色的方式，以 N-1 進行漸層上色。

圖紋

N-1

N-2

C-3

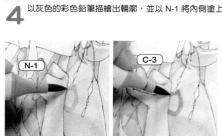

N-1 　 C-3

6 以 N-1 和 C-3 將徽章形體塗上顏色。

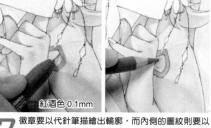

紅酒色 0.1mm

7 徽章要以代針筆描繪出輪廓，而內側的圖紋則要以彩色鉛筆描畫。這個裝飾品部分的細部刻畫程度，可以按照個人喜好調整。

E42

8 背心的袖孔跟 V 字領的部分，會是一種很簡陋的網眼。因此要以淺灰色的彩色鉛筆畫上線條，並以描線的方式用 E42 塗上顏色進行呈現。

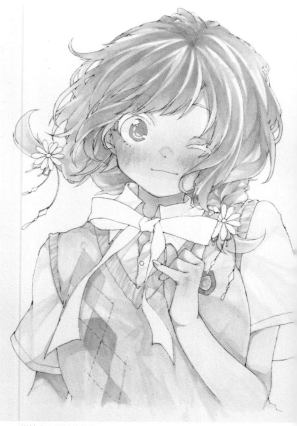

9 描繪背心圖紋後的模樣。

⑥ 描繪眼睛這些細部

眼睛 ○ ● ● ○ ○
　　 R14　R37　RV69　E04　R02

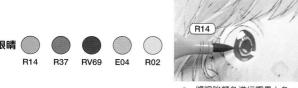

1 將眼眸顏色進行重疊上色。

2 在左右眼眸的上面一帶塗上 R37。

3 朝著外眼角跟內眼角以 R14 和 R02 拉長顏色。

以 RV69 塗完後再塗上 E04

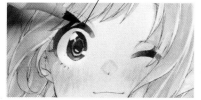

4 以 E04 將與頭髮重疊的部分塗上顏色，以便呈現出透明感。

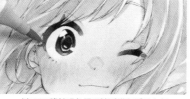

5 以 R02 將外眼角跟眼睫毛進行重疊上色。

6 朝左右兩邊的內眼角疊上 R14。

 RV69
眼眸（黑眼球）的上面要塗上 RV69 加深顏色。

若是長時間將筆尖放在紙張上，墨水會滲透進去，因此要特別注意！

7 將 E11 塗在形成在臉部側面跟額頭上的陰影，進行重疊上色。要快速地一筆到底塗上顏色，不要勉強畫成漸層效果。

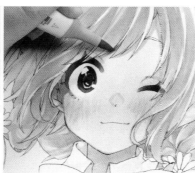

　　　　陰影顏色　　　　　　　陰影顏色
肌膚 ○ ○　　眼睛 ○ ○
　　 E11　R01　　　　　BV000　BV0000

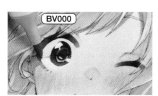 BV000

8 將眼瞼所落下的陰影疊在白眼球上。按照 BV000 → BV0000 的順序進行漸層上色。

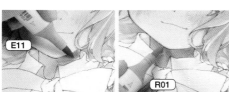 E11 / R01

9 以 E11 和 R01 塗上脖子的陰影顏色進行漸層上色。

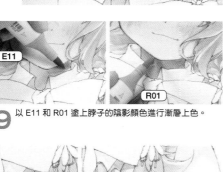

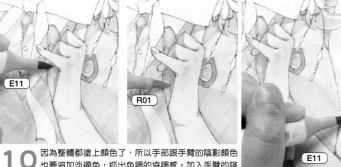 E11 / R01

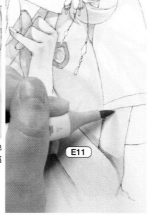 E11

10 因為整體都塗上顏色了，所以手部跟手臂的陰影顏色也要追加淡褐色，抓出色調的協調感。加入手臂的陰影，呈現出與袖子之間的距離感。

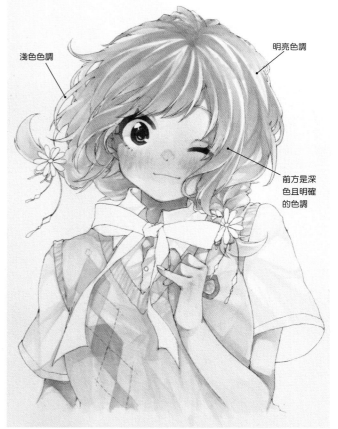

淺色色調

明亮色調

前方是深色且明確的色調

11 想要展現在前方的事物要使用「彩度高且深色的顏色」，而想要展現在後方的事物則要使用「彩度低且明度高的顏色」，並藉這兩者營造出空間。

⑦ 繼續在頭髮跟緞帶上加上深色顏色進行收尾

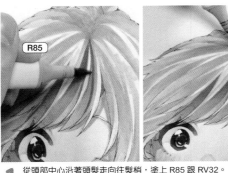
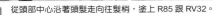

1 從頭部中心沿著頭髮走向往髮梢，塗上 R85 跟 RV32。

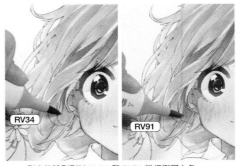

2 髮束的陰影則以 RV34 和 RV91 進行漸層上色。

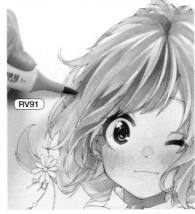

3 進行模糊處理，使其融入髮束的淡紫色中。

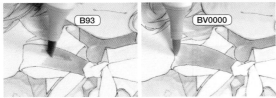

4 將 B93 塗在緞帶上，然後以 BV0000 進行模糊處理，進行 2 種顏色的漸層上色。而這些顏色就會成為緞帶的底色。

5 因為想要讓緞帶有拉扯到的那一邊呈現出顏色差異，所以是在塗上 B93 後，先用 B41 讓兩者顏色融為一體，接著再用淺色的 B000 讓三者顏色融為一體，並藉此畫成 3 種顏色的漸層上色。

末端要以 B000 拉長 B41

6 將在晃動的緞帶進行漸層上色。採用的是 B93、B41、B000 這 3 種顏色的搭配組合。

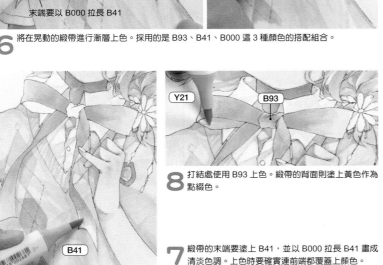

7 緞帶的末端要塗上 B41，並以 B000 拉長 B41 畫成清淡色調。上色時要確實連前端都覆蓋上顏色。

8 打結處使用 B93 上色。緞帶的背面則塗上黃色作為點綴色。

9 接著再進行細部刻畫，以便給予各個色調一個深度完成作品。
＊完成作品請參考 P2。

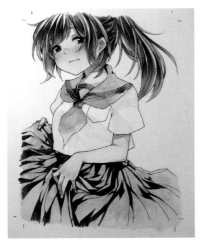

制服插畫的必選經典
從陰影顏色描繪「水手服」

這裡要來解說一種「鮮明的重疊上色」的陰影上色方法，這個方法有些不同於前面所解說過的反覆進行「淺色顏色的漸層上色」這個陰影上色方法。就將焦點聚焦在裙子部分看看這個方法吧！

＊白色衣服（陰影顏色）是使用 BV000 和 V95。P.104 的那幅作品也使用了相同顏色。藍色緞帶的顏色跟裙子是共通的。

1 光線是設定為從畫面右上方照射下來的。按照 B04 → B000 的順序，粗略地塗上要作為裙子底色的顏色。先將整體塗好底色，不要在意顏色的斑駁不均。記得不要有沒塗到的地方。

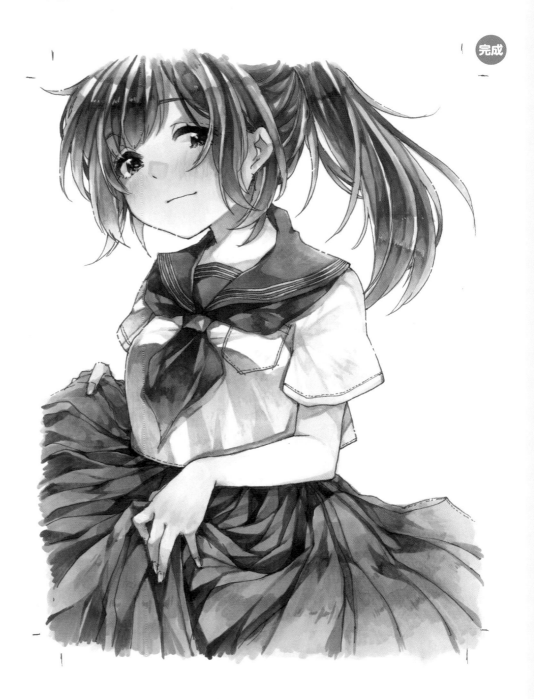

完成

2 以 B97 塗上陰影顏色。如裙疊聚集的部分、布匹凹折處跟相疊處這些部分。陰影不需要跳過邊緣不去上色，也不用畫成漸層效果。

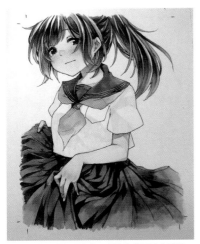

3 參考一開始塗上的 2 種顏色漸層上色底色，並按照 B95、B93、B41 的順序，配合布匹形體從底色上面將裙子整個塗滿，然後等墨水乾掉。

4 以 B95 讓 B97 陰影顏色的不自然之處融為一體，並再一次等墨水乾掉後，才用 B97 照著陰影部分描上顏色。最後在有動作的部分，以 B93、B41 加上小小的筆觸後，再加入白色進行收尾。

◀『噴發成泡沫』
完成作品（P.4）

制服 · 水手服 のう（Nou）

這裡要以顏色數量經過縮減的漸層上色與重疊上色進行描繪。鮮明的陰影會使角色的立體感變得很明確。而碳酸的氣泡跟水面等小物品表現，則會令畫面營造出一股動作感與變化。創作時是使用特製紙。

① 從肌膚底色轉化為陰影

1 首先以揮掃的方式用 E11 塗上顏色。

2 一面塗上 E50，一面讓 E50 覆蓋在剛才的顏色上，使兩者融為一體。接著從會成為頭髮陰影的部分，開始加上漸層效果。

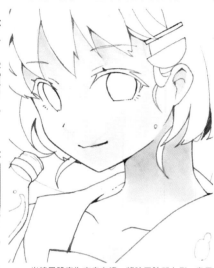

3 光線是設定為來自左邊。將除了臉部左側、鼻子和臉頰以外的部分，都塗上顏色。

R11

E50

4 臉頰部分要以外眼角為中心，在外側用揮掃的方式抹上一層紅色感，然後以 E50 讓其與周圍融為一體。

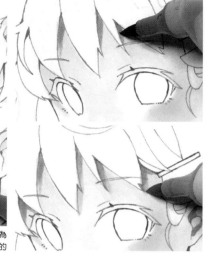

5 額頭的陰影，要將 E04 抹在顏色會變深的部分上，並以拉長顏色的方式，用 E11 進行漸層上色。

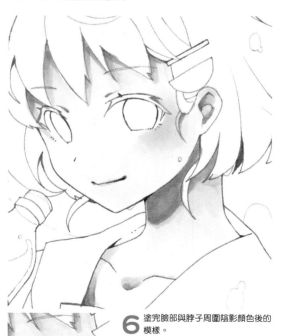

6 塗完臉部與脖子周圍陰影顏色後的模樣。

肌膚
E11　E50　E04　R11

先以不透明白在臉頰的頂點畫好高光。

7 手臂跟手部也同樣方法加上陰影，如此一來就是肌膚部分畫好的階段了。

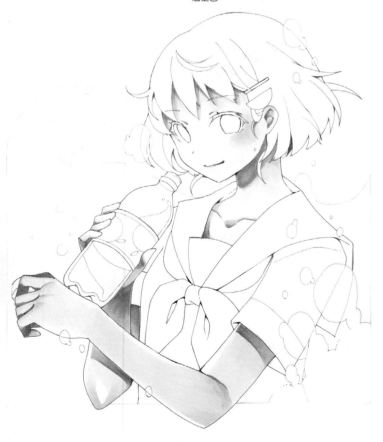

② 眼睛和眼線的細部刻畫

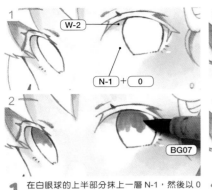
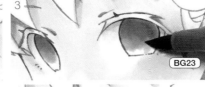
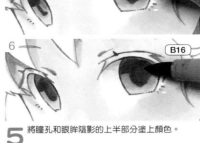
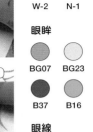

白眼球

W-2	N-1	0

眼眸

BG07	BG23	YG11
B37	B16	

眼線

100	B99	E77
R37		

1 在白眼球的上半部分抹上一層 N-1，然後以 0 號將分界進行模糊處理，最後以 W-2 將眼線陰影塗上顏色。

2 塗上漸層上色的第 1 個顏色 BG07。

3 塗上漸層上色的第 2 個顏色。記得要使這個顏色疊在剛才的顏色上。

4 塗上第 3 個顏色。記得要使整體眼眸融為一體。

5 將瞳孔和眼眸陰影的上半部分塗上顏色。

6 在剩下的下面部分抹上一層 B16。

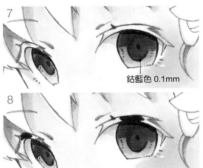
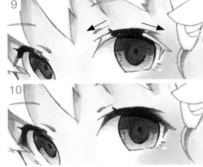

鈷藍色 0.1mm

7 以代針筆將瞳孔的輪廓、虹膜跟陰影這些部分塗上顏色，將眼眸畫成有一種很緊緻的印象。

8 描繪眼線。並在眼眸上面部分塗上 100 號色。

9 抹上一層 B99，連接到前面塗上的 100 號色的兩側。

10 在眼線的末端疊上 R37 和 E77。

11 若是在外眼角和內眼角加入紅色感，就會形成一種和肌膚很融洽且氣色很好的眼睛樣貌。接著以不透明白加入高光，呈現出眼眸的透明感。

③ 疊上頭髮顏色進行漸層上色

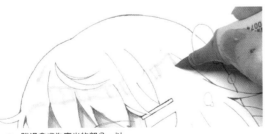

1 跳過會成為高光的部分，以 YR21 抓出構圖。

2 將構圖的周邊和頭部的上半部分抹上一層 E74。

 YR21
 E74

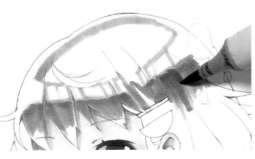

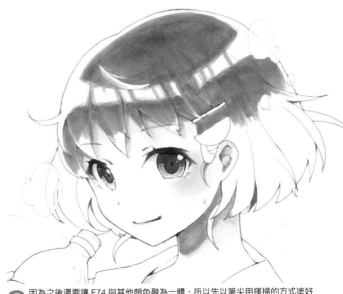

3 因為之後還要讓 E74 與其他顏色融為一體，所以先以筆尖用揮掃的方式塗好顏色。

③ 頭髮的後續步驟

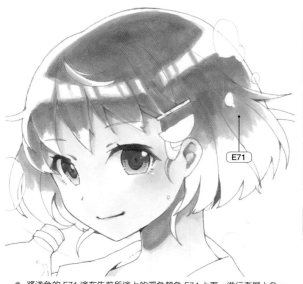

4 將淺色的 E71 塗在先前所塗上的深色顏色 E74 上面，進行漸層上色。

5 再塗上第 3 個顏色 E13，進行漸層上色。

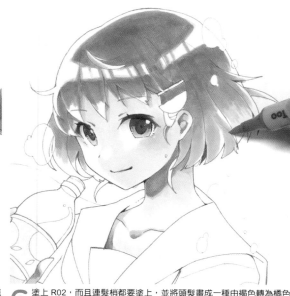

6 塗上 R02，而且連髮梢都要塗上，並將頭髮畫成一種由褐色轉為橘色的漸層效果。底色畫好了，就稍微等墨水乾掉。

7 從陰影的深色部分開始塗上顏色。

8 使用第 2 個顏色將陰影也進行漸層上色。

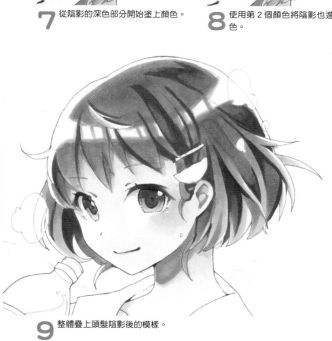

9 整體疊上頭髮陰影後的模樣。

10 以不透明白截斷輪廓，並畫上小圓點高光。

頭髮

YR21　E74　E71　E13　R02　E79

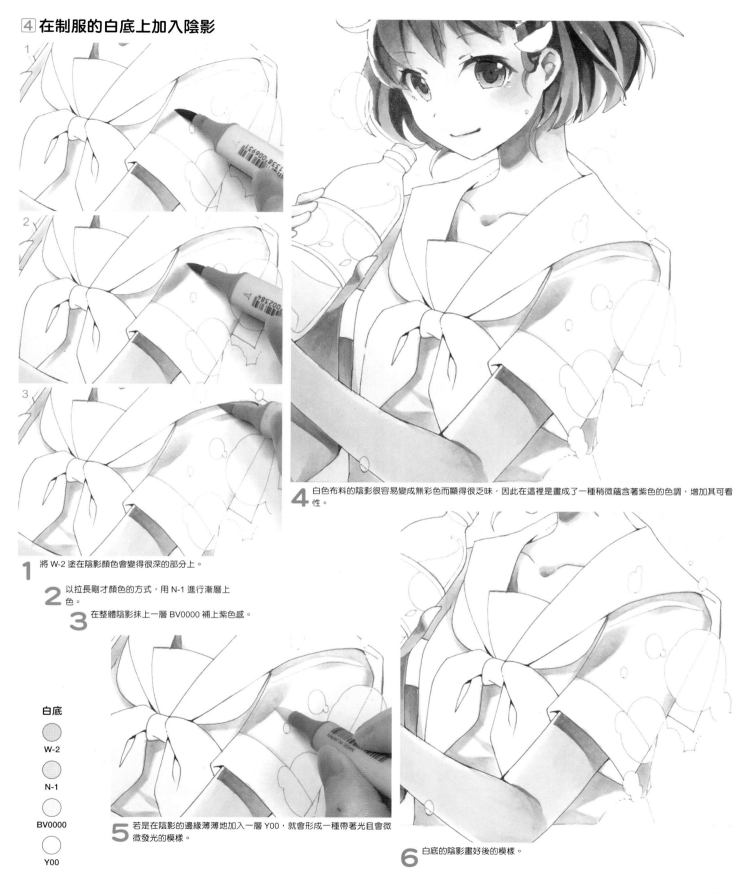

④ 在制服的白底上加入陰影

1

2

3

1 將 W-2 塗在陰影顏色會變得很深的部分上。

2 以拉長剛才顏色的方式，用 N-1 進行漸層上
色。

3 在整體陰影抹上一層 BV0000 補上紫色感。

4 白色布料的陰影很容易變成無彩色而顯得很乏味，因此在這裡是畫成了一種稍微蘊含著紫色的色調，增加其可看
性。

白底

W-2

N-1

BV0000

Y00

5 若是在陰影的邊緣薄薄地加入一層 Y00，就會形成一種帶著光且會微
微發光的模樣。

6 白底的陰影畫好後的模樣。

5 加入領巾與制服的紺色

這裡要大範圍地掌握皺褶形體，描繪領巾的打結處。營造出一些跳過沒上色的白色部分，有效進行呈現。而紺色部分上色時，也要跳過邊緣，將光線的氣氛呈現出來。以不透明白的白色描繪衣領跟袖口的細小線條。

領巾　　BG07　BG23　B37

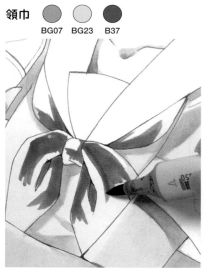

1 跳過會形成高光的部分，塗上 BG07。

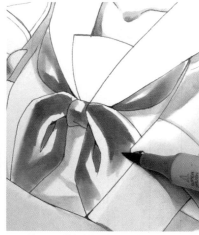

2 以 BG23 進行漸層上色，使其與先前塗上的顏色融為一體。

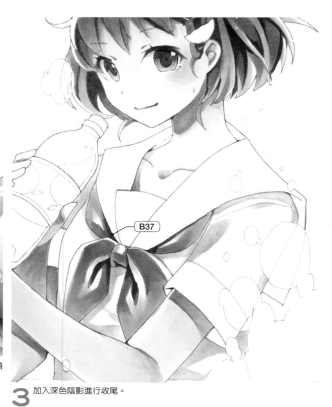
B37

3 加入深色陰影進行收尾。

紺色布料　B99　B97　B24　N-1　Y00

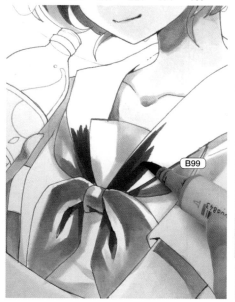
B99

1 從胸口這邊塗上深色顏色。

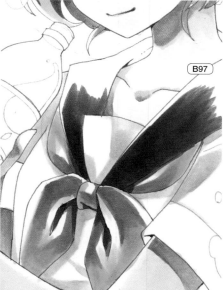
B97

2 用 B97 把先前塗上的顏色拉長，並進行漸層上色。

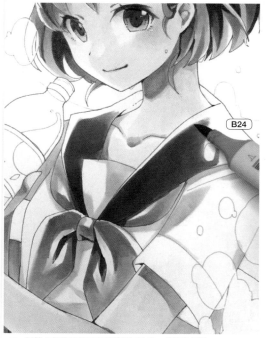
B24

3 以第 3 個顏色的 B24 進行漸層上色，使顏色相疊。

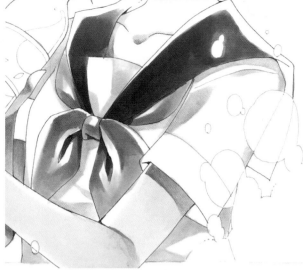

4 透過紺色布料顏色的 3 色漸層效果，就能夠將肩膀那種沿著圓滑曲線的形體變化呈現出來。

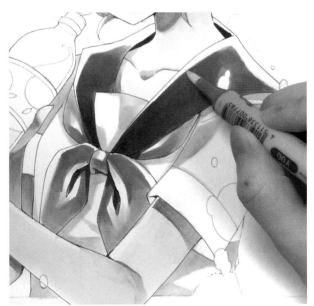

5 將 Y00 塗在紺色布料的邊緣，畫成一種受到光線照射而在微微發光的模樣。脖子裡面跟背部側的部分，也要用 B99 加畫上陰影。

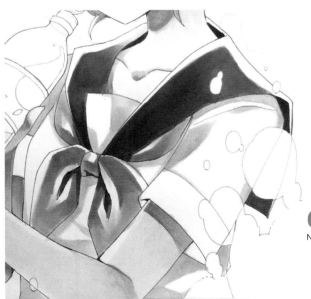

6 紺色布料的顏色感覺有種稍微過於明亮了，因此這裡是將整體疊 N-1 降低彩叓。

7 裙子部分也同樣如此地塗上紺色。以不透明白加入衣領跟袖子的線條，如此一來人物角色就畫好了。

6 描繪飲料的瓶子和液體

描繪寶特瓶

 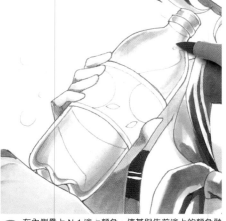 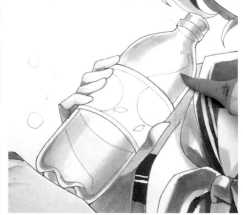

1 跳過邊緣，並塗上 N-3。留白的邊緣是用來表現寶特瓶的厚度。

2 在內側疊上 N-1 塗上顏色，使其與先前塗上的顏色融為一體。

3 接著再抹上一層 B0000 表現出透明感。

描繪液體

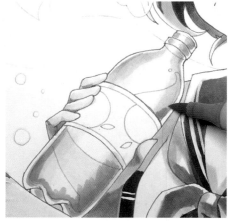 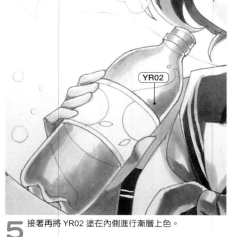 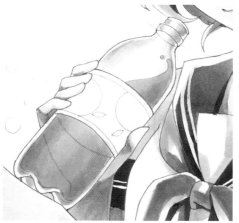

YR02

4 描繪內容物的碳酸果汁。要從外側塗上 YR04。

5 接著再將 YR02 塗在內側進行漸層上色。

6 最後疊上 E11，讓所有的橘色融為一體。基本上要呈現具有透明感的事物時，只要其外側顏色畫得很深，內側畫得很淺，就會變得很有模有樣了。

碳酸表現和收尾處理

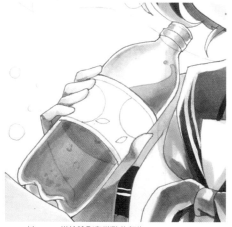 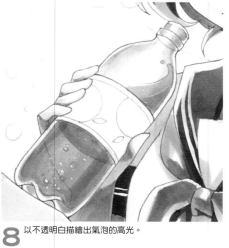 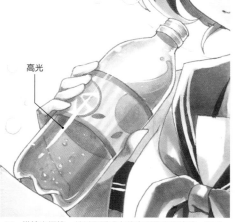

高光

7 以 YR68 描繪陰影和碳酸的氣泡。

8 以不透明白描繪出氣泡的高光。

9 描繪出標籤，並以不透明白將高光畫成條紋狀，完成作畫。

7 背景的水面跟氣泡的表現

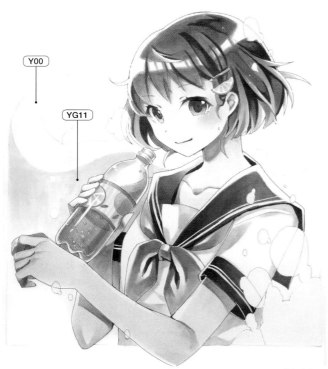

Y00

YG11

1 按照碳酸飲料的形象將背景塗上顏色。在上面部分的水面部分和右下的氣泡部分加入顏色。塗上黃色後，等墨水乾掉再塗上黃綠色的 YG11 進行漸層上色。

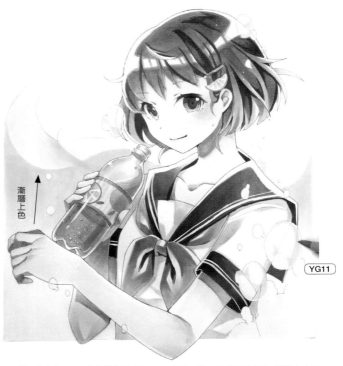

漸層上色

YG11

2 從下方塗上 Y00，並使其與剛才的 YG11 融為一體，畫成漸層效果。接著在水面塗上波浪的條紋和氣泡的陰影。

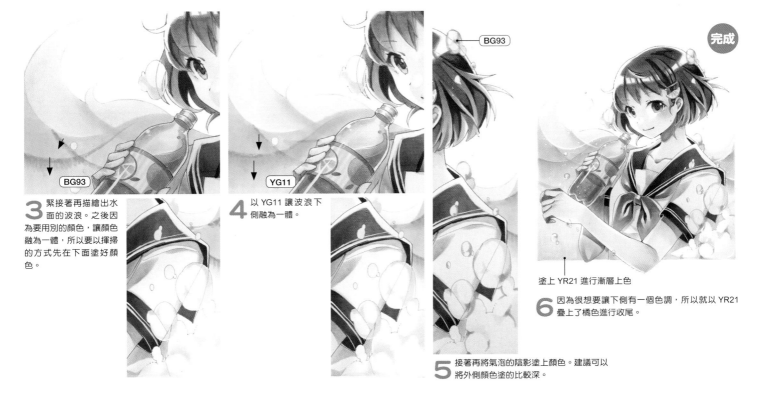

BG93

3 緊接著再描繪出水面的波浪。之後因為要用別的顏色，讓顏色融為一體，所以要以揮掃的方式先在下面塗好顏色。

YG11

4 以 YG11 讓波浪下側融為一體。

BG93

5 接著再將氣泡的陰影塗上顏色。建議可以將外側顏色塗的比較深。

完成

塗上 YR21 進行漸層上色

6 因為很想要讓下側有一個色調，所以就以 YR21 疊上了橘色進行收尾。

制服 · 迷你人物角色的女僕裝　すーこ（Suuko）

個人有在創作「一名女孩子和其搭擋小狗狗旅行在一個巨大的點心零食世界裡……」這種既多采多姿，看起來好像又很美味，還充滿著夢想的原創作品。而接下來就要解說一幅女孩子在做蛋糕時的作品。用紙是挑選了 VIFART 水彩紙（細紋）並以 0.3mm 的深褐色代針筆將線稿描繪了出來。

◀『變好吃吧♪』
完成作品（請參考 P6）

底色 ◯ R0000　頭髮 ◯ YR30　◯ Y21　◯ R30　◯ E11　◯ V000

1 底色與頭髮一直到肌膚

1 以 R0000 將整體加上陰影作為底色。線稿若是也以描線的方式先塗上顏色，那線稿就會和紙張融為一體。

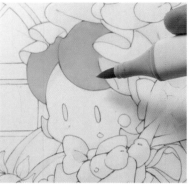

2 塗上 YR30 當底色，並從 YR30 上面疊上 Y21。若是在底色加入黃色，那就算下面的顏色多少有點透出來，也會變得很不起眼。

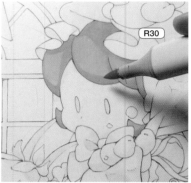

3 一面意識著立體感和光源，一面將陰影加入到頭髮裡。

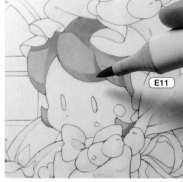

4 在布匹這些相疊距離很近的部分加入深色陰影。

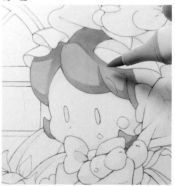

5 將 V000 疊在陰影部分，使顏色融為一體。接著反覆進行步驟 3～5 的步驟。

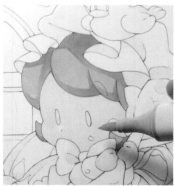

6 避開有強烈光線照射到的鼻子部分，並以 E0000 塗上肌膚顏色。

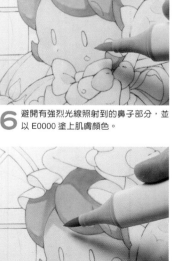

7 以 V000 加入陰影後，就將 E41 疊在這道陰影上進行混色。這樣色調就會變得比只用 E41 上色還要明亮。

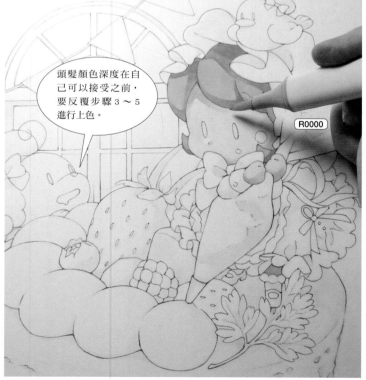

頭髮顏色深度在自己可以接受之前，要反覆步驟 3～5 進行上色。

8 透過跟底色相同的顏色，讓肌膚和陰影融為一體。

肌膚 ◯ E0000　◯ V000　◯ E41　◯ R0000

114

② 呈現制服的白底和擠花袋的陰影

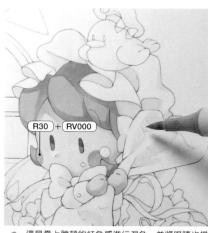

R30 + RV000

1 這是疊上臉頰的紅色感進行混色，並將眼睛也描繪上去後的階段。要避開白底部分的高光，並將C-0疊在以底色畫上去的陰影上，進行重疊上色。

C-0

2 用筆尖將陰影塗成好像有點會形成縫隙又好像不會的程度。

0

3 讓陰影的筆觸融入其中，使其變得不會很顯眼。

W-0

4 想要將沒有主線的形體塗上顏色時，只要以自動鉛筆薄薄地描繪出一層邊框，就不容易超塗出去了。

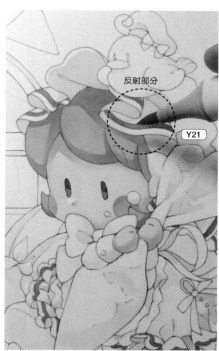

反射部分

Y21

5 將Y28塗在薄薄地描繪出一層邊框的構圖線裡面。再以Y21去除掉顏色加高亮度，並將反射部分描繪進去，處理成金色表現。

制服（白底）和擠花袋

0	C-0	W-0	Y28	Y21

C-6	RV34	RV000	G20

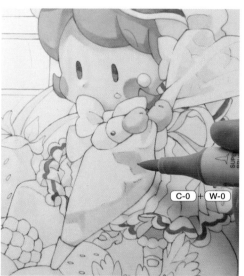

C-0 + W-0

6 白色擠花袋要營造出整個塗滿的部分跟用筆尖薄薄塗上一層的部分，讓濃淡帶有變化。

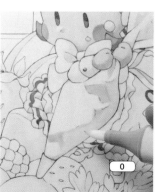

0

7 用筆尖薄薄塗上一層的部分，要以0號色進行模糊處理。接著反覆疊上C-0和W-0，直到顏色變成自己可以接受的深淺度。

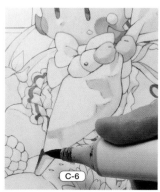

C-6

8 以深色的C-6和淺色的C-0將花嘴上的倒映塗上顏色。C-6的筆觸要先跳過前端不上色。

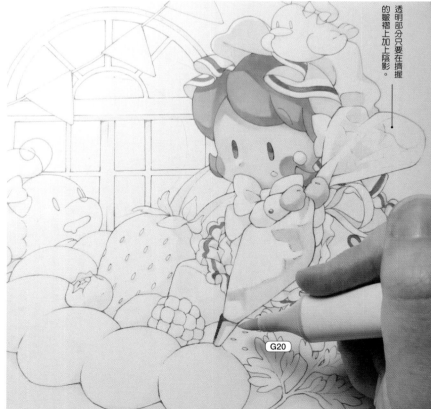

G20

透明部分只要在擠握的皺褶上加上陰影。

9 要在金屬部分加入倒映時，把位於周圍的事物顏色當作是點綴色。水果因為會使用到紅色和綠色，所以要調和顏色的深淺，將粉紅色跟黃綠色加進去。C-6就是用RV34，而C-0就是用RV000跟G20。

③ 將制服的黑底進行重疊上色

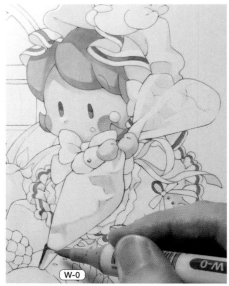

1 塗在花嘴的倒映部分上的 RV000 跟 G20 這 2 個顏色，若是疊上灰色稍微降低一下彩度，就會變得很真實。

制服（黑底） ⬤
　　　　　　　E70　　E71　　E74

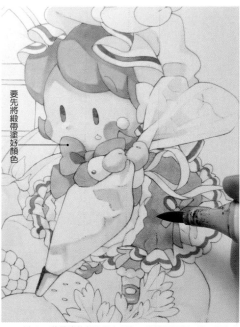

2 以 E70 將黑底的部分塗上顏色。緞帶和臉頰一樣，有塗上 R30 和 RV000 進行重疊上色，並以 R81 加上陰影。

要先將緞帶塗好顏色

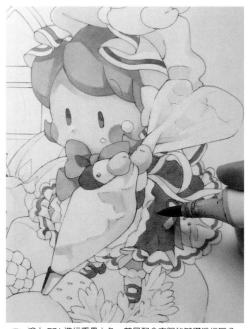

3 塗上 E71 進行重疊上色。若是配合衣服的皺褶進行區分，顏色的斑駁不均就會變得很不起眼。

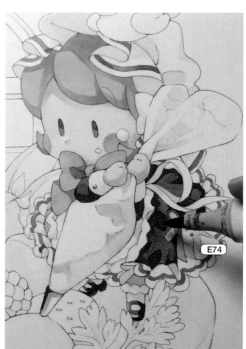

4 將陰影加入到因為皺褶跟圍裙的相疊而變得很陰暗的部分。

5 制服完成後的模樣。想要加入鮮明陰影的部分，則建議可以先用自動鉛筆描繪出邊框，再塗上顏色（請參考 P.115）。

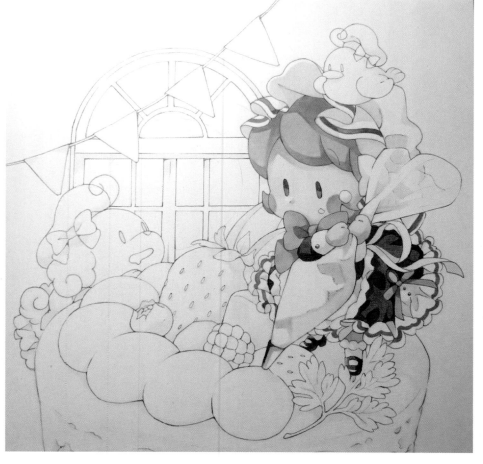

116

4 海綿糕體和鮮奶油的細部刻畫

先從海綿糕體部分開始描繪起（請參考 P.86 的水果蛋糕）。以 R0000 塗上底色，並以 YR30、E50 這些顏色將海綿糕體加上顏色，最後把孔洞的陰影描繪出來。

圓形大蛋糕（在切塊之前的圓柱狀蛋糕）的側面，會有光線從兩側繞射至後方，因此訣竅就在於要沿著弧線朝向兩邊外側加入 Y000，使其變得既明亮又鮮艷。

海綿糕體烘烤顏色

E11　E13　R0000

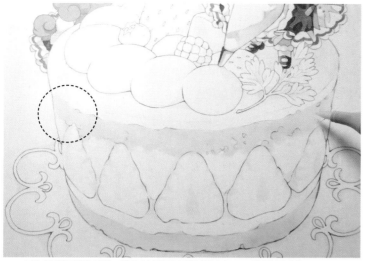

1 因為會受到光線的影響，所以要在蛋糕的兩邊外側塗上 Y000 進行重疊上色。

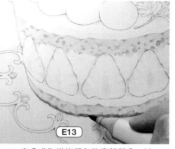

E13

2 在會成為烘烤顏色的底部部分，以 E11 畫出線條（要想像成孔洞裡好像到處都有顏色）。若是以 E13 加上烘烤斑駁，就會變得很真實。

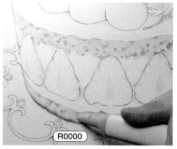

R0000

3 再次疊上 E11 並反覆進行重疊上色，直到顏色變成自己喜歡的烘烤程度。最後用 R0000 讓烘烤顏色和海綿糕體的分界融為一體，並將其修飾得很濕潤。

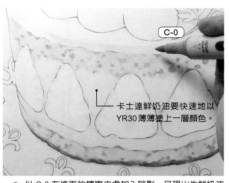

C-0

卡士達鮮奶油要快速地以 YR30 薄薄塗上一層顏色。

4 以 C-0 在塊面的轉變之處加入陰影，呈現出生鮮奶油的顏色。上下兩端都先要跳過白底不上色。

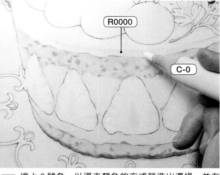

R0000

C-0

5 塗上 0 號色，以逼走顏色的方式營造出邊緣，並左右揮動麥克筆將兩側進行模糊處理並塗上顏色。塊面的分界若是有邊緣形成，那就算用淺色顏色塗上陰影，看起來顏色還是會有點深。最後在經過模糊處理的地方加入 R0000。

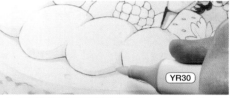

YR30

6 圓圓的鮮奶油要以筆尖薄薄地塗上一層 C-0，然後用 0 號色使其融為一體並輕輕地加入陰影。陰影會變得很深的部分則是要將 W-0 塗在 YR30 上進行重疊上色。如此一來黃色就會透出來，而使得陰影不會顯得過於厚重，且具有一種溫暖的印象。

W-0

7 在含有著鮮奶油的蛋糕側面其整個中央疊上陰影，並在上面淡淡地塗上一層顏色。有強烈光線照射到的部分則跳過不上色。

C-0

8 在卡士達鮮奶油的凹陷處加入陰影。若是描繪出凹陷處，就會呈現出一種有草莓塞在裡面的感覺。

C-0

9 與海綿糕體的分界，陰影若是描繪成像是連接在孔洞上，就會顯得很真實。

R0000

10 將顏色疊在用 C-0 加上去的陰影上面，呈現出溫暖感。

11 蛋糕部分畫好後的階段。

卡士達　◯ ◯ ◯　生鮮奶油　◯ ◯ ◯ ◯ ◯
　　　　YR30 C-0 R0000　　　　　　C-0 0 W-0 YR30 R0000

⑤ 進行水果一類的裝飾

草莓的部分

草莓
○ ● ● ○ ○ ● ○
R20 R35 R32 V000 YG91 R37 BV02

1 避開高光以及種子塗上底色。

2 進行重疊上色，並讓光線照射到的那一側底色保留下來。

3 讓先前的顏色，與 R32 之間的分界融為一體，並在底色部分進行重疊上色。

4 交互疊上 V000 和 R20，並降低淺色的反射部分色調。

5 種子要用 YG91，草莓陰影則要用 R37 進行描繪。

6 在與葉子（蒂頭）以及水果的相疊之處加入深色陰影。

蘋果的部分

蘋果
○ ○ ○ ○ ● ● ○
YR30 E41 R0000 R30 R37 R35 R20

1 以 YR30 將黃色的部分塗上顏色。

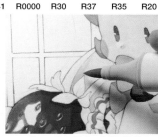

2 以 E41 加入陰影。前端要先跳過不上色。

3 將 R0000 塗在剛才的 E41 陰影上進行重疊上色。R0000 要前端都重疊到。前端會變成一種 2 色漸層效果，陰影則會形成一種既輕盈又具有溫暖感的印象。

4 果皮要將 R30 塗在底層，並從深色顏色開始，按照 R37 → R35 → R20 的順序進行漸層上色。

覆盆子（樹莓）的部分

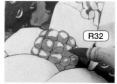

1 跳過較大範圍的高光塗上底色。

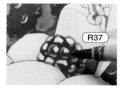

2 將顏色疊在高光附近，果粒下面則是跳過不上色。

3 一面將整體塗上顏色，一面讓先前疊上的顏色其分界融為一體。

4 以 R20 + R81 修整高光。

覆盆子 ○ ● ● ○ ○
R32 R37 R35 R20 R81

奇異果和芒果的部分

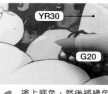

1 塗上底色，然後將綠色塗在奇異果上進行重疊上色。

2 以 YG91 加入陰影和圖紋。

3 以 G20 朝外描繪出圖紋。

4 將看上去會透出來的草莓顏色畫上去。考慮到果實的厚度跟透明度，這裡是選擇了淺紅色的 R30。

5 呈現位於表面的種子（C-6）和塞在果實裡面的種子（T-4）。

6 跳過高光，並以 Y17 將芒果塗上顏色。

7 以 YR02 將陰影塗上顏色，接著再以 R20 將深色陰影塗上顏色。蓋在高光上的 YR02 陰影則用 R30 上色。

奇異果和芒果

○ ● ○
YR30 G20 YG91

○ ● ○
R30 C-6 T-4

○ ○ ○
Y17 YR02 R20

藍莓的部分

藍莓 ○ ● ○ ○ ○
BV02 C-6 T-4 BV00 V000

1 跳過高光，將底層塗上顏色。BV02 要塗在會成為陰影的部分，而除了有強烈光線照射到的高光之外，其他場所則用 BV00 塗上顏色。

2 將 C-6 疊在 BV02，並將 T-4 疊在 BV00 之上加深顏色。

3 因為塗上了灰色系進行了重疊上色，所以要從上面補上藍色以及紫色系的 BV00 跟 V000，讓藍莓接近實物的顏色。

葉子的部分

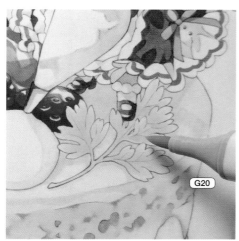

1 塗上 YR30 作為底色，並以 G20 營造出基本顏色。

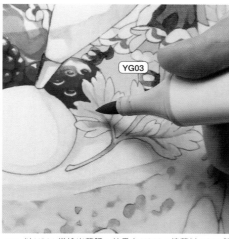

2 以 YG91 描繪出葉脈，並疊上 YG03。接著以 YG03 隨處加入陰影。要像 P.115 的擠花袋那樣，一面塗滿整個顏色或是用筆尖薄薄地塗上一層顏色，一面呈現出濃淡之別。

3 在陰影部分疊上 G20，讓分界融為一體。接著反覆進行這道步驟，加深顏色。草莓的蒂頭也要以同樣的顏色塗上顏色。

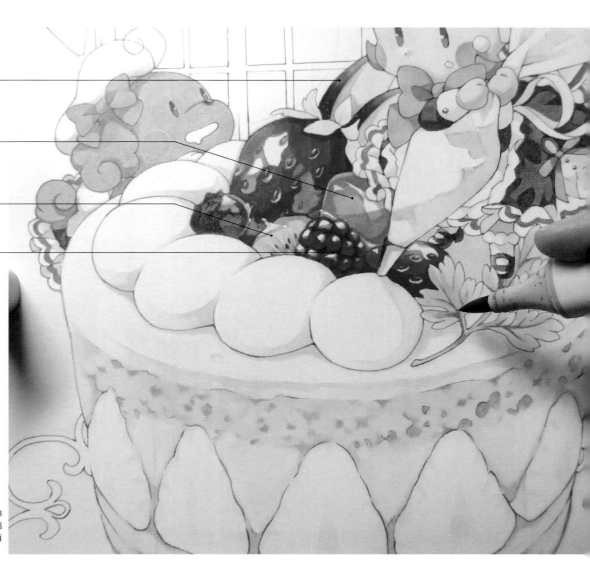

像是要去除掉顏色那樣，用 YR30 將蘋果皮上的斑點圖紋加進去。

芒果若是也在高光部分疊上陰影，看起來就會像是有掛上淺色陰影濾鏡效果。

奇異果要以自動鉛筆描繪出種子，並混合深色和淺色的種子進行描繪。

以 R37 將陰影加在覆盆子的果粒與果粒的凹陷處。

葉子

YR30	G20	YG91

YG03	YG63	R0000

4 以 YG63 讓葉脈鮮明化，然後用 YG03 和 G20 讓顏色融為一體。若是在前端的各個地方加入 R0000，就一幅畫而言會有一種很華麗的感覺。

草莓剖面的部分

1 從外側用 R32 ＋ R85，以及 R20 ＋ R83 的混色進行描繪。

2 留下中央的白色部分，以 R30 塗上顏色。

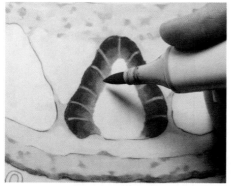

3 避開剖面的紋路，將 R81 重疊在 R30 之上。

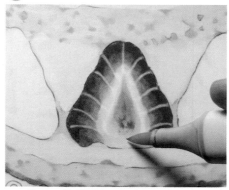

4 用 R0000 讓分界融為一體。中央的深色顏色是以 R32 描繪，並從 R32 上面疊上了 R30。

要進行混色的顏色之間，若是將顏色深淺度整合起來，就可以混色得很輕鬆很順利。草莓剖面的重疊上色，也可以參考 P.67 的顏色試塗資料，以各種不同色讓挑戰看看。

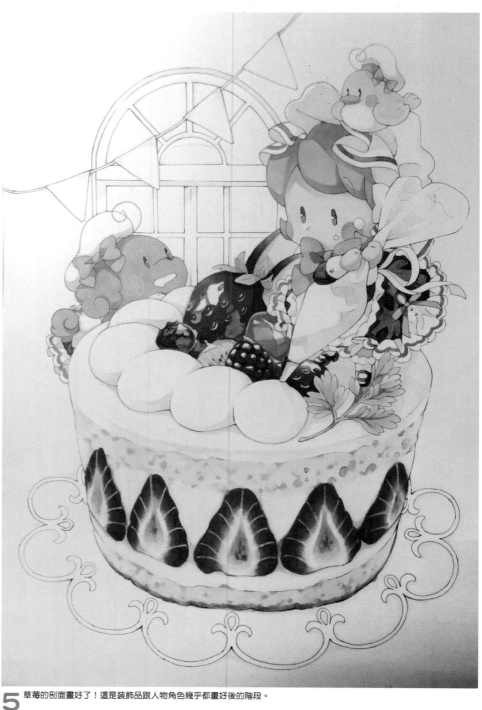

5 草莓的剖面畫好了！這是裝飾品跟人物角色幾乎都畫好後的階段。

120

⑥ 描繪出背景進行收尾

天空和月亮的部分

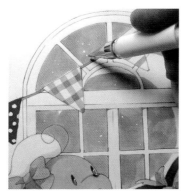

1 以 R81 將底層塗上顏色，並以白色鋼珠筆先將星星描繪好。因為要從其上面進行疊色，所以之後會變成有點暗淡的星星。

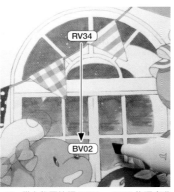

2 從上往下按照 RV34 → BV02 的順序進行重疊上色。若是在途中換成寬頭的那一側，並以留下筆觸的方式上色，就會顯得很有風情。

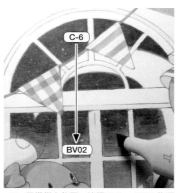

3 同樣從上往下，按照 C-6 → BV02 的順序進行疊色，並逐漸將天空顏色調暗。

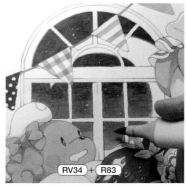

4 一直進行疊色，直到漸層變得很滑順。要是 BV02 不小心顏色掉了，那就再重新疊色一次。

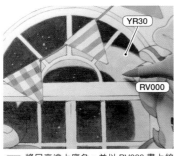

5 將月亮塗上底色，並以 RV000 畫上紋路。

6 將 R30 疊在 RV000 的紋路上並以 R81 加入稍微深色的紋路。

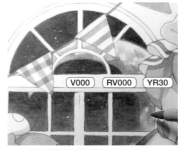

7 讓紋路和月亮的底色融為一體。

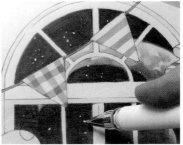

8 以白色鋼珠筆描繪明亮的星星，如此一來天空和月亮就畫好了。

光線與陰影的調整

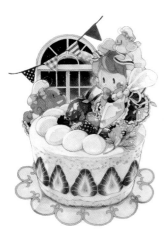

＊完成作品請參考 P.6

1 加入逆光的陰影。會形成陰影的地方，整個都要疊上 V000。頭髮則要使用 V01 加入陰影，並再疊上一次 Y21 來調整顏色深淺。

2 將 YR30 加入到有光線照射到的部分，跟因為高光而跳過留下的部分，完成作畫。

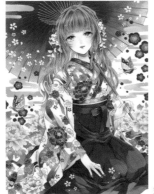

『坐若牡丹』
完成作品（P.8）

制服・振袖與袴 白谷悠

1 加上肌膚的陰影

從女校制服這個構想延伸拓展，並創作了一名身穿振袖與袴的角色。因為圖紋跟背景的牡丹花很豪華，容易有強烈印象，所以為了讓表情展現得溫柔點，髮飾點綴上輕淡且溫柔的櫻花色。同時在背景跟小物品加入了水色作為點綴色，藉以修飾成一種很美輪美奐且清純的形象。

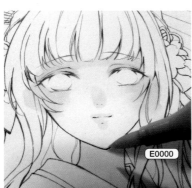

1 要意識著光線是從正面照射過去的，加上大略的陰影。臉部則要從頭髮位置朝著臉頰部分，大範圍地加入漸層效果。因為會以同色系上色，所以顏色超塗到頭髮部分是 OK 的。

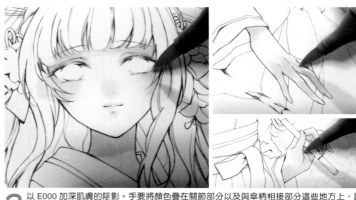

2 以 E000 加深肌膚的陰影。手要將顏色疊在關節部分以及與傘柄相接部分這些地方上，讓形體明確化。

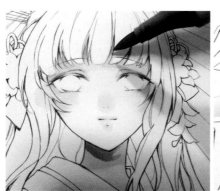
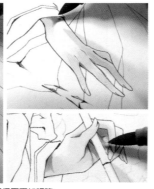

3 以 R81 在重點之處加入陰影，以便將立體感呈現得再更加明確。

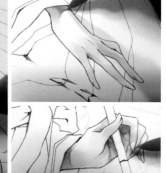

4 將 E000 疊在 R81 之上，一面進行漸層上色，一面使陰影顏色融為一體。

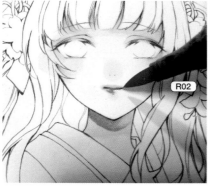

5 在嘴唇上以 R02 補上紅色感，並用 E000 使顏色融為一體，一股水嫩感就會隨之突顯而出。

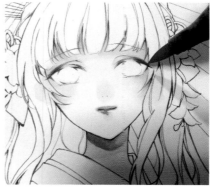

6 也在外眼角用 R02 抹上一層紅色感，然後同樣地用 E000 讓顏色融為一體。

肌膚

○ E0000

○ E000

◐ R81

◐ R02

122

② 眼睛的細部刻畫

1 以 E000 在整體眼線的下面加上陰影。

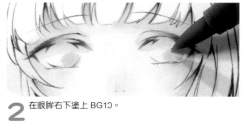

2 在眼眸右下塗上 BG10。

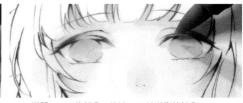

3 避開 BG10 的部分，並以 G20 填滿剩餘部分。

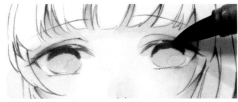

4 以畫出邊框的方式，用 BG09 將眼睫毛跟上側塗上顏色。

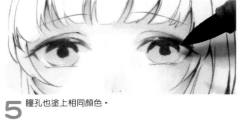

5 瞳孔也塗上相同顏色。

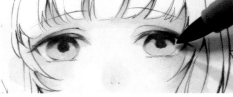

6 以模糊處理的方式，用 YG41 將眼眸的上側跟瞳孔塗上顏色。

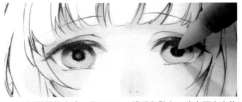

7 以戳點的方式，用 YG0000 將顏色點上，溶去正中央的顏色，然後以描繪出邊框的方式將眼眸框起來。

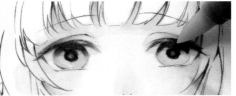

8 塗上了淺色顏色那部分的顏色會脫落掉，而使得周圍部分顏色變深。

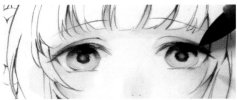

9 在眼睫毛跟眼睛這兩者分界上，將 G99 塗在要加入高光的部分。

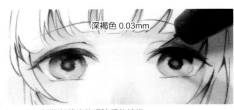

深褐色 0.03mm

10 以代針筆修整眼睫毛的線條。

廣告顏料→白色

11 以白色加入高光，眼睛部分就完成了。

眼睛

E000　BG10　G20　BG09

YG41　YG0000　G99

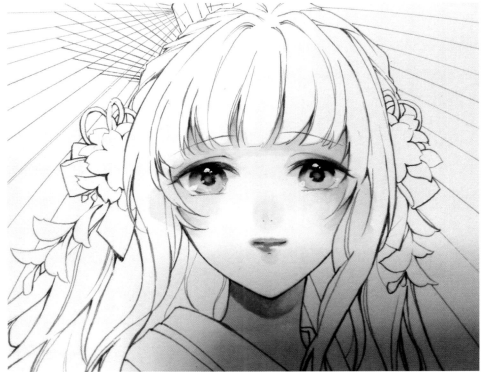

③ 頭髮和髮飾的重疊上色與漸層上色

描繪頭髮

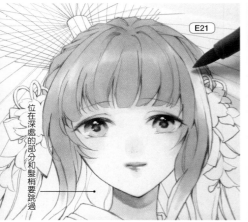 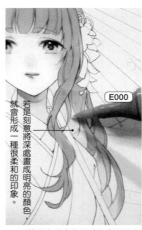 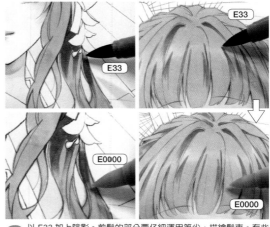 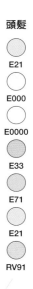

位在深處的部分和髮梢要跳過

頭髮

E21 / E000 / E0000 / E33 / E71 / E21 / RV91

1 將底層塗上底色。前髮要以放鬆筆尖力道的方式將顏色畫得很淺，並營造出高光。

2 將位在深處的部分和髮梢進行漸層上色。

若是刻意將深處畫成明亮的顏色，就會形成一種很柔和的印象。

3 以 E33 加上陰影。前髮的部分要仔細運用筆尖，描繪髮束。有些地方，則要疊上 E0000 進行漸層上色。

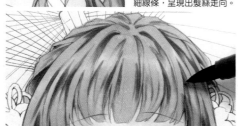

4 以 E71 仔細地將陰影加深。要以筆尖畫出細線條，呈現出髮絲走向。

5 接著再補塗上 E21。也要將 E21 疊在 E71 之上，使顏色融為一體。

6 頭髮深處部分跟髮梢以 RV91 加上陰影。這些地方若是以稍微帶有點紫色的粉紅色進行上色，就會呈現出一股透明感。最後整體疊上這個顏色，並修整協調感進行收尾。

描繪髮飾

 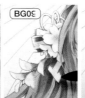 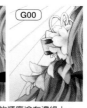

E40 / R0000 / R20 / R0000 / YG0000 / G00 / BG09 / G00

1 櫻花的陰影，要以漸層上色畫成帶有粉紅色的顏色。中心則按照 R20 → R0000 的順序進行模糊處理。

3 緞帶要薄薄地描繪出一層紋路，並按照 BG09 → G00 的順序塗在邊緣上。

 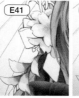 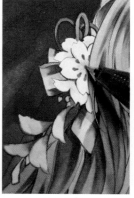

R22 / E41 / RV0000 / YR31 / R02 / YR31 / V06 / RV91

2 花瓣這個飾品，要用 R22 把顏色塗成中心部分，並以 E41 進行模糊處理，再從 R22 上面疊上 RV0000。

4 圓圈要塗上 YR31，然後以 R02 加上陰影。緞帶的反面則要塗上 YR31。

5 按照 V12 → V06 的順序，將陰影加在圓圈上，然後也用 RV91 加入緞帶的陰影。

6 以百樂牌 FRIXION ball 原子筆（紅色）描繪中心，凝聚形體。

④ 將陰影和圖形加入至振袖上
加入陰影

1 以 E41 加上大略的陰影。

2 疊上 E40 讓色調稍微沉著點。

3 疊上 R0000,畫成帶有粉紅色的顏色。將陰影加入至白底的和服上,呈現出光線的方向和立體感。

描繪條紋圖形

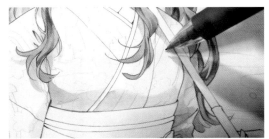

1 以自動鉛筆的彩色筆芯,將圖形的構圖分別描繪出來。櫻花、牡丹要用粉紅色,葉子用綠色,條紋圖形則用紫色。

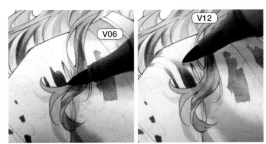

2 條紋圖形要按照 V06 → V12 → RV91 的順序進行漸層上色。按照深色→淡色的順序進行上色,並以皺褶跟身體線條調節濃度。

3 以色調呈現出肩膀的突出感和景深感。同時要將一直持續到肩膀根部的顏色漸層效果捕捉出來。

桃色牡丹要由內側→往外側

1 在中心塗上粉紅色,乾掉後從粉紅色上面疊上淺色顏色,使其融為一體。

2 在中心部分疊上 R22,並馬上塗上 R81 進行漸層上色。

3 也補上淺色顏色,畫成一種很滑順的漸層效果。

4 外側按照 R81 → RV000 的順序營造出滲透效果,並反覆塗上顏色。背面露出來的部分(花瓣的表面)則單獨使用 RV000 這一個顏色。

5 以金色的廣告顏料描繪出花朵的中心和主線。桃色牡丹要描繪成內側很濃,越往外側就越淡。紅色牡丹則要畫成一種內側很淡,越往外側就越濃的滑順漸層效果。

紅色牡丹要由外側→往內側

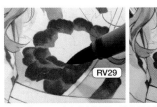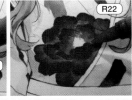

1 將 RV29 塗在花瓣外側,並趁顏色還沒乾時塗上 R22 進行漸層上色。接著在花朵中心以外的地方,反覆營造那種內側會變得很淡的漸層效果。花瓣表面則單獨使用 RV29 塗滿整個塊面。

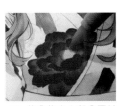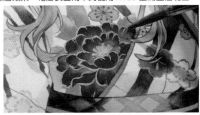

2 花朵的中心部分要以 E000 上色。

3 描繪其他部分,並和桃色牡丹一樣,以金色描繪出花朵的中心和主線進行收尾。

櫻花的部分

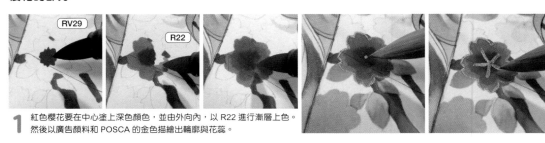

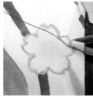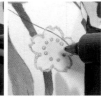

1 紅色櫻花要在中心塗上深色顏色，並由外向內，以 R22 進行漸層上色。
然後以廣告顏料和 POSCA 的金色描繪出輪廓與花蕊。

2 粉紅色櫻花要在中心塗上 RV000，
並塗上 RV0000 進行漸層上色，畫
成一種色調很溫柔的漸層效果。收尾則
要使用 POSCA 的金色進行。

重襟（衣領）的部分

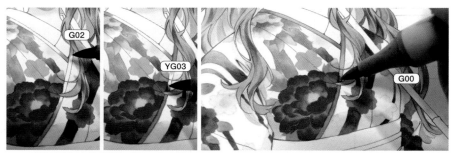

1 重襟是選擇了紅色半襟的互補色作為點綴色。沿著胸口的隆起弧度，按照 G02 → YG03 → G00 的順序進行漸層
上色。

長襦袢的部分

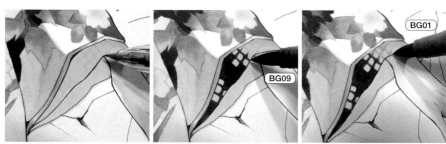

1 塗滿整個 BG10，並以自動鉛筆（水色筆芯）畫出鹿斑圖紋的構圖輔助線。要先塗上深色顏色。

2 按照 BG01 → BG10 的順序進行
漸層上色，令圖紋浮現出來。

3 在四角形裡面描繪圓點。

半幅帶的部分

1 塗滿整個 BG10，從 BG10 上面塗上 BG01 進行重疊上
色。然後以自動鉛筆（水色筆芯）描繪出菱形圖紋的構
圖輔助線。

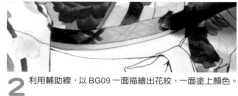

2 利用輔助線，以 BG09 一面描繪出花紋，一面塗上顏色。

3 在塗上 BG09 之後，按照 BG01 → BG10 的順序進行漸
層上色。

4 一面呈現出半幅帶的光澤，一面描繪菱形圖紋。

126

5 一面描繪陰影到袴裡面，一面描繪出形體

1 從腰圍處跳過明亮部分開始描繪起。

2 在原本跳過沒上色的地方塗上 R22。

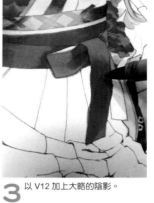

3 以 V12 加上大略的陰影。

4 以 YR31 將緞帶內側塗上顏色。

5 袴的其他部分也跳過明亮處進行上色。

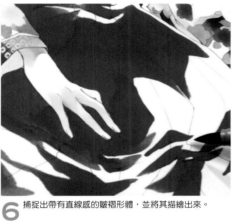

6 捕捉出帶有直線感的皺褶形體，並將其描繪出來。

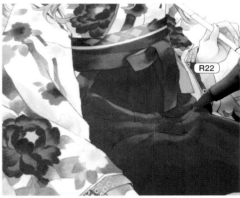

7 在原本跳過沒上色的部分，塗上淡紅色。

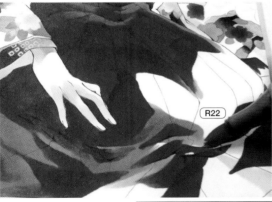

8 有光線照射到的明亮處，要以 R22 塗上顏色。

9 在膝蓋下方塗上淡紫色。

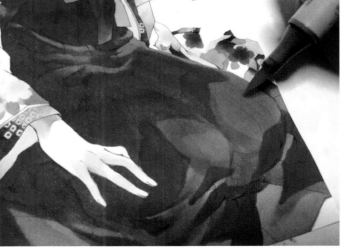

10 膝蓋的塊面也會變得很明亮，因此要以 R22 上色。

⑤ 袴的後續步驟

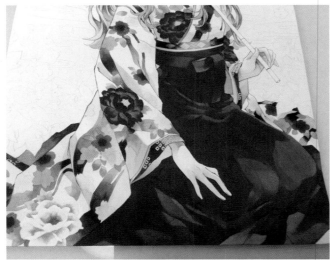

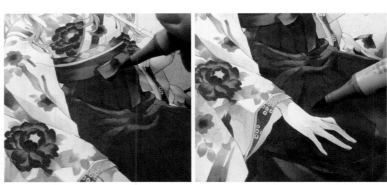

11 以 V06 描繪細微的陰影。到步驟 10 為止的步驟,雖然已經有了大略的立體感,但在這裡還是要再繼續增加一些立體形體。位置是打結處的下面、下腹部與大腿根部之間的皺褶、袴的襞褶、膝蓋部分這些地方。

10 袴的巨大顏色變化,使其看起來具有一股立體感。

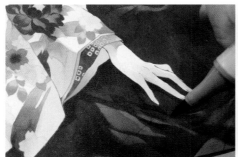

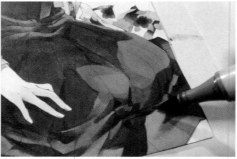

12 特別是手邊跟和服下面的陰影,要大範圍地加入陰影呈現出景深感。因為底層顏色是很明亮的朱紅色,所以若是使用紫色的 V06,那不單只是能夠加上陰影,還可以讓顏色帶有恰到好處的深度,並呈現出袴的厚重感。

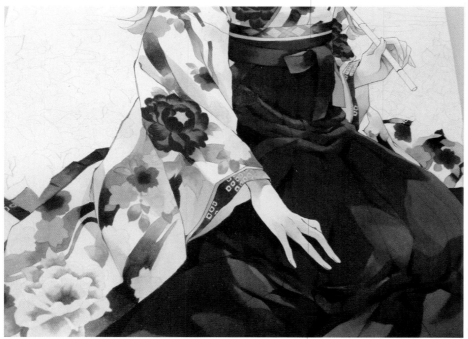

13 用防水麥克筆(POSCA)在袴畫上櫻花圖紋。此時若是觀看和服、袴這兩者顏色的協調感,會發現震撼力相當強烈。因此要以白色加上圖紋,柔化其印象。這裡是選擇了和髮飾相同的櫻花。如此一來,整體的統整感就會變得很好。

⑥ 處理小物品和背景進行收尾

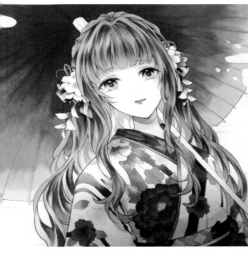

傘的部分

1 將要作為底色的顏色塗在和傘上。接著按照 RV29 → R22 → R20 → E000 → E50 這個順序的漸層效果塗上顏色。

2 底色畫好了。之後以防水麥克筆（POSCA 極細褐色、粉彩橘）描繪傘的支架。長的傘骨用雲形尺畫出來，而短的受骨則用直尺。傘柄（中棒）會顯得很明亮的塊面要塗上 RV91，而會顯得很陰暗的地方則塗上 E71。手中則以 E41 和 RV91 加上陰影。

雲霞的部分

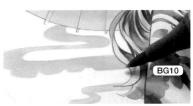

1 將整個雲霞塗滿 BG10。

2 從 BG10 上面塗上 BG01，並到處添加深顏色後，就以 BG10 進行漸層上色。

蝴蝶的部分

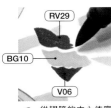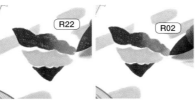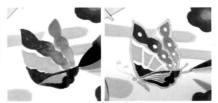

1 從翅膀的中心依序塗上顏色。

2 按照 RV29 → R22 → R02 的順序進行漸層上色。

3 後方深處則是按照 R22 → R02 的順序。後翅要用 BG09 圍住 YR31，並以金色描繪出邊框進行收尾。

牡丹和葉子的部分

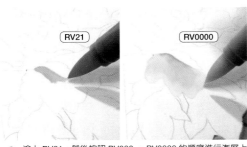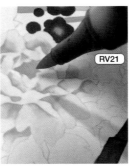

1 塗上 RV21，然後按照 RV000 → RV0000 的順序進行漸層上色。

2 反覆進行 3 個顏色的漸層上色，塑造出花朵形體。

3 疊上 RV21 加深陰影，以便呈現出立體感。

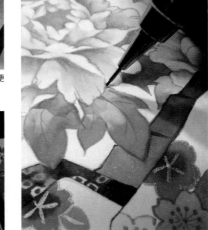

6 葉子要以自動鉛筆的藍色筆芯補上線條。花朵則要在乾掉後，從其上面疊上 R0000 使其融為一體，並塗上顏色營造大片且淺色的陰影，最後以自動鉛筆的紅色筆芯補畫上線條進行收尾。

4 葉子要從前端那邊塗上深色顏色，直到約 2/3 左右為止，然後從中心塗上淺色顏色進行漸層上色。

5 以 BG01 塗上深色陰影後，就以淺色的 BG10 進行漸層上色，讓顏色融為一體。淺色陰影則單獨使用 BG10 這一個顏色。

129

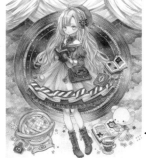

制服・古典風格的水手服 雲丹。

這是一幅以古典氣氛的「學校制服」為構想的新繪製作品。
這幅作品將位於角色身旁的書本，其裡面所展開的各式各樣知識，以及對天體和宇宙的嚮往化為了形體。

◀ 『Sophia』
（完成作品請參考 P.10）

（完成作品請參考 P.10）

1 從底色到陰影

肌膚
E0000 R000 R30
BV000 BV0000

1 將整體肌膚塗上底色。頭部要想像成是一個球體，並進行重疊上色，使陰影落在朝下的塊面上。

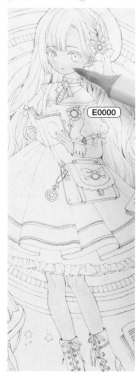

E0000

R000

2 將雙眼皮部分跟陰影塗上顏色。記得從淺色顏色開始塗起，以便塗色失敗後也可以進行修改。

3 以疊在 R000 之上的方式，塗上 BV000。

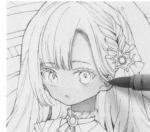

BV0000

4 將脖子陰影塗在整個脖子上。

5 乾掉後就塗上 R30 進行重疊上色，畫成有點紅色的感覺。

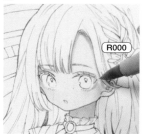

R000
R30

6 在眼睛周圍加入顏色。這顏色同時也負責如腮紅跟眼影般的任務。

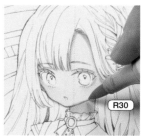

BV000

7 以在輪廓加上陰影的方式，先照著輪廓描上顏色。如此一來肌膚部分就幾乎都畫好了。

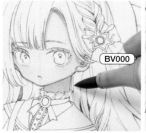

BV0000

8 在頭髮的陰影上塗上淡藍紫色。以深色顏色和淺色顏色進行漸層上色，並呈現出蘊含著空氣的頭髮透明感。

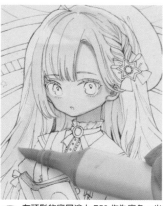

9 在頭髮的底層塗上 E50 作為底色。光線會照射到的地方要跳過留白。

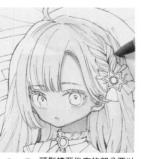

10 頭髮轉至後方的部分要以冷色（BV0000）進行呈現。若是使用帶有藍色感的顏色或明度很低的顏色，看上去頭髮就會像是拉到了後方（也稱之為後退色）。

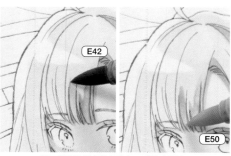

E42
E50

11 以 2 種顏色進行漸層上色，營造出髮束。

深色 ——反覆操作→ 淺色
E42 ⟹ E50
以 2 種顏色呈現出金髮的光輝感

頭髮
E50 BV000 BV0000 E42

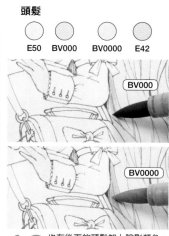

BV000
BV0000

12 也在後面的頭髮加上陰影顏色，呈現出空氣感。深處的頭髮也反覆進行深色→淺色的漸層上色。

② 疊上頭髮顏色進行漸層上色

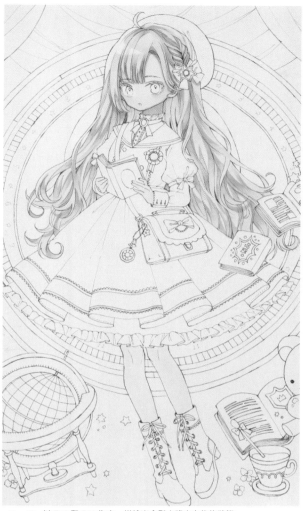

再塗一次 E31 看看，最後選擇了這個顏色。

E31　E70

一面試塗顏色一面摸索 COPIC 的顏色

雖然很想選再深上一階的顏色，可是要深到怎樣的程度才好呢……

頭髮

E31　E50　E42

要意識著髮束感和形體

E42

E50

不要進行漸層上色，稍微將顏色拉長一點點。

E42

15 疊上 E50，好讓下方擁有重量感。接著以明亮色彩將通透感也呈現出來，以免事物之間緊黏在一起。

14 將在顏色試塗時所挑選出來的 E31，用在深色陰影的部分。

13 以 E42 和 E50 為主，描繪出金髮大略走向後的狀態。

E42

E50

16 將辮子的髮束感呈現出來。陰影要上得比沒有打結的頭髮還要略多點。

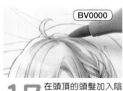

BV0000

17 在頭頂的頭髮加入陰影。

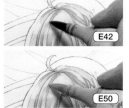

E42

E50

18 髮根邊緣的髮絲聚集量會很多，因此顏色要塗得很深。高光附近則要明亮點。

BV000

BV0000

19 也將後方深處的頭髮呈現出髮束感。接著讓顏色融入至整體頭髮當中。

20 在高光加入在想要呈現很顯眼的頭髮上。記得要縮小範圍，不要描繪得太多。

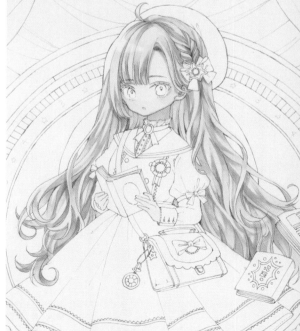

21 金髮的色調幾乎完成了。配合頭髮將眉毛也先塗上 E42。

③ 眼睛和衣服的細部刻畫

加上眼瞼的陰影，塗上眼眸顏色的作
畫步驟請參考 P.28。

1 眼線要配合頭髮顏色選擇 E42。

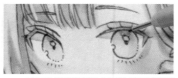

2 以自動鉛筆將眼眸的反射光描繪出邊框。

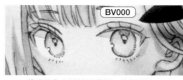

BV000

3 將眼眸內側描繪出邊框，使鮮明化。

只照著眼眸上面的眼線描上顏色

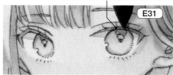

E31

4 若是在眼眸上面塗上一層深色顏色，眼眸就會出現一股球體感。

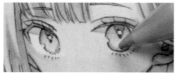

5 將眼眸加入高光。

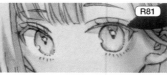

R81

6 外眼角若是畫成暖色系顏色，就會有一種化了妝的感覺而很可愛。

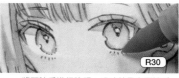

R30

7 將下睫毛進行強調。眼睛若是有下睫毛，就會顯得很洋娃娃（一種如洋娃娃般惹人憐愛的氣氛）。

B93 → BV000 漸層上色

8 描繪出貝雷帽的圓潤感和反射光。

B95

B97

9 配合貝雷帽的形體，沿著塊面的轉變之處加上陰影。繞至後方的部分則以 BV000 進行呈現。

BV000

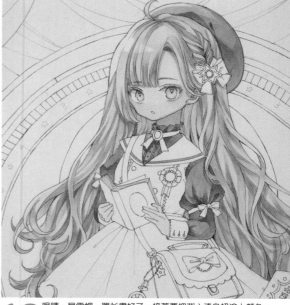

B95
↓
B93
漸層上色

10 將罩衫的底圖塗上底色。泡泡袖的反射光也塗上底色。

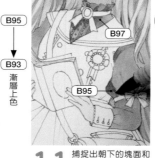

B97
B97
B95

11 捕捉出朝下的塊面和皺褶，加上陰影。

B97
重疊上色

12 在用 B95 塗完顏色後，以 B97 拉長 B95 的顏色。接著描繪出袖扣的皺褶部分。

13 眼睛、貝雷帽、罩衫畫好了。接著要把背心連身裙塗上顏色。

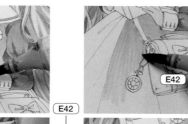

E42
↓
W-1
漸層上色

14 將裙子部分的底圖塗上底色。

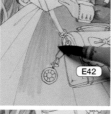

E42

W-1

15 腰部有被束了起來，所以裙子上面會很陰暗（顏色很深）。

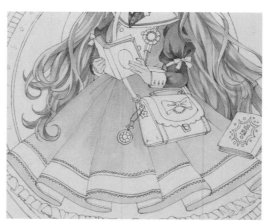

16 將下方畫得很明亮，呈現出裙子含帶著空氣的輕飄感。

E42

W-1

17 意識著胸部的隆起感加上陰影。

E42

18 描繪出布匹之間相疊所形成的陰影。

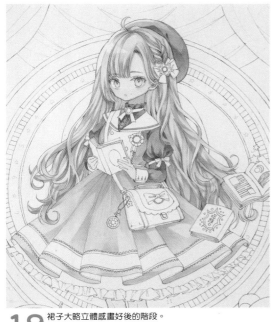

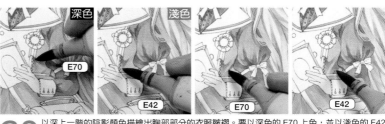

20 以深上一階的陰影顏色描繪出胸部部分的衣服皺褶。要以深色的 E70 上色，並以淺色的 E42 使其融為一體。皺褶要畫成是朝著腰部而去的。

深色　淺色

21 從腰部朝下塗成漸層效果。深色顏色要略少些，主要使用淺色的輕淡色調。

19 裙子大略立體感畫好後的階段。

22 陰影越往下，寬度就越寬。要以淺色顏色輕輕塗上。

 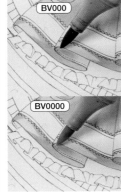

23 空氣感和通透感很重要。裙子的襯裡有改變顏色，使其與表面呈現出差異。

浮起來的地方若是塗得很明亮，就會很輕飄飄。

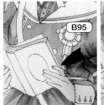 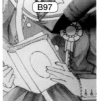 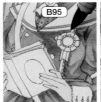 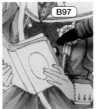

24 以 B95 將底圖塗上底色。要想像有來自左上方的光線和反射光，並按照 B97 → B95 的順序進行漸層上色。最後以 B97 描繪出鈕扣落下的陰影。

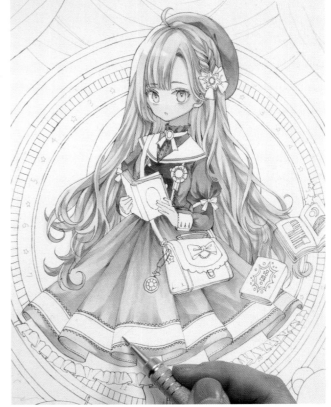

25 以自動鉛筆畫出下襬的圖紋構圖。下一個步驟就要來塗上圖紋顏色。

④ 將細部的密度提高

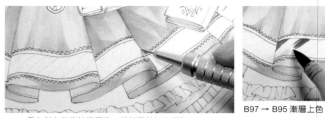

拉長顏色！

B97 → B95 漸層上色

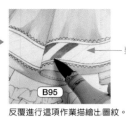

要將條紋畫成都是同樣的寬度。

B95

反覆進行這項作業描繪出圖紋。

1 畫上斜向的條紋構圖後，就把圖紋加上顏色。

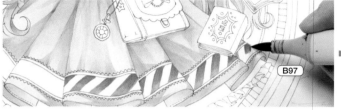

B97

B95

2 條紋的形狀也要沿著裙子的曲面形體，進行改變。

3 反覆進行深色淺色的漸層上色，讓色調也帶有變化並一直描繪到後方為止。

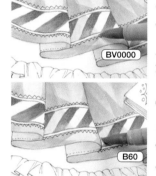

BV0000

B60

4 將 B60 塗在白底的陰影形體轉變之處上，並以 BV0000 拉長 B60。

E77

E71

E74

5 配合裙子的隆起處加上陰影。

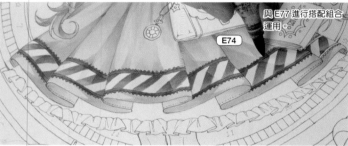

與 E77 進行搭配組合運用。

E74

6 在條紋部分的上下加上蕾絲邊飾。

使用白色鋼珠筆

7 若描繪上白色，訊息量會變多，看起來會很複雜。

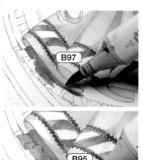

B97

B95

8 按照 B97 → B95 的順序將襯裙的底圖進行漸層上色。

B99

9 將背心連身裙所落下的陰影描繪在襯裙上。

10 背心連身裙畫好後的階段。

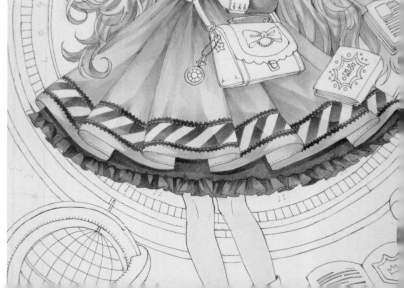

134

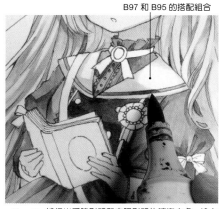

B97 和 B95 的搭配組合

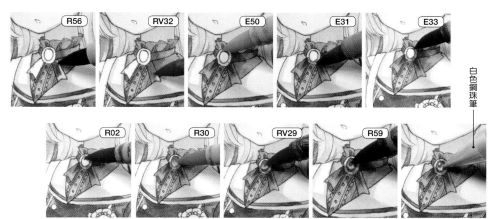

R56　RV32　E50　E31　E33

R02　R30　RV29　R59

白色鋼珠筆

11 捕捉出肩膀形體和衣服形體的轉變之處，塗上陰影。

12 掌握住立體感塗上顏色。多彩寶石浮雕的金屬扣具要將對比拉得略高一點。高光則要畫在看過去的左上方。

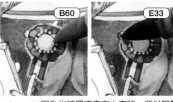

B60　E33

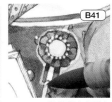

B41

13 以白色將胸花描繪出邊框，或是用麥克筆再描上一次顏色，以便讓胸花看起來很顯眼。

14 因為光線是來自左上方的，所以陰影大多會屯積在右下方。

15 胸花落在衣服上的陰影。

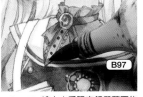

B97

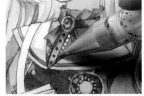

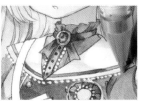

16 塗上水手服衣領所落下的陰影。

17 以白色描繪出蕾絲邊飾。

18 在水手服的衣領加入邊飾也會很可愛。

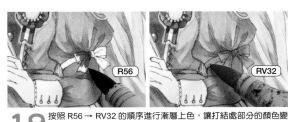

R56　RV32

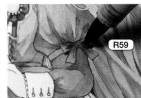

R59

19 按照 R56 → RV32 的順序進行漸層上色，讓打結處部分的顏色變深。

20 朝著打結處加上緞帶的陰影。

21 捕捉出袖子的立體感，並以 B41 從形體的轉變之處塗上顏色，然後以 B60 拉長 B41。

22 在袖扣加入白色。

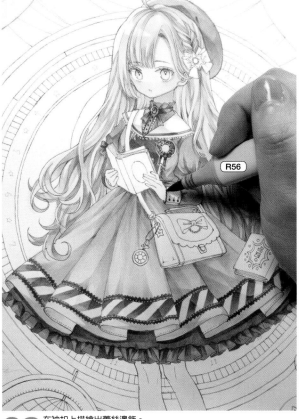

R56

23 在袖扣上描繪出蕾絲邊飾。

135

⑤ 一面描繪小物品，一面描繪手腳

在描繪出書包（請參考 P.94）、書本（請參考 P.95）作為小物品後，就描繪出「手」，接著再描繪出「腳」。

1 在手指縫隙塗上 BV0000 後，這本書就完成了。書本的上色方法在 P.95 有進行介紹。

2 捕捉出手指關節塗上顏色。

3 也要想像著來自上方的光，將陰影也落在下面的塊面上。

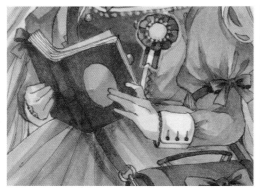

4 書本跟手指的陰影會產生一個空間。

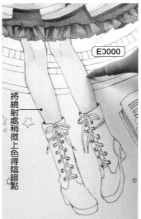 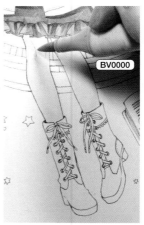 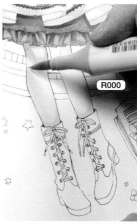

5 要意識到作為腳部基本形狀的圓柱。

將繞射處稍微上色得陰暗點

6 加上大略陰影後的模樣。

7 將膝蓋這些部分進行重疊上色。

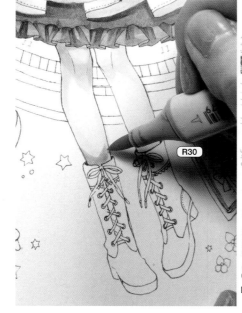 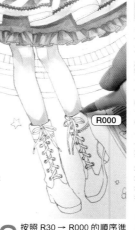

8 以沿著腳的形體的方式，將陰影描繪在膝蓋跟靴子的鞋口上。

9 按照 R30 → R000 的順序進行漸層上色。

靴子的描繪方法請參考 P.96

10 腳的部分畫好後的模樣。

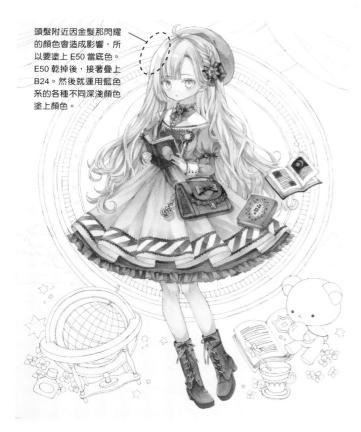

頭髮附近因金髮那閃耀的顏色會造成影響，所以要塗上 E50 當底色。E50 乾掉後，接著疊上 B24。然後就運用藍色系的各種不同深淺顏色塗上顏色。

6 描繪出背景的星座盤

營造出藍色漸層，並加入金色圓環

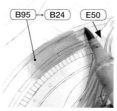

B95 → B24 E50

1 以藍色系的顏色進行漸層上色。

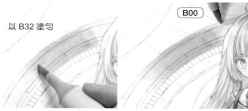

以 B32 塗勻

B00

2 以 B32 塗上顏色去除掉斑駁不均，接著按照 B00 → B000 的順序使顏色融為一體。這是為了加強 B32 和底色 E50 的融洽感。

B0000

3 以淺藍色將頭髮附近的顏色拉長。

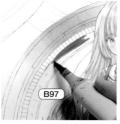

B97 B95

4 沿著弧線塗上深色顏色。這裡若是進行漸層上色，就會呈現出一股如宇宙般的氣氛。

BV000 B24

5 追加 BV000 畫成複雜顏色。內側要按照 B00 → B24 的順序進行重疊上色。

為了呈現出金屬感對比要畫成高對比

E53

6 圓環要塗上 E50 並等其乾掉，接著再按照 E53 → E50 的順序營造出底色。最後按照 E33 → E53 的順序進行重疊上色。

7 以白色將刻度跟數字刻畫上去。

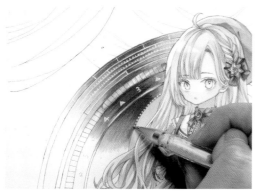

8 也描繪裝飾。背景的小物品、天空跟布幕這些地方也進行收尾修飾，完成作畫。　※ 完成作品請參考 P.10

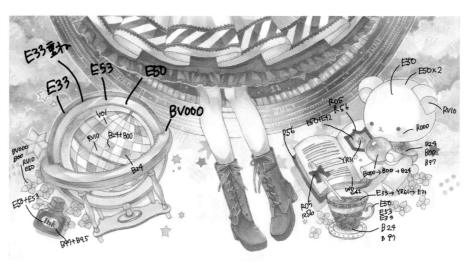

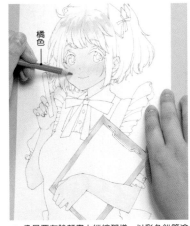

▲『無題』（封面作品）

制服 · 圍裙洋裝　川名すず

這位是以 COPIC 麥克筆為主題的架空咖啡廳主僕服務生？還是可以請她畫插畫的活動導覽小姐呢？這裡要來看一下本書的封面插畫其創作步驟。

1 底色上色

肌膚
YR0000
E000

頭髮
R30
R000
N-1
V91

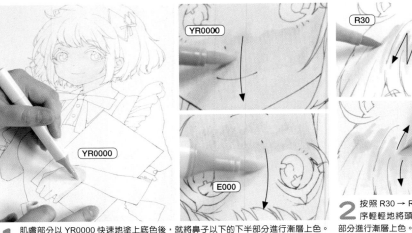

YR0000

YR0000
E000

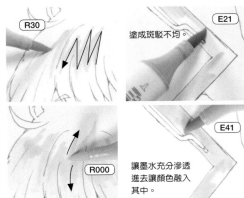

R30
E21　塗成斑駁不均。

R000
E41　讓墨水充分滲透進去讓顏色融入其中。

1 肌膚部分以 YR0000 快速地塗上底色後，就將鼻子以下的下半部分進行漸層上色。接著將紙張倒轉過來，將上半部分也同樣如此塗上顏色。

2 按照 R30 → R000 的順序輕輕地將頭髮的高光部分進行漸層上色。

3 板夾的板子部分也塗上底色。

橘色

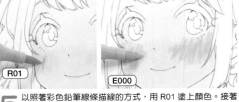
R01
E000

YR0000
E000

4 像是要在臉頰畫上縱線那樣，以彩色鉛筆塗上顏色。因為想要畫出較粗的線條，所以筆芯用圓的會比較好。

5 以照著彩色鉛筆線條描線的方式，用 R01 塗上顏色。接著以 E000 從右邊的臉頰，緩緩地往左邊進行重疊上色。

6 以 E000 和 YR0000 從臉部正中央往上下兩邊進行漸層上色。沿著臉部的曲面，將鼻子到眼睛上面這一段，以及鼻子到下巴前端這一段塗上顏色後，就等待畫面乾掉。

N-1
R000

7 從前髮將每撮髮束疊上漸層上色。記得要將漸層塗成越往髮梢，顏色就越淡越明亮！

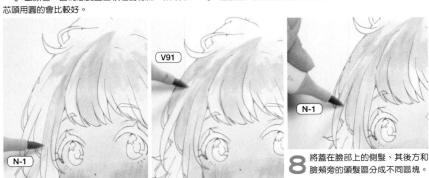
N-1
V91
N-1

8 將蓋在臉部上的側髮、其後方和臉頰旁的頭髮區分成不同區塊。

頭髮的捕捉方法，也請參考 43 頁的介紹。

R000

9 髮梢要以淺色顏色塗上底色，好讓髮梢變輕。因為之後還能夠再加深顏色，因此要盡可能地塗得淡一點！

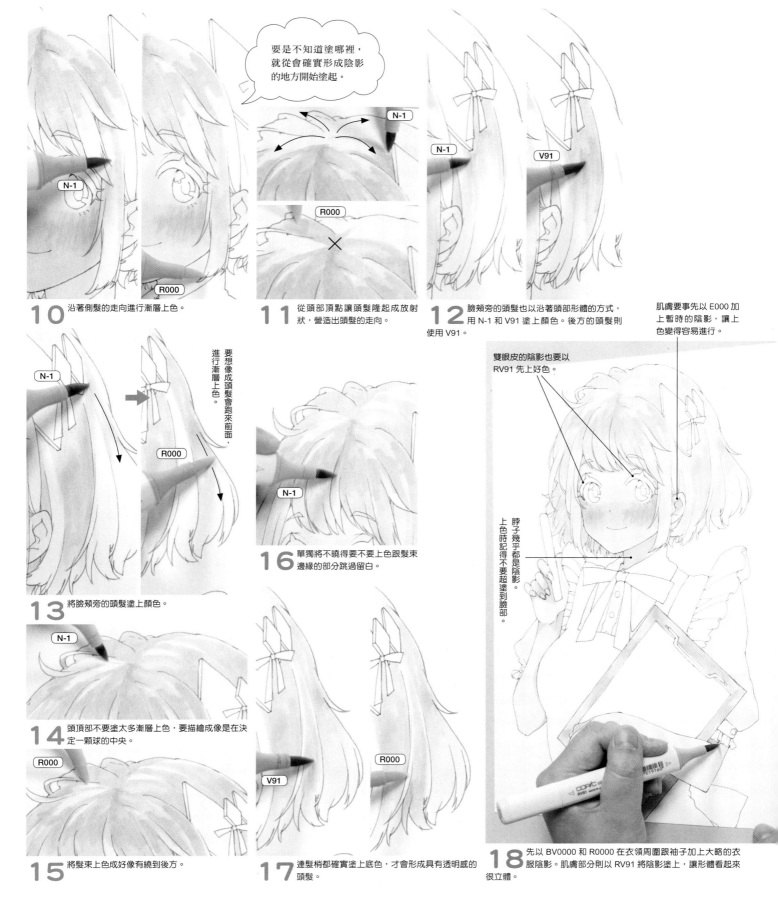

10 沿著側髮的走向進行漸層上色。

要是不知道塗哪裡，就從會確實形成陰影的地方開始塗起。

11 從頭部頂點讓頭髮隆起成放射狀，營造出頭髮的走向。

12 臉頰旁的頭髮也以沿著頭部形體的方式，用 N-1 和 V91 塗上顏色。後方的頭髮則使用 V91。

肌膚要事先以 E000 加上暫時的陰影，讓上色變得容易進行。

要想像成頭髮會跑來前面，進行漸層上色。

13 將臉頰旁的頭髮塗上顏色。

14 頭頂部不要塗太多漸層上色，要描繪成像是在決定一顆球的中央。

15 將髮束上色成好像有繞到後方。

16 單獨將不曉得要不要上色跟髮束邊緣的部分跳過留白。

17 連髮梢都確實塗上底色，才會形成具有透明感的頭髮。

雙眼皮的陰影也要以 RV91 先上好色。

脖子幾乎都是陰影。

上色時記得不要超塗到臉部。

18 先以 BV0000 和 R0000 在衣領周圍跟袖子加上大略的衣服陰影。肌膚部分則以 RV91 將陰影塗上，讓形體看起來很立體。

2 重疊肌膚跟衣服的顏色進行漸層上色

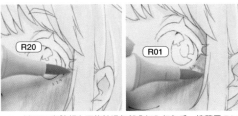

R20
R01

1 以 R20 在臉頰上面的外眼角部分加入紅色感。接著用 R01 以描線的方式，從上面快速地進行重疊上色。

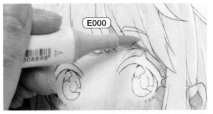

E000

2 先將 E000 塗在前髮重疊在眉毛上的那個透明部分。

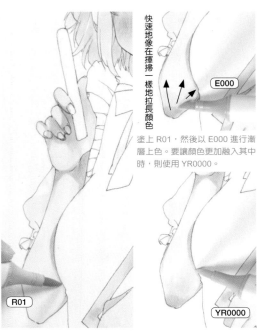

快速地像在揮掃一樣地拉長顏色

E000

塗上 R01，然後以 E000 進行漸層上色。要讓顏色更加融入其中時，則使用 YR0000。

R01

YR0000

3 將 R01 和 E000 使用在手部跟手肘的關節，這些帶有圓潤感的陰影形體上。要事先以 RV91 塗上後再進行重疊。

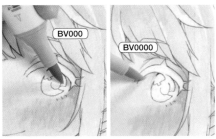

BV000
BV0000

4 將 BV000 和 BV0000 塗在白眼球的陰影上，進行漸層上色。要避開眼眶塗上陰影。

5 鼻子要以 R01 描繪出一個四角形，並用 E000 讓內側融為一體。

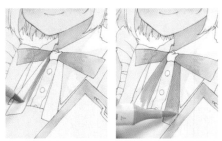

6 緞帶塗上 R02 後，就用從中心將顏色往外拉長的方式，以 R00 進行漸層上色。

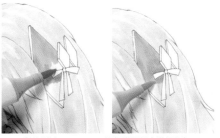

7 髮飾則以 R30 → R00 這個搭配組合進行上色。

波形褶邊落在白色衣服上的陰影
①隨意描繪出邊緣的曲線。
②由下往上將一些較長的線條與曲線連接起來，描繪出波形褶邊。
③以 BV000 加上陰影後⋯⋯
④就以 R0000 進行漸層上色使顏色融為一體。圍裙洋裝的波形褶邊也同樣如此描繪。

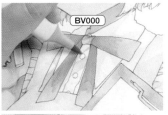

BV000

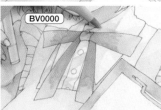

BV0000

8 以 BV000 描繪出白色衣服的陰影後，再以 BV0000 進行漸層上色。

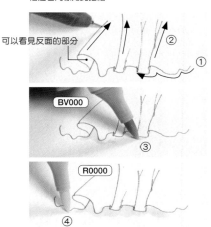

可以看見反面的部分

②
①

BV000

③

R0000

④

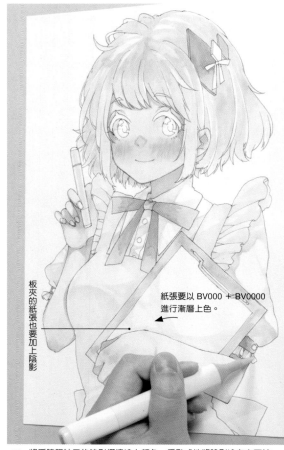

板夾的紙張也要加上陰影

紙張要以 BV000 ＋ BV0000 進行漸層上色。

9 將肩膀跟袖口的波形褶邊塗上顏色。重點式地將陰影塗在布匹被束起來而聚集在一起的地方。

③ 頭髮的重疊上色

這裡還處於第 2 階段上的陰影。要逐步地塗成深色顏色。

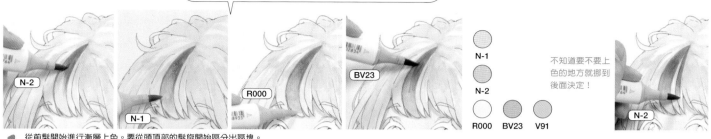

N-1

N-2

R000　BV23　V91

不知道要不要上色的地方就挪到後面決定!

1 從前髮開始進行漸層上色。要從頭頂部的髮旋開始分出區塊。

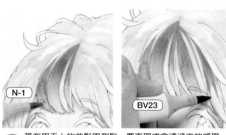

2 蓋在眉毛上的前髮跟側髮,要表現成會透過來的感覺。

3 將陰影顏色疊在位於後方的髮束。

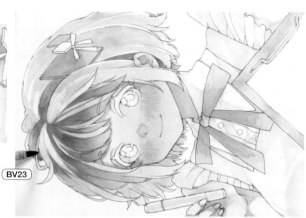

4 將繞至後面的頭髮縫隙部分塗上顏色。

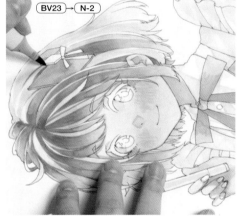

5 雖然被髮飾給遮住了,不過臉頰旁的髮束其走向是有連接起來的。

6 一面留下原本的明亮色調,一面進行重疊上色。

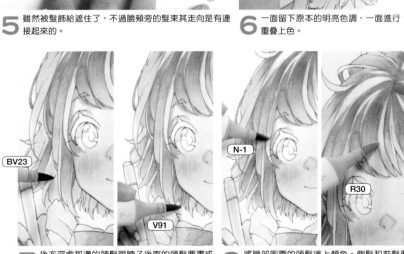

7 後方深處那邊的頭髮跟脖子後面的頭髮要畫成淺色顏色。

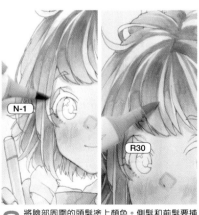

8 將臉部周圍的頭髮塗上顏色。側髮和前髮要捕捉出與眼睛之間的位置關係。

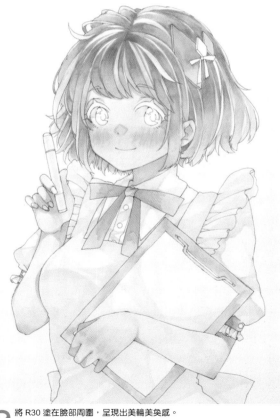

9 將 R30 塗在臉部周圍,呈現出美輪美奐感。

④ 細節的細部刻畫

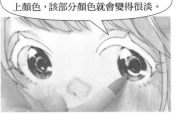

若是用戳點的方式，以淺色顏色塗上顏色，該部分顏色就會變得很淡。

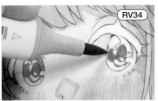

1 一面避開眼眸裡的高光，一面以筆尖塗上顏色。 `RV34`

2 將下方的明亮部分塗上底色。 `RV10`

3 將正中央的顏色塗得很深…… `RV09`

4 然後以 RV34 進行漸層上色，使顏色融為一體。

5 將 R00 塗在眼眸下方，去除掉顏色。

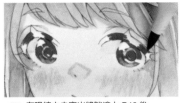

6 在眼線中央空出縫隙塗上 R46 後……

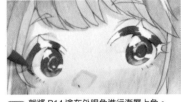

7 就將 R14 塗在外眼角進行漸層上色。

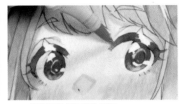

8 先將 R02 塗好在內眼角。

9 將深色的 RV69 加入在眼線的正中央（黑眼球的上面）。

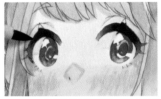

10 用拉長顏色的方式，以 E04 將顏色連接起來。

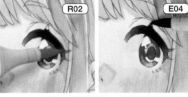

11 用前面用過的顏色，讓眼線跟眼睫毛融為一體。 `R02` `E04`

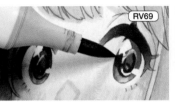

12 以 RV69 加深眼眸的顏色，然後以拉長 RV69 的方式，用 E04 塗上顏色。 `RV69` `E04`

以沿著頭部彎起來的方式，用 R24 + R14 進行漸層上色。

基本上而言，重疊上色步驟要等顏色乾掉後再進行！

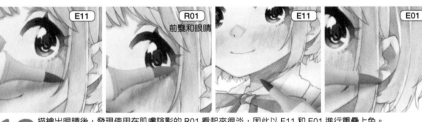

13 描繪出眼睛後，發現使用在肌膚陰影的 R01 看起來很淡，因此以 E11 和 E01 進行重疊上色。 `E11` `R01 前髮和眼睛` `E11` `E01`

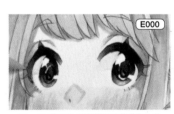

14 將 E01 塗在雙眼皮的陰影上後，就以輕撫的方式，用 E000 進行模糊處理。 `E000`

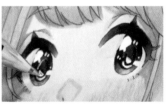

15 以白色鋼珠筆加入白色。

16 描繪眉毛。 `BV23`

`R30`

17 將圍裙部分的陰影進行漸層上色加深顏色。按照 R30 → R000 的順序讓各部分的皺褶跟陰影的形體鮮明化。 `R30` `R000`

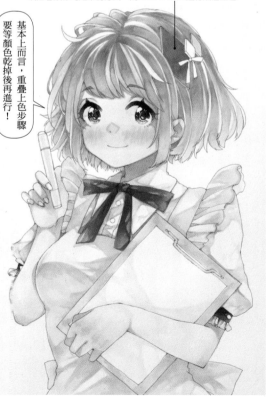

18 緞帶、袖口、髮飾也都進行重疊上色加強色調。重疊上色要按照 R14 → R02 的順序進行。漸層乾掉後，就以 R37 和 R24 加上陰影。

5 收尾修飾

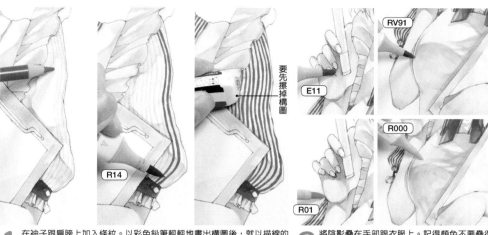
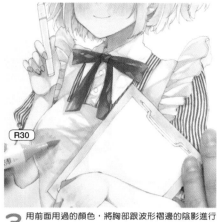

1 在袖子跟肩膀上加入條紋。以彩色鉛筆輕輕地畫出構圖後，就以描線的方式，用 R14 仔細地塗上顏色。最後沿著袖子的隆起形體，用 R24 加強立體感。

要先擦掉構圖

2 將陰影疊在手部跟衣服上。記得顏色不要疊得很深。

3 用前面用過的顏色，將胸部跟波形褶邊的陰影進行收尾修飾。

以彩色鉛筆將木紋描繪成鋸齒狀。

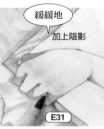

緩緩地 加上陰影

別忘了

形成在紙上的陰影

4 板子要以彩色鉛筆加上筆觸，然後疊上 E21 和 E41。

漸層上色原則上要使用①～③的用法！

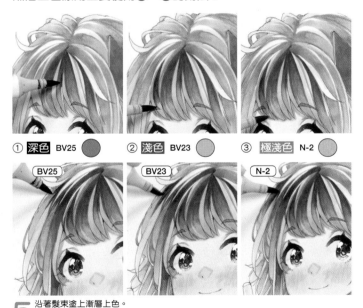

① 深色 BV25
② 淺色 BV23
③ 極淺色 N-2

5 沿著髮束塗上漸層上色。

6 為了表現出空間的通透感，髮梢要畫成淺色的。

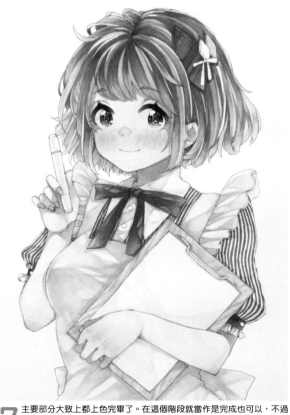

7 主要部分大致上都上色完畢了。在這個階段就當作是完成也可以，不過這裡則要試著再提高細部的密度，以供本書封面畫之用。

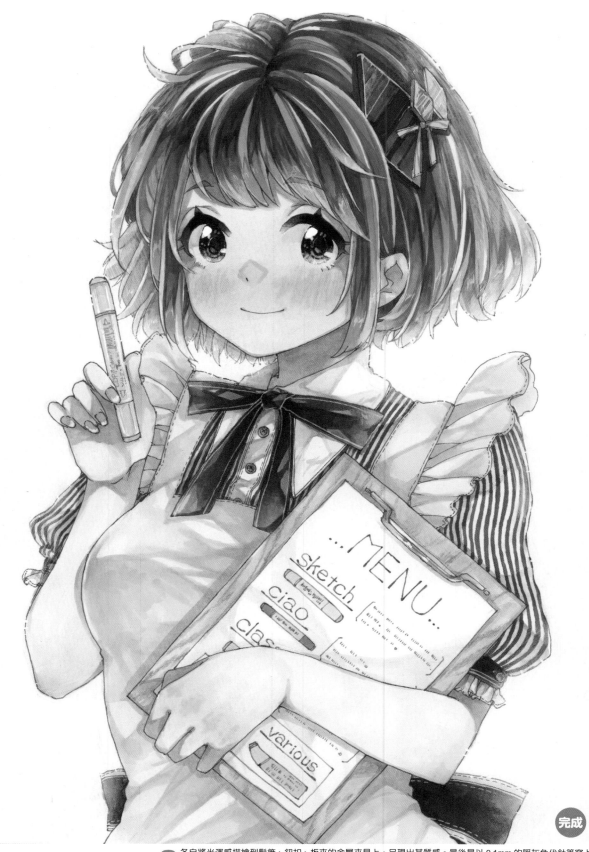

完成

8 各自將光澤感描繪到髮飾、鈕扣、板夾的金屬夾具上，呈現出其質感。最後是以 0.1mm 的暖灰色代針筆寫上文字這些細節，將色調統合起來，以免只有這些部分很顯眼而格格不入。

回顧插畫創作流程

初期的草圖（構想）

草稿階段

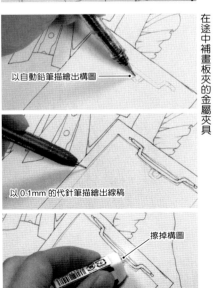

在途中補畫板夾的金屬夾具

以自動鉛筆描繪出構圖

以 0.1mm 的代針筆描繪出線稿

擦掉構圖

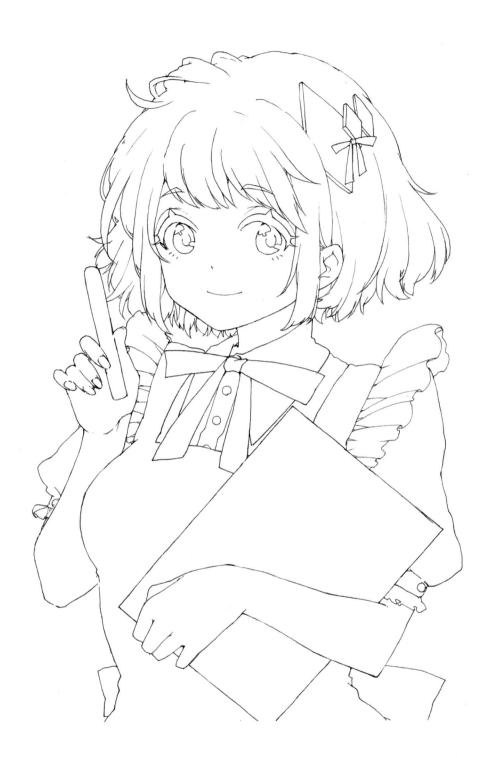

這是透過 0.3mm 的代針筆所描繪出來的線稿。描繪線稿時，也很重視屬於自己的「手部特性」，並盡量不要讓自己被草稿給侷限住。會想要讓位於前方的事物很顯眼，加粗線條呈現出強弱對比，以免線條顯得很均一。沒有連接起來的線條跟脫線的部分，因為有可能會造成上色時的困惑，所以建議不要有這些部分存在。

如何區別使用代針筆……比較看看線稿與完成作品吧！

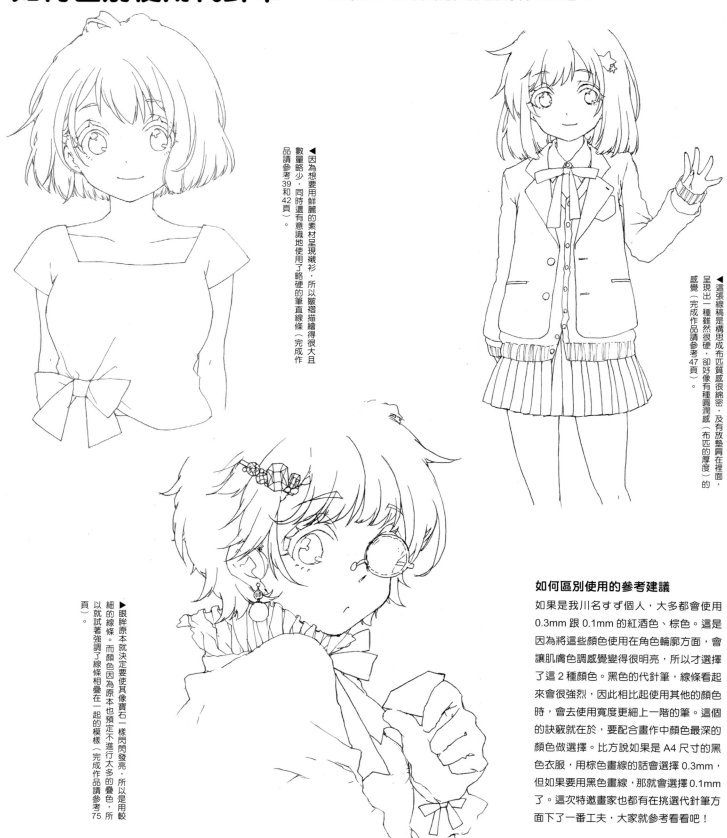

◀因為想要用鮮麗的素材呈現襯衫，所以皺褶描繪得很大且數量略少，同時還有意識地使用了略硬的筆直線條（完成作品請參考39和42頁）。

◀這張線稿是構思成布匹質感很綿密，及有放墊肩在裡面，呈現出一種雖然很硬，卻好像有種圓潤感（布匹的厚度）的感覺（完成作品請參考47頁）。

▶眼眸原本就決定要使其像寶石一樣閃閃發亮，所以是用較細的線條。而顏色因為原本也預定不進行太多的疊色，所以就試著強調了線條相疊在一起的模樣（完成作品請參考75頁）。

如何區別使用的參考建議

如果是我川名すず個人，大多都會使用0.3mm跟0.1mm的紅酒色、棕色。這是因為將這些顏色使用在角色輪廓方面，會讓肌膚色調感覺得很明亮，所以才選擇了這2種顏色。黑色的代針筆，線條看起來會很強烈，因此相比起使用其他的顏色時，會去使用寬度更細上一階的筆。這個的訣竅就在於，要配合畫作中顏色最深的顏色做選擇。比方說如果是A4尺寸的黑色衣服，用棕色畫線的話會選擇0.3mm，但如果要用黑色畫線，那就會選擇0.1mm了。這次特邀畫家也都有在挑選代針筆方面下了一番工夫，大家就參考看看吧！

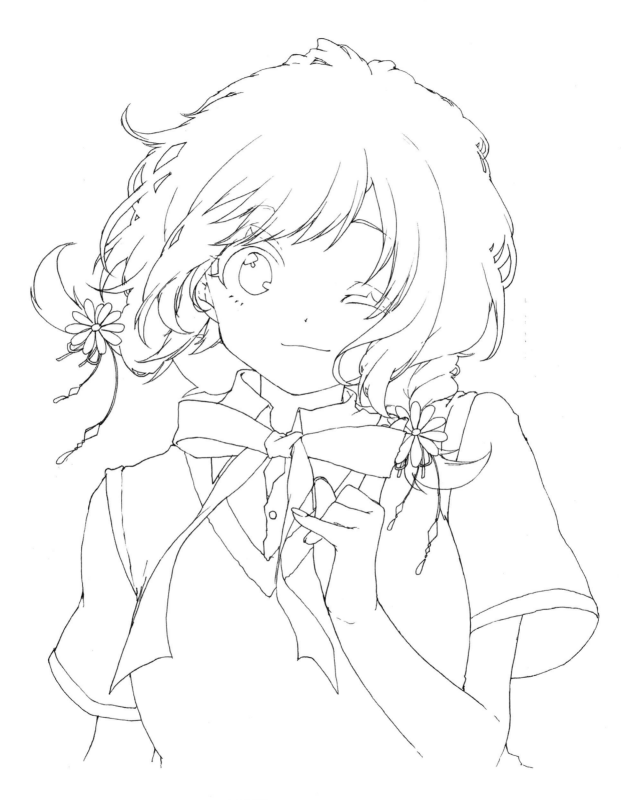

制服作品最重要的，就是要意識到那種『蓬鬆』的空氣感。就算線稿偏離了草稿的線條，
還是會配合手腕的自然動作，畫出頭髮這些線條（完成作品請參考 P.2）。

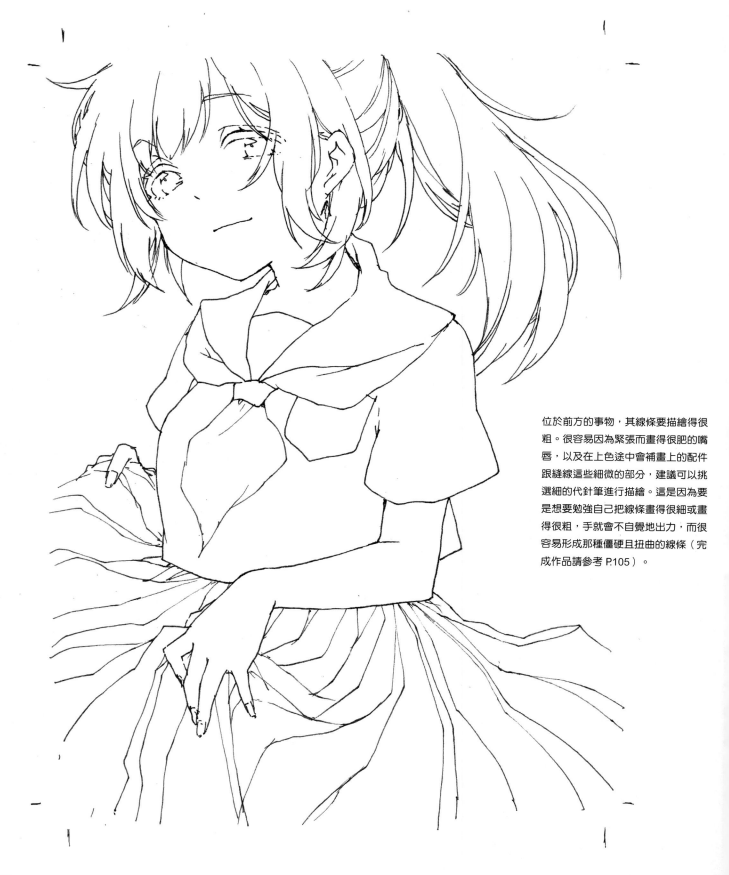

位於前方的事物，其線條要描繪得很粗。很容易因為緊張而畫得很肥的嘴唇，以及在上色途中會補畫上的配件跟縫線這些細微的部分，建議可以挑選細的代針筆進行描繪。這是因為要是想要勉強自己把線條畫得很細或畫得很粗，手就會不自覺地出力，而很容易形成那種僵硬且扭曲的線條（完成作品請參考 P.105）。

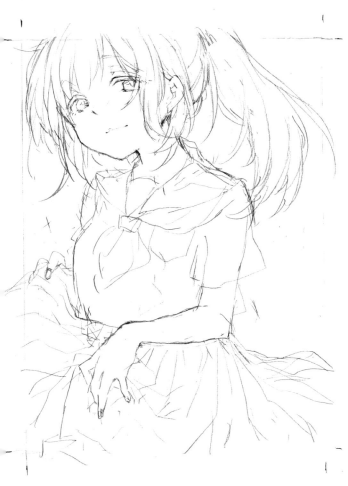

▲以自動鉛筆描繪出來的草稿。

▲這是從制服延伸並構想出來，同時將之描繪出來的各種服裝，其中途階段的素描圖。為了擬定方案並將靈感化為實體，以供第4章之用，描繪了許多筆記圖。

◀正在描繪水手服作品草圖其途中的模樣。

在描繪線稿時，雖然也要看個人的喜好，但一般只要配合畫作的大小選擇代針筆的粗細，那麼挑選起來就會很容易。ATC（6.4×8.9cm）跟明信片尺寸（14.8×10cm），選用0.1mm跟0.05mm會很方便，是一種連細微地方也可以很容易進行刻畫的粗細。B5（25.7×18.2cm）跟A4（29.7×21cm）尺寸，則是推薦0.3mm跟0.1mm。而更大的尺寸，從遠處觀看時，有時線條會變得看不見，因此會使用0.5mm。就同時當作是在塗鴉，試著以代針筆練習一下畫線吧！

※ ATC（Artist Trading Cards）……一種源自於歐美作家其靈感的小型插畫作品名稱。也經常會舉辦交換會。

看起來很可愛的姿勢訣竅……試著透過「推進」與「拉出」描繪看看吧！

以「表情和肢體動作很可愛的女孩子」這個主題描繪草圖，就試著透過這個設定構成畫面看看吧！若想要一次就滿足「表情」與「肢體動作」這2個條件，很多時候都會顧此失彼，因此首先要試著將這兩者各自分開，進行思考。

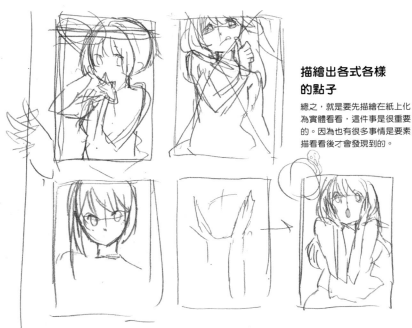

描繪出各式各樣的點子

總之，就是要先描繪在紙上化為實體看看，這件事是很重要的。因為也有很多事情是要素描看看後才會發現到的。

因為是「表情很可愛」的作品，所以首先作為前提很重要的一件事，就是表情要可以清楚看見。

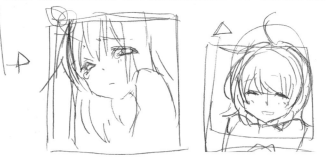

極端的表情變化　「哭」←→「笑」

肩膀只是抬或縮單一邊，也能夠呈現出表情。

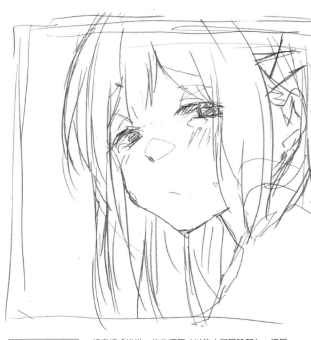

草圖　其1

將表情「推進」後的構圖（以放大展現臉部）。這是一種常會描繪，略為有點仰視視角的構圖，並捕捉出哭臉的一張草圖。眼睛因為是一個會讓人印象非常深刻的部位，因此這裡是像漫畫跟雜誌的封面那樣，將目光朝向了觀看者這一側。

眼睛、眉毛和嘴巴非常重要。眉毛有確實描繪了出來，而平常總是想要呈現出表情，因此畫成了粗眉毛。

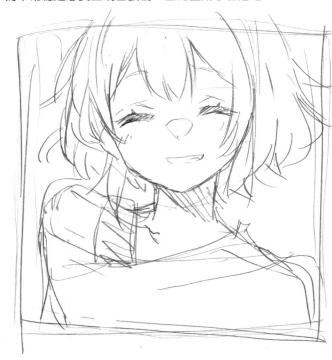

草圖　其2

「微微」一笑的表情放大。眼睛因為兩邊都是閉起來的，所以就追加了抬肩的肢體動作。

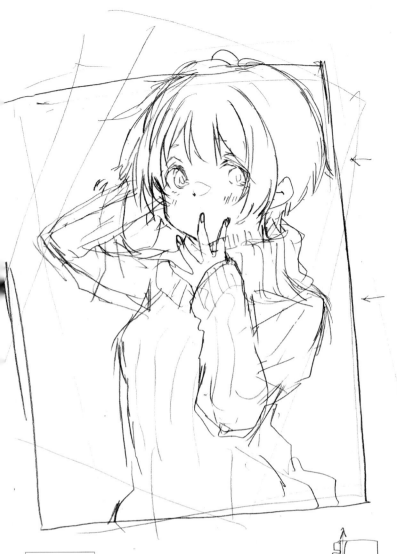

如果是一個「肢體動作很可愛」的姿勢，首先要思考「女孩子那種很可愛的肢體動作要透過哪裡呈現才好？」個人而言是喜歡「手（指）」和「肩膀」，而且覺得指甲應該也是一個呈現女孩子氣息的重要部位。

若是要加上肢體動作，那改用「拉出」（稍微遠離角色截取構圖）會比較穩定且易於觀看，因此這裡是設定為了縱長構圖。縱長構圖的話，會不同於正方形構圖，不用太考量留白問題，就可以將畫面容納得很整齊俐落，因此想要讓觀看者對衣服一類的留有印象時會很有效。很在意留白時，也可以將其畫成單色背景。

不單是構圖方面，在創作插畫上也一樣，當很遲疑而無法馬上下決斷時，無論當下有沒有在畫圖，都會非常重視傾聽周遭朋友跟家人們的意見。

草圖　其3

這張草圖不是意識著肩膀，而是意識著手部，賦予一個像是女孩子會擺出的姿勢，而且還特意畫成了短髮看看。說到可愛，就想到「萌袖」同時還鬆鬆垮垮的衣服，所以就讓角色穿上了一件有點大件的毛線衣。覺得即使是在框框裡，應該也是有其他不同呈現方式的，所以以有時會補畫上一個稍微傾斜的框框進行比較（就個人而言，如果是這張草圖，會判斷框框不傾斜也 OK）。

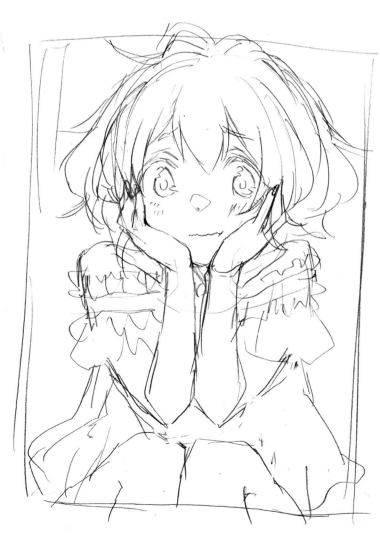

草圖　其4

這是試著以縱向構圖塞滿整個畫面的草圖。是一個把表情＋手部和肩膀的肢體動作，全都加了進去的範例。原本很煩惱要不要把膝蓋加進去，但就在開始描繪起要作為台座的東西時，發現自己想要強調的是「將手貼在臉上」，而不是「用手肘杵著臉頰」。所以就把膝蓋加了進去，並試著畫成「在蹲著的狀態下將手貼在臉上」。像這張草圖這樣有描繪出膝蓋，目的才會比較明確。

後記

水手服女孩子，並不是採用其他作品那種「徐徐將顏色疊上去」的方法，而試著以「在很早的階段就塗上深色陰影」這種方法上色，回避「顏色過度重疊而使得最深的顏色塗不上去」的這種情況。就個人而言，也是很喜歡這種上色方法的。

不過若只看完成作品的話，應該很難看出並瞭解是哪裡跟平常不同以及其步驟吧！要創作作品，不管要用怎樣子的步驟，怎樣子的道具搭配組合，怎樣子的方法，都是可以的。用顏色作畫，也不過是「創作作品」方面的一項工具罷了。看完這本書的朋友，若是能夠多少從中發現一項關於 COPIC 的可能性，那本人會十分地高興。

川名すず

編輯

角丸 圓

自有記憶以來，一直很愛好寫生及素描，國中與高中皆擔任美術社社長。在其任內這段時間，美術社原本早已淪落成漫畫研究會兼鋼彈懇談會，但他並沒有讓美術社及社員繼續沉淪下去，還培育出了現今活躍中的遊戲及動畫相關創作者。東京藝術大學美術學院此時正處於影像呈現及現代美術的全盛時期，然而其本人卻是在裡頭學習著油畫。

除了負責編輯『人物素描解剖』、『手繪繪師們的東方插畫技巧』、『COPIC 繪師們的東方插畫技巧』、『人物速寫基本技法』、『基礎鉛筆素描』、『人體速寫技法』、『人物畫』外，還負責編輯『萌角色的描繪方法』、『雙人萌角色的繪圖技巧』系列等書籍。

整體構成．草案版面設計
中西　素規＝久松　綠（Hobby Japan）

封面．封面設計．內文版面設計
廣田　正康

協助
株式會社 Too Marker Products
株式會社美術廣告社

攝影
今井　康夫
谷村　康弘（Hobby Japan）

企劃協助
谷村　康弘（Hobby Japan）

COPIC 麥克筆作畫的基本技巧
可愛的角色與生活周遭的各種小物品

作　　者	川名すず、角丸 圓
翻　　譯	林廷健
發 行 人	陳偉祥
出　　版	北星圖書事業股份有限公司
地　　址	234 新北市永和區中正路 458 號 B1
電　　話	886-2-29229000
傳　　真	886-2-29229041
網　　址	www.nsbooks.com.tw
E－MAIL	nsbook@nsbooks.com.tw
劃撥帳戶	北星文化事業有限公司
劃撥帳號	50042987
製版印刷	皇甫彩藝印刷股份有限公司
出 版 日	2019 年 12 月
I S B N	978-957-9559-18-8
定　　價	550 元

如有缺頁或裝訂錯誤，請寄回更換。

コピックで描く基本　可愛いキャラと身の回りの小物たち
© 川名すず / 角丸つぶら / HOBBY JAPAN

國家圖書館出版品預行編目（CIP）資料

COPIC麥克筆作畫的基本技巧：可愛的角色與生活周遭的各種小物品 / 川名すず, 角丸 圓作；林廷健翻譯. -- 新北市：北星圖書, 2019.12
　面；　公分

ISBN 978-957-9559-18-8（平裝）

1.繪畫技法

948.9　　　　　　　　　　　108010619